歲月凝視

潘元石的藝術之路

潘元石 手著

張良澤、潘青林 合編

此書獻給

孫子　杜逸宸。盼望他

能放膽築夢，過著

多采多姿的藝術生活。

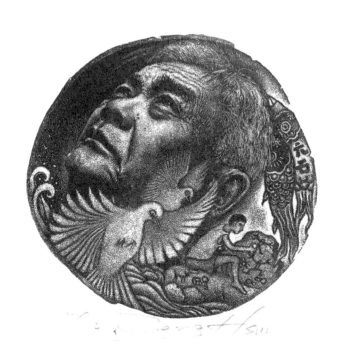

目次

文化領航　作育菁莪

　　潘元石是臺灣木刻版畫的重要藝術家、啟發聾啞學生才能的優良教師貢獻者，也是臺灣藏書票協會創辦人，是臺南在地藝術、文化發展的引領者。

　　以先民建造府城 400 年的血汗結晶為底蘊，巷弄生活、廟宇民俗、建築文化柔和了屬於臺南的美學，如此氛圍的核心「新美街」即是潘元石成長、深刻其藝術涵養的所在，也形成了其數十年的木刻版畫創作的堅持，同時也成為傳承臺南過去 400 年、開創未來的重要養分。

　　潘元石於臺南盲啞學校服務的 25 年期間，屢獲殊榮的事蹟已眾所皆知；更重要的是他對於特殊兒童美術教育教材、教法的鑽研，深深地奠定了臺灣藝術教育的基礎。而潘老師甘醇的行事風格亦是典範，中年以後為社會藝文教育、文化保存與建設投入心力，包括臺南市立文化基金會、臺灣南美會、奇美博物館等，都有其曾經付出、但不居功的身影。

　　2024 年乃「臺南 400 年紀念」的歷史新頁，本人提出的「要讓臺南躍升為文化科技首府而被世界看到」願景已做好規劃，並逐步落

實。然在文化工作上，讓文化前輩的努力為大眾所見，亦是重要的一環。繼 2016 年頒予「臺南文化獎」後，今年市政府再頒贈「臺南市卓越市民」予潘老師，都僅是聊表寸心而已。相信本回憶錄的出版能增臺南文化的一把火光，盼望潘老師悉心竭力、無私付出的精神影響更多有意投入文化的年輕人。

臺南市 市長

黃偉哲

閴閴其聲，巍巍其行

　　騎著自行車，穿梭於臺南大街小巷，逢人便微笑點頭，或寒暄問好。習慣與學生的互動方式，不認識老師的人常以為他是聾人，不知他 25 年青春年華都獻身聾生教育；認識老師的人卻都了然於心，知道他耕耘臺南文化超過一甲子的努力。這位看似平凡靜默、實則春風偉岸的長者正是潘元石老師，一位諄諄不倦的府城耆老與文化導師；其風範，府城人無不心嚮往之。

　　潘元石老師自 20 歲畢業於臺南師範藝術科後即投身教育界，迄今 85 歲高齡，其間 65 年，無日不為兒童美術教育、社會教育、文化建設奔走。他不僅培植聾啞學生參加國內外美術比賽獲獎無數、為聾生奠定自信正向的人生，自身也屢獲表揚。自學校退休後他全力推動在地藝文教育工作，先後主持信誼學前教育資料館、臺南市文化基金會、臺南美術研究會（南美會）、奇美博物館及臺灣藏書票協會等，所投身事業皆蒸蒸日上，不僅賦予市民文化光榮感，更厚實了臺南文化的內涵，為文化首都日後的發展奠定堅實基礎。

　　潘老擅長版畫，也以版畫等多元藝術表現形式拓展聾生美學視野。因師承西川滿先生，潘老師於臺灣推展藏書票運動，首創「臺灣

藏書票協會」，豐富了臺灣美術史跨界文史哲領域的藝文多樣性。在千金潘青林教授的佐助下，潘老多年來數度與歐亞、南美諸國進行跨國交流，2002 年更爭取以「臺灣」名義加入國際藏書票聯盟，使國際對臺灣藝術創作水準高度肯定。在國際情勢不利的年代中讓臺灣仍能交到朋友，潘元石父女的功勞不可抹滅。

　　潘元石老師長期以無私精神推動臺南文化發展，投入許多心力保存重要文物，對臺南文化資產著力甚深。早在 20 幾年前，他便協助搶救市定古蹟德化堂嚴重受潮蟲蛀的 286 片木刻雕版，幸得其協助，以專業保存技術初步處理，妥善暫存於奇美博物館內，才使得這批國寶級的珍貴文物得以保留至今。

　　雖然潘老師屢獲國內外頒贈各種貢獻獎項肯定，臺南市政府也曾於 2016 年頒予「臺南文化獎」，但身為在地文化行政工作者，我仍深覺無法報答他的恩惠於萬一。其聲閴閴，其行巍巍，對總是默默耕耘、無私奉獻的潘元石先生，市府僅能為其出版回憶錄聊表心意，期盼有更多的年輕文化人閱讀其人其思，能在他所奠造的基礎上繼續努力，追隨潘老踏實的足跡築夢前進。

　　謹向催生本書的張良澤、潘青林致謝忱，也向潘元石老師致上最高敬意。

<div align="right">臺南市政府文化局 局長</div>

不負使命的元石賢弟

記得我就讀國小四年級的時候，當時臺南市人口約 27 萬，有一間歷史博物館，和另一所以自然史為主的博物館。這間自然史博物館陳列很多從國外收集的動物標本，相當受到民眾的歡迎，當時我從家裡走路約一小時的時間去觀看，樂此不疲。可惜後來因臺南被美軍轟炸，這兩所受民眾喜愛的場所，被夷為平地。

到了我 60 歲的時候，這時臺南市人口增加到將近 60 萬人，仍然沒有一所博物館或歷史館，更遑論美術館之類。這時我所經營的企業已經有相當的成就，我就在 1977 年成立了奇美文化基金會，以「取之社會，用之社會」的理想，從事推動教育、文化與醫療為宗旨的社會公益活動。在文化方面，我最終的目的，更是要蓋一所我理想的博物館，來實現我兒童時期最嚮往喜愛的夢想，我決心要去實現它。

我是經營企業的實踐者，要蓋一間理想的博物館是需要 30 年的時間籌備規劃，例如用地的取得、典藏品的收購，和相關人員的訓練等等。我就先從成立奇美藝術資料館籌備處開始著手，後經林文雄市長、張常華先生的推薦，我聘請了當時即將從臺南市文化基金會執行

長一職屆滿的潘元石來擔任籌備處負責人,開始進行推展實際工作。

時間過得很快,30 多年來我的夢想終於實現,在臺南我的故鄉蓋一所藝術類博物館,成為臺灣一處藝術殿堂,引起全臺灣民眾攜家帶眷絡繹不絕地進館參觀,那心裡的喜悅是無法言諭的。能對社會藝術教育的貢獻進一份棉薄之力,已稍感到滿足。

潘元石賢弟盡其所能,共同完成所囑咐的使命,30 多年來克服種種困難,掌握工程進度,是全體參與工作的同仁所景仰和稱許的同事,我個人除了表解感謝之意外,很慶幸能夠聘請到潘元石來參與這項工作。今潘元石從博物館退休已屆 3 年,聽聞他正在撰寫回憶錄之時,僅以此篇序言,以表內心感謝之情。

<div align="right">2018 年 8 月</div>

我的南師同窗好友 ── 潘元石

潘元石和我，同樣出生於 1936 年，我兩個很有緣分地於 1952 年考進臺南師範藝師科（現在的臺南大學）成為同班同學。元石在班上課業與術科俱佳，也曾與藝術名師張常華先生學習石膏素描，每當我們上素描課，他總是吸引同學觀摩與讚賞。

同為張麟書老師的門生，元石和我自南師畢業之後，除了投入兒童美術教育，也都熱中木刻版畫創作。我倆也因此再續情誼，在往後的教學與創作生涯裡相互切磋。

其實，我們自幼就有相同的興趣：喜歡到廟裡看道士印符令、到年畫店看木刻手工印製年畫圖騰，對於版畫情有獨鍾。特別是元石畢業後分發至臺南啟聰學校任教，他發現聰障生耐心夠、專注力強，往往能製作精細度高的套色版畫，因此在油畫、版畫創作及研究聽障兒童美術教育的同時，也帶領孩子們進入傳統版畫世界。

元石意在培養學生的時間和空間意識，激發自信心與建立成就感，陶冶於藝術生活當中而培養正常人格的發展。

元石愛心、耐心與專業的指導，幫助學生創作屢獲大獎，他的教

學成就廣受肯定與讚佩而聞名教育界。特別是教育部還曾委由元石著作《聽障兒童美術教育》一書，作為教學範本，同時，他也是指導兒童畫的頂尖師資，著作《怎樣指導兒童畫》一書，成為指導兒童畫的重要讀本。元石長年默默耕耘，奉獻杏壇，獲推薦當選為「全國十大傑出青年」殊榮，眾望所歸。

後來，元石也投入版畫藝術創作與研究，1967 至 1975 年間，撰寫《中國版畫史》，再著作出版《民俗版畫大觀》，又於 1976 年代表臺灣出席在香港中文大學舉行的亞洲美術教育會議，發表「發揚東方傳統版畫」專題論文，奠定了版畫研究學術地位。

1980 年，元石從啟聰學校服務屆滿 25 年退休。他一心想繼續為社會付出，於是獲邀於信誼基金會主持「學前教育發展中心」服務，4 年期間為基金會奔走會務，也因此機緣結識奇美實業總裁許文龍先生。元石退而不休，待人謙遜，廣結善緣，深受許文龍先生信賴與賞識並於 1986 年委以奇美文化基金會重任，推廣藝文活動，後來擔任奇美博物館館長，將世界名畫帶入大眾生活中；進而規劃創立「奇美獎」，獎助青年藝術家創作，培育菁英藝術人才，堪稱藝術文化推手。

元石百忙之中仍不忘情版畫創作。由於博物館工作繁重，他遂投入小型版畫創作，特別對藏書票創作與推廣不遺餘力。1991 年號召籌組「臺灣藏書票學會」，眾望所歸獲選為首任會長。元石積極參與國

際間藏書票交流，還多次出席國際藏書票會議，從事論文寫作、演說，當今藏書票蔚為風潮，元石功不可沒。

　　1987 年元石獲選臺南大學傑出校友及校友會常務理事，對母校同樣竭盡心力。幾十年來，元石無論在兒童教育、藝術文化、社會服務等不同領域，人生不同，總是兢兢業業扮演好不同角色。他的熱情與成就，教人感佩！

　　值得一提的是：2001 年母校國立臺南師範學院（現為國立臺南大學）將近百年歷史的前棟紅磚大樓「紅樓」教室傳出拆除改建教學綜合大樓的消息。紅樓是南師人的精神傳承與歸屬，元石聽聞後，積極奔走，翌年即以臺南市文獻委員會身分向臺南市政府請命，最終紅樓得以依據文資法第 32 條規定，獲列市定古蹟，相信南師人同感欣慰與喝彩。

　　2010 年元石自奇美博物館退休，但基於對奇美的情感與使命感，續任顧問一職。與我同樣年逾八旬，元石仍孜孜不倦，可說是大半輩子都在為國家、社會服務，2017 年獲臺南市文化獎，又獲教育部教育奉獻獎、2021 年提報為臺南市卓越市民殊榮，可謂實至名歸。擁有元石這樣的同窗好友，我與有榮焉！

<div align="right">2021 年 11 月</div>

<div align="right">林智信</div>

藝文元祖・其石如磐

　　潘元石老師是我母校南師（臺南師範、今臺南大學）的大學長，也是傑出校友。我出生那年，他正好畢業，投身杏壇；等我遠從澎湖來到母校求學，他已是名滿天下的兒童美術教育專家。那時，他在臺南太平境教會教導幼兒版畫，開臺灣兒童美育先河；同時，也任教臺南盲啞學校（後改名啟聰學校），教導聽障學生美術技能，也是臺灣特殊教育先驅。並出版《兒童繪畫和版畫》、《聽覺障礙美術教育》等專書，名列國際知名人士年鑑。

　　後來潘老師自教職退休，應何壽川夫婦之聘，在他的故鄉安平，創立信誼學前兒童教育館，在信誼基金會支持下，為社會學前兒童教育再創新猷。潘老師所作所為，都是開臺灣教育之先聲、立社會文化之典範。

　　稍後，臺南市在陳癸淼代理市長任內，首創全臺最早的市文化基金會，潘老師膺任首屆執行長。適逢中央創設文化建設委員會、推動地方文化工作，潘老師領導基金會同仁，陸續推出「府城美展」、「永生的鳳凰」等特展，並以「南美會」（臺南美術研究會）為主軸，整

理臺南三百年文化美術歷史，也是全臺最具成效者。

　　正由於潘老師在臺南文化基金會的傑出表現，未久便被奇美企業創辦人許文龍先生羅聘，協助創立奇美文化基金會及籌劃奇美博物館。

　　我與潘老師的接觸，最早是以師範生的身份，前往啟聰學校參觀他的教學，對他和藹、親切的態度，和不厭其煩的耐心，留下深刻印象。後來，則因忝列臺南市文獻委員會委員，潘老師乃資深委員，更有機會追隨學習。

　　記得 1996 年，我們第一次前往日本進行文史參觀、考察，日本通的潘老師一路上帶領我們參觀了許多深具特色的古蹟、博物館；遇到特別的文物、美術，如：版畫、陶器……等，他都會深入地解釋背後的歷史典故或淵源，讓初出茅廬的我，大開眼界。特別是帶領我們一行人，尋訪極具風味的日本拉麵店，更讓我永生難忘，畢竟我們是來自以美食、古蹟為特色的臺南府城。

　　藉由奇美企業的支持，潘老師也媒合了多項臺南文史工作的建設，包括：安平古堡展覽館、臺灣開拓史料蠟像館（原英商德記洋行）、林默娘公園……等；在那個文史工作初興、篳路藍縷的年代，潘老師的工作，都為臺南文化、乃至臺灣文化的建設，做出了先期性的貢獻，無以一一枚舉。

　　2000 年，新世紀的展開，張燦鍙市長任內，臺灣通過地方自治法，

首次地方政府可以自訂局處組織；府城臺南自來以文化為傲，個人乃奉召協助創立臺南市政府文化局。從設立組織，到政策制定，乃至實務推動，潘元石老師始終是我最佳的諮詢對象；而他那種大公無私、我心如秤的風範，也都讓我留下深刻的印象，更是學習的典範。

此外，潘老師本身也是一位藝術家，特別是他對安平故鄉的描繪，和對藏書票的創作與推動，都是勤勤懇懇、一步一腳印的終生實踐。

潘老師的一生作為，幾乎是臺南近代文化史的縮影。幾年前，我便有意指導成大研究所的研究生，以潘老師為研究對象，撰寫論文，並藉以重建臺南文化、美術、教育的歷史；可惜潘老師虛懷若谷，予以婉拒。

如今聽聞潘老師有意整理生平史料、撰述個人生命史，自是雀躍踴踏、興奮期待；特別是奉命贅述數語、攀附卷末，更覺惶恐。謹以個人與潘老師結識、學習的過程，擇要略表，以示崇敬、追隨之意。

—— 2019.9 於以色列之旅

自序

　　我生於 1936 年（民國 25 年，昭和 11 年）2 月 28 日，是土產土長的正港府城囝仔。每當生日來臨，想起臺灣發生慘重 228 事件，很多臺灣精英的人士，有醫生、畫家、學者教授、大學學生等被槍殺，死傷無數，內心無限的哀痛嘆息，就一個人窩在家裡，對外更不談慶生之事，頂多接受家人送來小蛋糕或餐點在家享用，而默默渡過悲傷的日子。

　　這份稿件是我今年 2 月初，因脊椎骨嚴重彎曲而接受第三次開刀治療，在家靜養，躺在床上 115 天，所幸感謝天主所賜的恩典而能起床走動，體重從本來的 97 公斤，遞減成 80 公斤，減輕身心的負擔；接著又右眼接受白內障開刀，兩眼視力僅剩 0.4，每天站在門口前，凝視庭院裡種植的綠色盎然黑松樹良久；雙耳又患了嚴重重聽，所幸腦筋還蠻清楚，而能夠逐字撰稿而成。經女兒潘青林（現任國立臺南大學視覺藝術與設計學系系主任），百忙中花費許多寶貴時間和心血校稿審核，感謝青林替父親做了一件大好代誌。

個人這樣預想，像這類屬於個人性的回憶錄，是不會有人要看的，頂多親友、學生翻閱一下。除非像張忠謀、許文龍、辜振甫、余光中、林懷民等大企業家或大文豪、舞蹈家這種名人。但從另一個角度立場，這份回憶錄裡面所談論敘述的，絕大部分跟臺南市各界藝文活動發展有關，做了很多開創性的工作。做為臺南美術發展史料上，有許多寶貴第一手的文獻資料的記錄，所以仍有參閱的價值，值得出版留存。

　　我的童年過著多采多姿、有喜有悲的生活。七歲時家遷居住在萬福庵附近，到米街觀看雕版印刷的樂趣；讀附小與同學建立友好的情誼，課外到林百貨坐流籠上五樓，看撈小金魚的樂趣，真是快樂無比。後來因戰爭府城被轟炸，而到鄉下避難，過著鄉下純樸與大自然為伍的愜意生活；戰後搬回臺南入進學國小就學。由於搬家五次，讀了五個國小，造成嚴重失學的狀況。

　　初中在南英高職正式接受正規教育，對人格的塑造、品格的提升、強健體魄的訓練，特長的發揮，起了一定的作用。感謝南英給我這個機會，啟迪我人生開始的腳步。在南英百年校慶中，撰寫了一篇〈賀百年校慶——憶南英高職〉紀念文稿在報紙上刊登，以示感念與敬賀之意。

　　在南師時期，因為將來要為人師，接受嚴格的軍事化的規律生

活，認真課業的研讀，並接受藝術技術的培育訓練。

　　到臺南盲啞學校服務，身為特殊教育教員的一份子，為了這一群特殊聽覺障礙生將來能和一般人過著正常幸福的生活和培育其自信心，加強特殊才能的提昇，花費了我正當年輕、風華，充滿希望的二十五年精華寶貴的生命，融入其生活範疇裡，直到退休為止。我如果有幸再降人間，下輩子仍想要繼續擔任這份有意義而神聖的工作。

　　後來接受摯友何壽川、張杏如夫婦的好意，共同為學前兒童的教育打拼，接受信誼基金會學前教育資料館館長一職。任職四年後，再接受臺南市長林文雄的邀約，共同開創臺南市文化基金會的新天地，為臺南市的藝文發展盡些薄力。其間應南美會陳英傑會長的禮聘，擔任會長之職，繼續推動南美會會務，遂能重新回到南美會大家族，與會員們共同享受藝術創作之樂趣。最後再應奇美實業公司許文龍創辦人之託，花費三十餘年之時間，策劃完成許創辦人的夢，在臺南市仁德區都會公園裡建築一座美輪美奐的奇美博物館。這座歐風式的新景點，已引起全臺灣民眾的矚目，而攜家帶眷踴躍到館參觀欣賞，絡繹不絕而流連忘返。感謝許創辦人給我參與建館的神聖工程，身感與有榮焉而告退。

　　在文末值得一提的是，我所熱愛的藏書票藝術創作。應日本名文學家、臺灣藏書票開拓者的吾師西川滿臨終前囑咐，繼續推展臺灣藏

書票創作風氣，給愛書人藏用。於是催生「臺灣藏書票協會」的成立，為提倡提昇藝文界對藏書票的認識與創作風氣，從國外聘請著名的專家來臺開講習會八次，另帶領會員到國外參加國際藏書票大會六次。拓展視野，與國外同道交流，增進友誼，吸取新體驗，而充實自己的內涵。至於鼓勵「賀年卡」的製作與郵寄，也是我一直在推展的工作。

　　個人一生所從事的工作，以開創性的工作居多，特別感受到責任之重大。

　　感謝我的兄弟黃森蟲老師特地精塑一枚紀念出版藏書票貼用。我的學弟前真理大學臺灣文學資料館名譽館長張良澤參與校對工作。最後則是臺南市文化局局長葉澤山兄的臨門一腳，使得本書順利出版，實三生有幸焉。

　　人生有涯，因緣無限；千言萬語道不盡感恩之意，拙筆鈍思聊誌一生之痕跡。謹申悃悃之謝忱。

<div align="right">2021 年 2 月 28 日（滿 85 歲）于臺南（華欣居）</div>

第一章　童年生活

我於昭和 11 年（1936 年、民國 25 年）2 月 28 日出生，在臺南縣安定鄉保西村。那時還是日治時代。

父親潘連德 17 歲時與母親謝續 16 歲，由媒人的介紹撮合而結婚。父親住在溪南（曾文溪），母親住在溪北欉仔林村，雖僅隔一條溪流，但他們從未晤面。

父親國小在直加弄（安定鄉的舊名）學校就讀。畢業證書我迄今仍慎重保存之。母親有沒有就讀國小，她一直不肯透露，既使沒有，在她 50 歲改信奉長老基督教，上禮拜堂時也可以和其他教友拿著聖經在閱讀。

一歲半全家五口搬到臺南市孔廟對面的柱仔巷裡（今改為府中街）向許本先生租屋。記得屋前有一個庭院，種有花木，是這條巷裡唯一擁有庭園的住家。許本先生是一位教育家，在末廣小學（現改為進學國小）担任教職。他很重視環境的衛生，居家周圍整理得很乾淨，很清潔。

隔年弟弟出生，弟弟是老么，母親極為疼惜弟弟，整天看她抱著弟弟在庭園旁邊走來走去。而我記得他小時候很乖巧，不會亂跑，記

得要吃飯時，就會出現在母親面前。

在府中街約住了三年，下午我會跟著哥哥、姊姊到孔廟玩，孔廟的庭園全部是泥土的，不像現在鋪有一大片石塊。我們都是赤腳在那裡跑跳，孔廟裡還飼養了五、六隻色彩繽紛的火雞，是我們的玩伴。

當時父親在氣象局對面太平境教堂旁日人菅原生律師事務所當筆生（書記）。五點下班時母親常率著弟弟和我到州廳（現臺灣文學館）前的鳳凰樹下迎接父親，一同回到府中街家裡。時至今日，每當我經過文學館，這一幕情景，仍湧現在心頭；尤其父親緊牽著我的右手，邊走邊跳那種高興的姿態緊扣著心弦，無法磨滅。

在這裡有件值得一提的傷心事。在孔廟旁有一棵被鋸斷的大榕樹，工人將樹根周圍的泥土挖掉，把整塊的樹根吊起，當其他用途。工程一半在休工時，工人在上面鋪蓋了一塊長方形的木板，我好奇走到木板上，不小心掉下土坑裡，面孔被樹根插入。有人聽到孩子的哭聲，趕緊從土坑裡小心抱起，立刻送到附近石遠生醫院醫治。母親趕到緊抱著，內心有所愧疚邊哭邊說沒有把我看顧好。這件事讓父親很不諒解，聽說有一段時間沒有跟母親說話。石醫生說還好沒有插進眼睛裡，我的面孔迄今仍明顯留著傷疤。也因此父親決定搬家，搬到離孔廟較遠的地方。

從府中街搬到中山路天主教堂隔壁的小巷子裡（現中山路 82 巷

19 號靠近鶯遷閣（現已拆除），這時我快滿 5 足歲了。是木造的二層樓。周圍是一大片空地，是憲兵隊的駐在地。記得新春元旦，在空地上搭起帳篷做為舞臺，日本憲兵們會在舞臺上唱歌、跳舞、耍雜技。表演很有趣很滑稽。結束前憲兵哥分給大家一包森永牛奶糖，非常好吃。哥哥會帶我去看，因為是夜間表演怕我走失了。

　　從二樓遠望，知事官邸全貌很清晰地映在眼前。當時四周均為平地，沒有高層的建設物。官邸上裝有一個很大的時鐘，因此大家指著官邸稱呼為「時鐘樓」。迄今仍沿用「時鐘樓」的名稱。每天早上哥哥指著時鐘要我辨認時間，要遵守時間，很感念哥哥的教導。後因戰爭被轟炸破壞，迄今再也沒有修繕復原。

　　新的住家靠近民權路一段，就在石遠生醫院對面有一間叫做「愛育堂」的類似托兒所的機構。由一對日本年輕的夫婦開設的。母親就送我一人到愛育堂，弟弟留在家裡母親自己照顧。

　　愛育堂對我來說，是童年記憶最深刻、最懷念的地方。裡面有很多玩具，阿姨會說故事，教唱歌、跳舞，甚至煮很好吃的點心讓全體幼兒吃。每個月底開一次園遊會。小時長得胖嘟嘟，像一隻小肥豬，傻像十足，蠻可愛的模樣，博得很多大人們的戲弄。記得上臺表演，學大象的姿態邊歌唱邊表演，左手攝住鼻子，右手握拳左右擺動，屁股也隨著舞動，家長們拍手大聲歡笑，看見母親在旁笑得兩眼流淚。

是我童年對母親印象深刻的一幕。這條大象的歌，迄今我仍會唱著。

天主教堂對面有一間頗負盛名，被指定為市定古蹟的寺廟「開隆宮」。是舉辦做十六歲成年禮的廟宇。廟前有一家叫「旭峯號」的簝仔店，除了日常用品之外，也有賣蘋果。那時臺灣沒有出產蘋果，需由日本進口，由於用海運運送，時間較長久，容易腐爛。老闆坐在門口的小櫈上，從木箱裡一個一個拿出來檢視。有腐爛的地方用水果刀刮掉，有時只剩半顆而已。以半送半賣的錢價出賣，有時就送給孩童吃。在那一段蘋果盛產的季節，我每天有蘋果吃，令別人羨慕。

六足歲時，母親帶我到太平境幼稚園入學，原因是再隔一年就要進入小學就讀，先受正規的幼兒教育。

開學第一天，母親帶我去註冊。當母親離開後，我看到有的小朋友在哭叫，要媽媽。我也隨著大聲哭涕，有一名小朋友自告奮勇來安慰我。稍長我才知道那一名天性活潑、好動、調皮的孩童，即是蘇南成。在蘇南成市長的遺書傳記裡，有記述這件事。

幼稚園畢業後，進入臺南師範附小就讀。這時蘇南成也進來，我們成為同班同學。

開學前，母親帶我和姊姊到末廣町（中正路）林百貨購買學生制服。林百貨是 1932 年竣工營業，比我出生早四年落成營運，是日治時代臺南市唯一有流籠（電梯）的五層樓現代化商店。全館燈光通明，

貨品佈置擺設得很美觀，所販賣的服裝和日常用品，是從日本直接進口，既新潮又耐用，人山人海，是從各地慕名而來的遊客必到之處。

　　來到林百貨，由於母親不敢坐電梯，直接樓梯爬上三樓的兒童服裝區。我和姊姊跟著大人坐上電梯，第一次乘坐電梯既好奇又興奮，一瞬間就到了三樓。由於嚐到坐電梯的甜味，腦海裡時時盤旋著想坐電梯的夢幻。

　　就讀附小不久，我家又搬到現在的忠義路二段147巷的巷弄裡。一年級僅讀半天的課，下課回家，沿著開山路，經過州廳來到林百貨，跟著排隊，乘坐流籠到頂樓，看人家在撈金魚的景象，極為羨慕。兩顆大大凸出的眼睛，全身披著金紅色的外衣，擺動不停的尾巴，其模樣可愛極了。有時一星期到林百貨有三次之多。負責接待維持秩序看顧電梯的小姐認得我，說我只能上，下來必須走樓梯。

　　新家近鄰有陳世興故邸，與萬福庵廟宇相望，走出巷口民族路上，是臺南重要古蹟的核心區。有赤嵌樓、祀典武廟、大天后宮等一級古蹟。很多虔誠的信徒提著香籃和供品穿梭其間。另有著名的點心攤「石精臼」，和以雕版印刷為業的「米街」圍繞在這區域。這裡的商業機能極為發達和方便，繁華的景象，歷久不衰。這裡的人文，豐富的歷史內涵，所凝聚的沉厚資質，彰顯出府城古都瑰麗的榮景。很感謝父親搬到這裡居住。

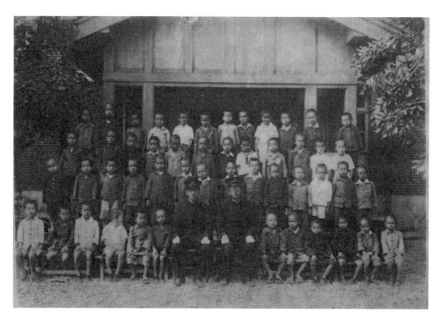

1943 年就讀臺南師範一年級全班合影。前排左第四人、側面是潘元石。〔圖片：薛文鳳提供〕

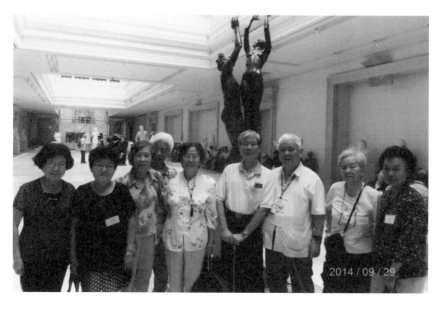

2014 年我引導民國 37 年（1948 年）畢業的臺南師範老同學，參觀奇美博物館。

這裡提到「米街」，這條老街以雕版印刷為業的店舖不少，較有規模百年以上的老店舖有「王源順」、「泉盈」和「榮芳」等家。整年忙著趕印廟宇裡祭祀用的金銀紙、符靈、籤詩單、香條、紙禡等祭拜用供品，尤其過新年的前半年，開始印刷大宗過年必備的年畫用品，有門神、門籤、斗方、吉祥語圖，形形色色，美不勝收。

　　母親的一位近親住在米街，開設洗衣店。母親常常帶我到米街親戚家，讓我有機緣親近這些店舖，觀看匠師們在刻版、著色刷印、裁剪成品等工序。印象深刻，迷著了我的心靈，啟蒙了我對雕版印刷的嗜好和重視。

　　在這裡住了約一年半，也就是附小二年級的下學期，因戰事劇烈，臺南是美軍轟炸的重要城市之一。父親決定全家搬離。學校也開始停課了。

　　在附小僅僅一年半授課中，現在回憶起來，以學教育的立場應該要稱許和效法的。學校重視生活規範教育，從日常生活中最基本的常識教起。例如拿筷子吃飯，筷子的拿法，筷子先端尖尖部分是為插蛋、魚丸等類圓形的食物。上廁所如何正確蹲法，老師到廁所門前示範給同學觀看，並叫每位同學實際脫掉褲子按老師的蹲法一一學樣；走路步法不得太快或太慢，這樣才能測定行程距離等等。非常用心而有實效。另在冬天脫掉上衣，用乾毛巾拭擦上身，或打掃教室用抹布拭擦

課桌椅，其角落沒有一點灰塵。排隊走路認識東西南北的方向，迄今受用無窮。

這裡補述到臺南圖書館借圖畫故事書之事。和新家隔一條大馬路的公園路上有一座臺南圖書館，一樓設有兒童圖書室，裡面擺滿了印刷精美、繪製極生動的兒童讀物。我看了這些讀物愛不釋手，借了兩本回家。每天課後就拿筆臨摹，不亦樂乎！過了一段日期，哥哥發現從圖書館借回來的繪本，均超過返還時期，哥哥生氣用拳頭敲打我的頭，並說趕快穿好衣服，將繪本送還圖書館。記得哥哥向櫃臺小姐陪罪，說弟弟尚小，請原諒。從此我只去圖書館看繪本而不再借書了。感謝哥哥的教訓，也讓我懂得守信用的規則。

一個時代的轉變，對以後成長的階段，影響甚深。依我自己的經歷，一一記述如下：

因空襲來臨，父親決定要搬家。父親的二哥潘連枝，住在臺南縣潭頂鄉。隔壁有空屋出租，我們就搬到潭頂避難。二伯父是一名土水師父，替人蓋房子、修繕房子為業，那個時代人家逃難都來不及，哪有蓋新屋的心情？二伯父生活很辛苦。他常常冒著生命的危險到市內，替五金行磨利鋸子、剪刀等類用品，賺取工資補貼家用。

潭頂沒有小學，必需到鄰近山上鄉的村落就學。每天跟著鄰居的小孩，左手拿著包巾，裡面有書本、筆記簿，右手夾著竹子製的小櫈

子。約需走一小時去上學。

　　教室好像在一所祠堂裡，記憶中好像沒有固定的教師，是男是女，是年輕或老的，一點印象都沒有，僅記得祠堂邊有一大秧田，田裡有從烏山頭引進很清澈的灌溉用水。我用雙手合掌成半弧狀，喝田水解渴，既清涼又無異味。

　　去過祠堂幾次後，我就不再去了。母親看我整天呆在家裡，買了一隻黑色小羊，讓我和弟弟飼養。早上牽著小羊沿著溪邊去玩耍。在一大片翠綠的草原上任你跑跳、翻滾、臥躺和憩息，與大自然融為一體，其樂無比。

　　在潭頂居住快兩年，雖潭頂好景，但不是久居之地。父親又要搬家了。這次搬家的地方是善化鎮。理由是父親的大哥潘阿義在善化擔任巡佐職位，猶如今日的警察，待人客氣，很得人緣。另父親的摯友百歲人瑞孫江淮先生在善化執行代書業務，工作繁忙，希望父親與他合夥業務。另姊姊快讀六年級了，善化國小是升學績優的學校。

　　這次搬運家具是用牛車搬運的。父親跟著牛伕一同走路，我和母親、姊姊、弟弟坐在車上。因為路途很遠，有時我也下來走路。因為是泥土加石塊鋪成的道路，坐在車上也不好受，就這樣走了六、七小時到達善化。當晚阿伯請大家吃晚餐，有雞肉和鮮魚。

　　在善化期間，我們姊弟均進入善化國小讀書。記得國小前面有一

潭大水池，我常常和弟弟跑到池中跟其他小朋友撈魚，魚隻不大，像手掌那樣形態，很難捉到，有時整個上午才捉到了兩三隻。全身沾滿了污泥，被母親很兇地責備。至於上課的情形，我忘得一乾二淨，到底上了什麼課也沒有印象。只記得班上有一名同學，其父親在善化街上開設了一家電影院，時而帶我一同進入電影院觀看電影。當影片播放時有一名男仕拿著播音機在做旁白的解說，口齒清晰，很得人緣，尤其播放西部武俠洋片之類，全場滿座。

當姊姊快要從善化國小畢業前兩個月，父親在臺南地方法院謀得書記官職位，這時再從善化搬回臺南來，居住在地方法院宿舍裡。宿舍寬廣有前後庭園，因書記官薪水不多，母親不得已在後庭園飼養了三隻家豬和一群家禽。當家豬長大，母親賣給豬販賺了不少錢。從小看到養大，而被賣去屠殺，覺得蠻可憐。

回到臺南後，因居家靠近進學國小，父親就帶我去進學國小報到就讀。到進學國小，班上有的同學譏笑說我是鄉下的「草休公」囝阿子，有一名高大魁悟的學生在樹下看到瘦小的我，用盡全力雙手緊握著我的脖子，摔倒在地上，滿身劇痛，圍觀的學生還拍手大笑叫好，還說大話說他是全校柔道選手，正練習摔倒。上課時老師用竹片用力打學生的手心，讓我深感厭惡這個學校。這時我很盼望回到附小繼續就讀，相信我的舊時的同學看到我的回來，必充滿歡心；圍繞在我身

旁，問東問西，大家應該都長高了。相信蘇南成更為結實聰穎，也相信薛文鳳同學會一直凝視我在點頭，另吳俊謙同學雙眼笑咪咪，嚴燦耀同學牽著我的手不放，謝紹凱遞來開水，另有同學會搬來課桌椅，就這樣跟他們過著快樂的學習生活，一同參加畢業典禮，完成國小階段的教育。可惜已不能如願了，遺憾遺憾。

很感謝附小在畢業手冊上有我的名字，讓我頗感意外而歡喜良久，衷心感謝。

1997 年，附小慶祝校慶，甘夢龍校長舉辦第一屆傑出校友選拔，選出十名傑出校友，我有幸竟然被選上，喜出望外，學校竟沒有忘記我這個無緣的流浪學生，還贈送一份厚禮，覺得很光榮很欣慰。我常常以附小的畢業生為榮。（傑出校友：藝術類潘元石、教育類林明美〔臺南女子高級中學校長〕、體育類吳祥木〔名棒球教練〕等。）接著由我與蕭瓊瑞老師會同推薦第二屆傑出校友選拔，選出十名傑出校友服務獎蕭美琴（駐美代表）等。

童年的生活撰寫到此。由於戰亂的禍害，童年的生活顛沛流離，內心有一道深灰色痕跡。搬家五次，轉學也五次。一直沒有安定受到教育，呈半停頓狀態。但值得慶幸的是有機會接近大自然的懷抱，融合為一，心靈上更開闊、更真誠、更虛心、更富有幻想與同情心，勇敢地迎接明天的燦爛來臨，也體會了要全力以赴，做自己喜

歡的工作，用心付出創造輝煌的生命，讓往後生活得精采，活得有價值。

第二章　中學生活

────

一、南英商職時代

　　民國 37 年（1948 年）我從國小畢業，由於成績很差，是全班倒數第二名，不敢去報考初中。本擬留校再讀六年級，以備明年重新再考初中，這時正巧父親的朋友與南英商職校方有業務的往來，徵得校方同意，以旁聽生的名分進入南英就讀。

　　父親告訴我這則喜訊，當時我非常高興有初中部學校可讀，離家又不遠，走路上學很方便。開學第一天，我早上六點半就到學校，有兩名工友在打掃校庭，我繞校一圈，覺得校區不大，僅一棟兩層樓辦公室洋樓在門口，其餘皆是老舊木造平屋，看不出在學校的模樣，倒像養老院園邸，內心有點憂慮失望。

　　校門口張貼新生教室分配圖，我在一年二班，教室在操場北邊角落，四周是魚塭與菜園，相當荒涼，加上北邊正臨著一邊高聳入雲紅磚砌成的監獄圍牆，內心突有一股強烈的憐憫情境，在這樣的環境完成三年的初職生活。如今這地段，已成為臺南市繁華地段，個人覺得學弟妹能在這塊鑽石區域就讀，真是太幸福了！

學校的靈魂人物許仲瑝校長，五十多歲個子不高，瘦瘦身段隱藏一股堅強靈氣，其父許子文是清末國學大師，是極富盛名的府城賢達。許校長秉承家教淵源，治校處事，規律嚴格。

　　校長每天七時半準時到校。他勉勵各位教職人員，把這群學生視為自己的親生弟子，要棄除「不會念書的學生，才會去念職業學校」的偏見和歧視。對學生要有信心，不必著急，一切從頭開始，要有耐心探討學生到底問題發生在哪裡，一一解開心靈的枷鎖，迎刃斬除學習的障礙。

　　同時教師時時要警惕自己，做學生的表率，在學習的過程才能潛移默化，培養對自己師長的敬愛和信 。

　　許校長治校有三大原則，對學生的期許充滿信心。

　　第一：學生要有高尚操守。南英是一所商業職業學校，要學生自己知道未來工作方向，也就是畢業絕大多數會往金融機構服務，操守是最重要的關鍵。學校規定許多規範，要學生絕對遵守，不得越軌，否則將受到嚴厲處罰。記得有一名高二的學生因嚴重違反校規，學校拒受悔過書並勒令退學，也是第一次勒令退學事件，在同學間造成重大的迴響，這件事迄今記憶猶新。

　　第二：學生要有強健體格，這樣才有辦法長期跟人謀事。學校每學年舉辦馬拉松競賽，來鍛鍊學生耐力。特從長榮中學商調名體育家

洪南海先生（長跑健將）來規劃、指導和訓練。全校學生一律參加，不得請假。從校門口跑到安平海關再折回來。大部份的學生兩個半鐘頭就回到學校，我邊跑邊走，竟花費四小時才回學校，真是苦差事。學校只要求能從頭到尾全程跑完，就算體育課合格。此後操場早晚三五成群的練跑的風氣盛行，校園裡充滿一股活力的朝氣。也因此培養了如洪金定學長等優秀馬拉松選手，在全省運動會上，為臺南市爭取多面獎牌，為南英增加光彩。

　　第三：要有強烈進取精神。學校為了培養學生對專業課程發生興趣和提高專業技能程度，每學期末均舉辦算盤檢定測驗。沒有通過三級的資格，是無法畢業的。學校校園各個角落學生專注勤練算盤的姿影，比比皆是。

　　另有一件值得記述的，是學校要求學生背誦校歌歌詞並引吭高唱，如此對學校才會產生情感與凝聚力。在每天的朝會均需要齊唱：「巍巍亭立在南郊，經過校史三十年，新南英新南英……」。已畢業多年，在某一次的慶生餐會上，每一位男士要表演一個節目，我在情不自禁之下，竟高唱「巍巍亭立在南郊」的南英校歌，博得全場來賓拍手叫好，甚至有人叫喚再一次的回聲。

　　現在補述我個人在南英三年初職的生涯中，印象最深刻的幾件事：

我哥哥，在亞航公司擔任工程師職位，對飛機工程有極深奧研究。曾教我用硬紙板做成小飛機，並用橡皮筋彈射的作業，令我發生很大的興趣。彈射出的飛機飛得很高，在空中也盤旋幾分鐘。我利用假日，共製作十支的飛機，隔日適逢中秋節，我利用黑墨筆在機翼上大大寫上「祝中秋節快樂、南英學生敬賀」。中午我在監獄圍牆旁對準方向，不到半個小時全部彈射出去，看到在監獄上空盤旋很有趣，最後均降落在監獄裡面，內心非常高興，完成一件喜事。不久監獄來了一件公函給學校，說謝謝你們的好意，礙於獄方的規定，不得再犯。

校方接到這份公函，也不知情況，張貼在公佈欄裡，讓全校學生觀看。我向導師自首，承認這件事是我做的並說原由。看導師的表情並沒有生氣，說自認錯誤就好了，改天我帶你去向對方致歉。

到約定的時間，因為是在隔壁用走路就到，引導進入接待室，有一位陳姓的年輕科長，手裡拿著我彈過去的飛機，向我稱讚一番，說我的手藝不錯，裡面的受刑人也很喜歡，改天請我去指導他們製作。導師兩眼直瞪著我，本來是要來致歉的，最後還送我一個陶製的小動物而歸。我第一次進入監獄，看到層層的鐵門，大批穿著整齊制服的警衛在看守，內心有說不出的恐懼感。這件事最後訓導主任也知道，主任要我製作兩架飛機給他兩個兒子當禮物，我當然照辦。

上簿記課時，校方聘請一位年長資深的許章琪老師（時任立人國

校副校長）來指導我們書寫「謄寫版」（鋼版）的方法。因為當時還沒有現代的影印技術，必須利用臘紙在鋼版上書寫，最後用滾筒沾油墨印刷。許老師一手書寫很漂亮的文字，讓大家驚訝讚美，我在臘紙上描畫一匹正在奔跑的野馬，大受同學的喜愛。記得印五十張，竟被索取一空。

　　三年級上學期，學校舉辦一次校外見習旅行。目的地是高雄唐榮鐵工廠。早上全校學生乘坐火車到高雄。廠方很歡迎我們的到來。看到熱氣瀰漫的廠房，巨大無比的齒輪，響徹雲宵的雜聲，工人專注在工作的神態，令人敬佩。回校後要寫一篇參觀報告。記得我寫的很短：「鐵工廠，是國家的命脈，看到宏大雄偉、朝氣澎渤的鐵工廠，讓我充滿對國家未來的前途，產生信心。」被導師說，我的看法很正確而獲嘉許。

　　上地理課有一位個子矮矮、皮膚焦黑的趙老師。我很喜歡上他的地理課，上課時總帶來一張大地圖，說是他自己繪製的。趙老師很得意他畫的地圖多麼美麗，多麼詳盡。上課時按照地圖指示，說起故事來，既有趣又令學生印象深刻。趙老師說他在廈門鼓浪嶼出生，談了很多鼓浪嶼的故事。從談話中窺知他離鄉思鄉的情懷，往往說到一半喉嚨哽塞，欲淚狀態。有一則故事牢牢記得。當時鼓浪嶼設有很多外國使館，這些官員和家屬要從廈門到鼓浪嶼必需坐渡船或者舢舨船，

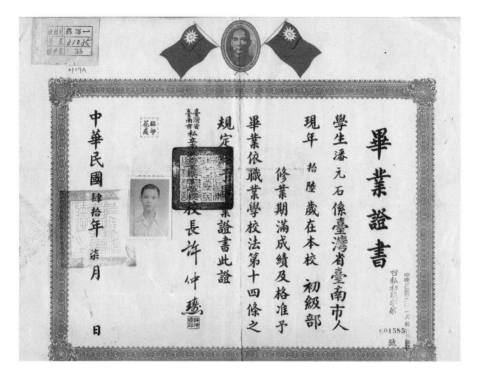

這張南英畢業證書所附貼的個人照片，是我十二歲時拍的，是本書最早的個人照片。

這些船伕對著洋人說：「From this side to that side，砰砰、碰碰、跳下海。」洋人直點頭說知道了。

　　我的筆記簿上所繪畫的地圖，趙老師很欣賞。拿給全班同學觀賞，並要求向我看齊。有一天趙老師叫我到辦公室，慎重對我說：「你有繪畫的天分，讀商職太可惜，最好去讀藝術學校。」我聽了，說臺南並沒有藝術學校。趙老師手指著說：「對面有一所師範學校，開始招收優秀的藝術愛好學生，將來可當國小的美術老師。」這一席話，如雨中巨雷，正打中我的心弦，久久不能自已。也影響啟迪我決心要

投考師範學校，從事藝術教育的途徑。

　　經過一番的苦讀，朝著我的目標，努力用功求上進。終於皇天不負苦心人，順利考上師範學校，從此我的人生急速轉變，朝向我所喜愛、夢寐以求的心願，去圓這場甜夢。

　　民國 55 年（1966 年），母校南英教導主任到我服務的啟聰學校説有急事，跟我晤談。原因是南英商職部有一位教廣告課的老師因得重病，正住院中，現在是開學的時段，臨時請不到老師來教這門課，説我是南英校友，又是學美術的，請我去代課到學期結束。説真的，「廣告課」不是我的專長，但礙主任苦求，我説「無牛駛馬」答應了。我在課本上仔細摘要，加上我身邊的資料，編兩套教學講義，並盡量找到相關圖片讓學生觀賞。期末考試不採用筆試而改口述的方式，讓學生盡情回答，了解學生對廣告課的認識程度。

　　在這一年的任教中，有一名徐守志同學，很用功加上反應敏捷、品學兼優，很得師緣，畢業後擔任臺南市林文雄市長的機要秘書，是林市長施政的重要推手。當臺南市文化基金會成立之初，尋找一位執行長時，徐守志向林市長推薦説「我的老師潘元石」來擔任該職。當時我已從啟聰學校退休，在安平信誼基金會學前資料館擔任館長。後來我答應，任職四年後，才到奇美公司另開創新天地。

　　轉眼間七十年已逝，昔日在南英三年少年生涯中，看似久遠，並

已模糊遺忘的經歷，如今我能愜意自如在藝術殿堂遨遊，引導我邁向崇尚真善美境界的燦爛明燈。南英—我會永遠懷念母校，永懷師恩。

二、臺南師範學校時代

臺南師範學校是省立的學校，學生享有公費的待遇，在校學雜費全免，畢業後立刻到國小就職任教，不必服二年的兵役。由於這種種的優厚條件，因此成為入學競爭劇烈的學校。每年報名將近四千餘名，包括遠從高雄、嘉義一帶的考生在內，實際錄取才三百名不到。可見能被錄取的難度，聽說比投考南一中還要困難。

民國 41 年（1952 年）我如願考取臺南師範學校藝術師範科。7月我到學校報到辦理註冊手續，成為師範生的一員。

校長朱匯森剛從教育廳接任校長職務。是光復後第三任由國人擔任的校長。因為和我們同年份到臺南師範學校，我們常常笑稱朱校長是「同窗」的。

師範學校所培育的學生，是要擔任基層教育，即是國民教育的師資。而其教導的對象，即為國家未來的主人翁──兒童。在校歌最後一段即明白揭示「服務地方，創造兒童的新世紀」的辦學宗旨。

因為是要培養國小兒童的師資，學校很重視德、智、體、群、美的「五育並重」的均衡發展教育，而且又採用軍事化的生活管理，人

人加入生產大隊，可以說訓練我們「手腦並用」和「勞心勞力」的正規性教育。

這批師範生是各初中資質優秀的精英學生，大家湊在一起上課，而彼此很清楚將來要成為人師，大家很遵守校規，學生和睦相處學習，全校讀書風氣鼎盛。不論男生或女生，常見手臂夾著一本書，無時無刻在勤讀。

藝術科錄取四十五名，剛好有女生八名，因個個都長得很漂亮，又聰明又會讀書，我們尊稱為「八仙女」。學校為培養偏遠小學的師資，有保送的制度。如臺東達魯瑪克原住民學生和澎湖離島的學生。他們畢業後一定要回到原來地方學校服務。藝術科有一名保送生，是大陳保送生，名叫藍玉榮，大我們四歲。可能生活困苦，長相像三十歲的大哥。談話有一股很重的腔調，最後還是採用筆談方式交談。

藝術科授課的內容，除了和普師科相同，課程項目頗多，諸如體育、軍訓、音樂、勞作，甚至「生產訓練」種菜或養雞，另加重術科的技能訓練，頗感吃重。

在我唸南師三年期間，在規律化的軍事管理生活中，我們南師的學生均全心全力，認真用功，心無旁騖，做一名全職的學生。當時南師聘請的各位任教老師，可以說是絕大多數均為一時之選。如上我們國文課的趙阿南老師，已六十多歲，是國內數一數二的國學大師；

音樂老師蔡誠弦，是國內極負盛名的音樂教育家，除擅長拉小提琴之外，是名作曲家，南師畢業歌和我的初職母校南英校歌都是蔡老師編曲的。

在他們諄諄教誨之下，我們的學業確實進步神速，老師們對學生的要求也很嚴苛。考試給分也相當吝嗇，能獲得八十分以上甚為困難，九十分以上的成績全班均無。所以我的成績能維持在七十分左右，甚感滿足。有一名普師科的學生歷史課五十九分，經過補考仍不及格而留級。還有為勞作課而留級的，真不可思議。當時在南師留級是很普遍的現象，並不稀奇。我們班升到二年級時，竟然有四名同學留級到班上來，令我吃驚一場。有一名女生，三名男生。那名女生自覺沒有面子，即使將來畢業擔任教師，怕被學生譏笑謂「落第老師」，而轉往其他學校續讀。而我的「音樂課」是六十三分，讓我提心吊膽良久。

因為我讀的是藝術科，現針對擔任藝術科的老師略為敘述。一年級張麟書老師是導師，他擅長畫素描和圖案設計。他了解素描的重要性，努力教導我們對事物的觀察和正確描繪技法。受益良多。可惜僅有兩個學期而已。圖案設計是張導師的強項，經他設計的圖案創意十足，頗具價值。報社和雜誌社常找張導替他們設計刊頭或插圖；除了上課之外，其餘均在宿舍裡忙著繪製圖案，跟班上少有互動，讓我們

有失落之感。張導師也是木刻版畫的高手，班上同學林智信跟他學習木刻版畫，現是國內極負盛名的版畫家。

張雲駒老師是二年級時國畫的老師，畫得一手好「指畫」和「拳畫」。所謂「指畫」，顧名思義，不用毛筆而手指直接沾墨汁指繪線條，大面積部分用手掌握拳沾大量墨汁任意揮毫，整個畫面看起來拙氣十足，趣味橫生。他常說「指畫」是他獨創的，禁止學生學樣，規規矩矩拿毛筆仔細描繪。他還強調藝術創作是一輩子的事，僅僅一兩年學不到秘訣，只要知道基本畫法即可了。

水彩畫由汪文仲老師擔任。他是一位文質彬彬，穿上白色西裝的紳士老師。面孔常帶笑容，指導我們在校內或校外寫生。汪老師年輕時本來是學國畫，來臺後再改習西畫。對我們的作品極少評語，叫同學相互發表感言。因為大家都是同學，尤其對女生的作品，好話多於貶語。這種同學中相互評論，當時我覺得意義不大，容易彼此刺傷感情。

在這裡我特別要提起的傷心事。三年級換上一位少將退休剛報到的老師當導師，據說年輕時曾經學習過國畫之類的藝術課程，朱校長為何聘請他到南師藝術科任教，其原因不明。

由於周導師在軍中滯久，又是少將職位，目中無人，自傲性極深，一切以服從為是。上我們的水彩課，拿蠟筆在畫紙上隨意加筆。有的

同學向他反應，水彩是水性的顏料，蠟筆是石蠟的顏料，混在一起破壞畫面。如此真心話，他說是侮辱他的人格，不尊重師長，開口閉口要開除。我的素描畫被批評為畫得不正確又不像。我僅說幾句不滿的個人感想，他就嚴重警告不聽老師的話，把我被冷落排擠。

班上有一位林福地同學，因屢次與這位導師辯論，令他懷恨在心，離畢業前一個月，他連絡幾位教官向朱校長施壓，要開除林同學，朱校長在不得已的情況下簽下勒令退學的通知單。全班的女同學獲悉林福地被開除，相抱哭成一團。而這名老師立刻打電話給團管區，三天內即將林福地徵調到高雄某部隊當二等兵。後來聽林同學告知在部隊上受盡各種折磨。他畢竟是一位毅力堅強，頭腦極優的傑出青年，退役後改從事影視事業，成為名導演，曾風靡一時。「星星知我心」連續劇即由他導演，前年第 52 屆金鐘獎榮獲「終生傑出成就獎」。南師在「一日南師人，終身南師人」的號召下，校慶特頒發「傑出校友獎」以示嘉勵。

今晨在中華日報看到林福地同學接受母校臺東師範學校（現已改制為「臺東大學」）名譽博士學位的報導，內心有無比的欣喜和榮譽。在此恭賀，並祝福他。

後來幸虧南師因改制，招生七屆的藝術科從此停辦，不然將會禍害多少學生的才能和前途。

畢業多年，我擔任臺南市文化基金會執行長，有一天一位南師的學弟來找我，說是他的老師就是當年那位周導師，要舉辦國畫個展，要我幫忙。我答應負責場租費、印製畫冊、購買作品等費用。這位同學如釋重負，直喊道謝。後來我的同班同學張育華接到邀請函，才知道這個展消息，代繳場地出租費，並購買兩幅作品留做記念。而周導師一直強調他的作品很有價值，因礙於師生關係，而特價出售給我等豪語。我購買的那一幅作品原封不動一直放在家裡，有一天某慈善團體將舉辦義賣會，要我捐作品響應這項活動，我捐出這件畫作做為回饋。結果如何，我懶得去詢問。

　　個人由於年齡增長，智慧的成熟，今日覺得能替這位周導師協助舉辦個展的美事，完成他個人的成就和願望，是做為學生向師長報答教學之恩和永懷之念。這是做為學生應該做的常理之情。

　　南師三年求學生涯，無論在學科、品行各方面，學校要求盡善盡美，覺得壓力很大，有悲有喜。但因為畢業後即為人師，是學校的責任使命，感謝很多師長的教誨，終於如願畢業了。從此又掀開另一頁的教職生涯。

　　離開南師迄今六十三年了，在我啟聰教學的生涯中，由於教學成效卓著，曾獲母校頒發「傑出校友獎」、「特殊貢獻獎」和「惠聾獎」給我肯定鼓勵，讓我信心十足。尤其教職退休，仍在推廣全民美術教

育。校長黃宗顯特向教育部推薦我的功績，而榮獲第 12 屆「教育奉獻獎」，接受蔡英文總統召見並餐宴。

民國 51 年（1962 年），臺南師範學校升格為臺南師範專科學校，我回到母校繼續補修學分，而擁有專科學校的學歷。

民國 90 年（2001 年），象徵南師精神的紅樓傳出校方有意拆除的風聲，擬在原地重新蓋一座新的教學綜合大樓。此項規劃肇因於紅樓已歷八十年坎坷歷史，曾被美軍投彈轟炸遭受嚴重的破壞，建築物本體結構恐已損壞，遇雨則漏，每次修繕總是花費龐大的經費，令校方不堪負荷。當時我個人的反應是，這棟紅樓是南師人的命脈與精神表徵，維護紅樓永遠聳立是南師人共同的心聲與使命。因此，隔年初，個人備齊相關文件資料，以臺南市文獻委員的身份，依據「文化資產保護法」向臺南市政府提出申請紅樓列為市定古蹟專案，於 4 月 30 日經市府文化局林哲雄局長召開臺南市古蹟暨歷史建築委員會，經兩小時的仔細審議討論，通過將紅樓指定列為市定古蹟，並報內政部備案。依據文資法第 32 條規定：「被指定古蹟……不得遷移或拆除。」紅樓的命運至此已有國家法規明文規定不得拆除，這是所有南師人樂於聽聞和欣慰的要事。每逢個人回到母校，遠望紅樓巍巍聳立的雄姿，伸展雙臂歡迎南師人回歸母校，內心無比的欣慰。

今適逢母校 120 週年校慶，以校友之身份，祝福母校校務昌隆，師長暨全體同學身體康健，萬事如意。

附：賀 120 週年校慶，憶母校臺南師範學校

今年（2018 年）是母校臺南師範學校從創立，後改制為綜合大學，邁進 120 週年的歲月，年底校方為擴大慶祝 120 週年而辦理許多慶祝活動，其重頭戲是籌辦 120 餐桌，歡迎校友的歸來，共聚一堂，相互敘舊重溫歡樂時光，拾回過去的友誼，以資永懷留念。

民國 42 年（1953 年），筆者有幸考取臺南師範學校就讀。這所學校以培育國小師資為目標。既然要做為人師，其言行特徵為兒童的表率，因此特別加重人格的教育，同時也加重學科的份量，才能做為稱職教師的培育學校。

師範學校採用公費制度，學雜費全免，畢業後立即分派到各國小擔任教師，領取薪金，同時也縮短兵役的年限，如此優渥的條件，吸引了很多優秀的學生來投考。尤其家庭經濟條件較差的家長很鼓勵其子女參加考試。因錄取名額有限，競爭劇烈，能考取的都是功課極為優秀的學生。

當時擔任校長的朱匯森，也是從教育界出身的。眼看這一批優秀的學生，勉勵畢業服務三年期滿，繼續深造，獲得更高的學識，替社會服務。因此，學生手不釋卷，用心研讀，整個學校讀書風氣很盛，

安份守己接受校方的培育薰陶。

今天這批師範生在社會上有顯著的成就而替社會做出有意義重大的貢獻者，不勝枚舉。如普師科楊日然任大法官，翁岳生任司法院院長，凃德錡、李雅樵、張麗堂任嘉義縣、臺南縣長和臺南市市長，杜正勝任教育部長和故宮博物院院長。

吳玲珠是資深國教教育家，其調教的學生林曼麗任臺北市立美術館館長。張良澤是國內頂尖的近代文學作家。體師科蔡特龍任體專校長、國際運動裁判。李昭德名體操教練。郭祝府為國內 400 公尺保持人，自費鼓勵田徑的學弟妹。藝術科的鄭善禧獲頒行政院文化獎，名水墨畫家。林福地名導演，在演藝界曾獲頒金鐘獎終身成就獎。林智信是國內外著名版畫家，獲頒臺南市文化獎。李登木名企業家，獨創經營高雄麗尊、麗景兩大飯店，致力回饋母校，鼓勵學弟妹努力向上；高雄市發生氣爆，對無家可歸的災民，提供免費住宿。吳鐵雄返校擔任母校校長，和李登木兩個人也獲得教育部頒發教育貢獻獎殊榮。

幼師科朱冬梅是幼教專家，培育許多幼教的專業教師。吳美滿是女權會的主席，替婦女界爭取很多權利，貢獻心力而受到崇敬，曾獲頒傑出校友獎。

三年的師範教育，奠定了做人的基礎，也可以說改變一生命運的轉捩點。六十多年前純樸的優雅環境，四周環繞著果園、牧場；法華、竹溪古剎兩寺，誦經和鐘聲不絕於耳，淨化學生的心靈。偶而看到乳牛在操場上吃草的景致，回憶童年在鄉下悠然恬靜的生活。這種心境提供給學弟學妹們，讓他們感受，在校裡記得要充實自己，養成勤儉守時的態度，儲蓄自己的能量，再往上邁進的本質。僅以上述例子做為慶祝校慶給學弟妹的賀禮！

3

第三章　盲啞學校教師生涯

————

民國 44 年（1955 年），我從南師畢業。記得畢業典禮結束後，教務主任告知，朱匯森校長有事要跟我晤談。主任說是有關就職的事情。爾後到校長辦公室，朱校長拿出從臺南盲啞學校發函的信給我看，原來是該校缺了一位美術教師，而這位教師是要教初中部，必需推薦一名最優秀而繪畫技能高超的學生。剛好那一年我所繪畫的作品「靜物」，參加全省高中大專組美術比賽獲得特優第一名，替南師爭得空前最佳的榮譽。因此校長認為我是最佳的人選，要我三天內回覆。

我回家仔細思考後，認為機會難得，隔天就回覆同意校長的推薦。其原因之一是師範生畢業就職，由教育局分派。成績較高的分派到市區內，否則分派到邊遠的學校，交通極不方便。記得早我一屆的學長張麗堂（後擔任臺南市長）告知，他被分派到雲林海邊的一所迷你小學，叫做「飛沙國小」。名符其實，飛沙之大，中午吃飯還要掛蚊帳。聽了內心害怕有餘。我的成績僅算是中等，而盲啞學校離家不遠，騎車十五分就到。

原因之二，是民國 44 年那個年代，國小畢業要投考初中，市立級的初中是競爭最劇烈的學校，因此國小普遍存在惡性的補習。盲啞

學校沒有入學考試，我不必去教惡性的補習班。

　　原因之三，我極喜歡繪畫，每天跟這些身心有障礙的學生沐浴在繪畫的殿堂裡，有這樣的好機緣，不可棄失。

　　開學到盲啞學校報到後，覺得到了一所全然陌生的特殊環境，要跟特殊兒童生活三年（師範生畢業必須要服務滿三年才能拿到畢業證書），我既興奮、好奇又自以為是。

　　初到盲啞學校，校方認為我對特殊兒童的心理和其指導常識缺乏，便指派一位資深的老師從旁協助和引導要領。尤其我不懂手語，密集加強手語訓練。這位老師是陳天甜，大我有二十歲之多。是一位一生奉獻給特殊教育的長者，視我為親友般的愛護。

　　由於不懂手語，學校安排我上盲生的體育課。每天有四節課，天呀！在南師上體育課是一件苦差事，跑不快、跳不遠，笨手笨腳投籃，十個才入籃二個，讓體育老師大為失望。盲生的體育課如何上？這位陳老師說他也不知道。後來我翻了幾本相關資料，才了解其訣竅。盲生因為視覺有障礙，影響其動作發展的遲鈍與害怕受傷。如何啟迪他們勇於大動作的操練，是很重要的步驟。例如吊單槓、舉重或跑步等。上課時我帶他們上吊單槓課。因為每班僅有六、七個學生，一一抱著腰部，高舉雙手拿到單槓，叫他們握緊不要放，忍耐我算到十為止。就這樣反覆上課後，後來學生反應太單調，我就改變跑步的方式，他

們很害怕跌倒受傷。我說你們不用怕，老師牽手跟著你們慢慢跑。大熱天，我戴著運動帽、穿著布鞋，一一個別牽著他們的手慢慢在操場上跑兩圈。看到學生在冒汗，我很高興，我的目的已達成。這群視障的兒童，只要肯運動、冒汗而不怕累，這樣才能促進身心的發展，體格才能強健。有幾名較肥胖的女生，不肯跑步，只好跟她們交換條件，僅跑一圈，或講故事給她們聽。

由於每天戴著運動帽，穿著布鞋在運動場跑來跑去，皮膚曬黑了，身體也強壯多了。至今我滿頭白髮，只要外出必戴運動帽成了我的習慣，也成為我的標識了。

下學期我的手語進步神速，可以和聾生自由交談。這時教務處才排我上國小的美術課。上美術課是我的心願也是目的，也是吸引我到盲聾學校服務的主因，其內心的高興可想而知。

實際上聾生的美術課，和聾生融合在一起，這時我才了解同樣與盲生感觀上有所缺陷障礙，但其生理狀態和思想感應上，完全是不同的個體，是不同的兩碼事。

校方也常常接到輕盲重聾、或是重盲輕聾的抗議聲。後經校方向上級單位極力反應，加上專家學者的呼籲，終於民國 57 年（1968 年）實施盲聾分校政策。公立的盲聾學校各分設為啟明（盲生）和啟聰（聾生）學校。啟聰留在臺南本校，而啟明則遷移到臺中后里新校舍。這

是我國特殊教育史上劃時代的創舉，也是合乎世界潮流的明證。

當初我想到盲聾學校，每天跟這些身心有障礙的學生沐浴在繪畫的殿堂裡，這時我才覺悟到是一種幼稚天真的想法，吹滅我的幻想和奢望。

雖然有一度打算轉換學校，但已與這群特殊兒童建立了一道深厚的感情，建立如我的子女親友般的情誼。我決心留在原位，待克盡各種難題，勵向我既定的構想和期求，一步一步迎刃而解的困苦途徑，繼續教職的工作。

擔任啟聰學校的老師，經驗所得必須具備下列五項的觀念和態度：一、視學生如自己的子女般愛護，但絕不可過份溺愛。二、讓學生絕對信任你，教師是他們的靠山。三、要具備外文的閱讀能力，才能吸收新的教育思潮。四、教材的編訂要因時而更換。五、要培養充沛的體力，隨時跟學生融合在一起。

聽障的發生病因是屬於醫學領域上探討的範圍，而教師是屬於對聽障生個體的教育責任範圍，如父母對子女賦有養育的責任。但兩者需在專業的領域上，互換常識、意見是絕對需要的。

父母對聽障的子女，通常採兩極化的態度。而這種態度對負責教育的老師，均感頭痛而操心。第一類型的父母，感到生育聽障的孩子，內心愧疚，在懷孕期沒有好好的保護而導致聽覺有障礙，因此特

別寵愛與保護，在兄弟間享受特別待遇。或兄弟之間有所爭執或動手打架，父母通常原諒他而處罰其他兄弟。久而久之養成蠻橫、獨霸而不講理的暴力行為。

第二類型的父母則採相反的態度。對聽障子女感到失望，而採放任的態度。只要不生病，能長大則可，對其教育消極，甚至不聞不問。有一位李姓家長，留日學化工，光復當初，化學藥品很缺乏如酒精之類，這位李姓家長研製生產類似的藥品而賺了不少錢，在臺南市區買了三層樓的洋樓。後來結婚生子，當他發現自己的孩子是聽障兒，態度劇烈轉變，而變得很消極。他的妻子也是同樣的態度，幾年後再養育一名正常的女孩，夫妻兩人才稍感安慰。

聽障生除了聽覺有障礙，其他感官與普通兒童相同。有敏銳的視覺與聰穎的腦力和充沛的體力。在成長中教師隨時要注意其行為的偏差和不正當的想法，加以輔導和改進。例如與陌生人相處，看他們在嬉嬉笑笑，以為他們在嬉笑我，看我不起的猜測；或對父母埋怨，為何把他生為聽障兒？這樣的想法是天大地大的錯誤，讓父母心痛欲淚。老師是學生的信任對象，是學生的靠山。身兼教導之外，並要盡力矯正不當的想法，比父母更加用心輔正。

聽障生的教導是一門像魔術師變化無窮的學問，教師必須精通外語能力，才能吸收更廣泛的學術。在臺灣的特殊教育書籍缺乏，相

關的報導資料也缺乏，必須仰賴先進國家資源，吸收新的教學思潮。因此我在日語方面下了一番功夫，能從日語的書籍，吸收這方面的知識，受益匪淺。

聽障生的授課內容與普通兒童相同之外，必須加強筆談的課程，以便能順利與普通兒童交談。同時對口語教學鼓勵他們勇於開口說話。雖然發音不正確，對方不了解也不必害怕。口語教學是一種趨勢與理想，實際上困難重重，是一條很漫長、非常艱辛的路，需要老師、家長和朋友的鼓勵和陪伴下，隨時隨地陪他開口發聲，使其語言清晰度慢慢提升。鼓勵利用課外時間，多參與各種社團活動，能與普通兒童相處的機會。例如郊遊增加情感，或做美食與大家共享，培養良好的人際關係。

為了要達到教育之效果，教學的內容是實際而非空泛。教學的方式如藝人十八般武藝盡出，要有充沛的體力才能勝任愉快的。

畢竟他們畢業後，要融入社會與一般人相處生活做事、甚至建立家庭，生子養育等等都是很現實的實際問題。

在漫長的美術教學過程中，我將教學所獲的經驗，一點一滴把它記錄下來，或用特殊的畫面記錄下來，整理成一冊《聽覺障礙兒童美術教育》，經童家駒校長和同事的鼓勵出版。這是在國內唯一有關聽障美術教育的專論著作，受教育部政務次長郭為藩的賞識推薦，獲得

「學術著作獎」。

　　民國 68 年（1979 年），在臺北師範大學舉行全國學術團體聯合年會上受到表揚，當時接受教育部朱匯森部長頒獎。我對著朱部長說：我是您的學生，是部長推薦到盲啞學校的學生。事隔二十四年之久，這時朱部長雙眼直瞪著我，並握緊著我的雙手，說：「看你滿頭白髮，你太辛苦了，該要退休休息了。」這句話打動了我退休的念頭，可見朱校長對學生如此的關心，是一位名符其實的教育家。能成為朱校長之學生是一生的榮幸。

　　民國 65 年（1976 年）政府在彰化教育學院增設特殊教育系，培養一批既年輕又具有專業學識的學生，到特殊學校服務。臺南啟聰學校得到兩名畢業生到校加入教學行列。這兩位新到的教師，正逢青春年華，滿面笑容，發揮他們的才氣和專長，受到學生的歡迎愛戴。

　　個人覺得特殊學校的師資，應該比其他學校的教師要更替快速，才能呈現欣欣向榮，而有朝氣蓬勃的學校。我在臺南啟聰學校服務整整滿二十五年，自己覺得體力不如往昔，江郎才盡而申請退休。我一生最值得珍惜、有價值的年華，就為特殊教育而工作，能為失聰的孩子付出全部的愛心和耐心，覺得意義非凡。如果來生有機緣，我還是會選擇特殊教育，相信會比現在做得更好更有效能和成就感。

　　民國 58 年（1969 年）國際青商總會，頒贈「十大傑出青年」獎，

讓我對從事特殊教育信心加倍，奮勵為失聰的兒童教育而盡力。

民國 65 年（1976 年）啟聰學校童家駒校長獲悉我獲中國文藝協會頒發乙枚「兒童美術教育獎章」時，特地製作一面獎牌，在朝會全校師生面前給我表揚，並請我到餐廳用餐祝賀。

另外我在啟聰學校最後十年裡，每週六抽個半天的時間，到安平瑞復益智中心，和我同年同月同日出生的美國籍甘惠忠神父與該中心的重度智障兒童，共同過個快樂的繪畫遊戲生活，其意義非凡，永遠難忘。

1978 年於瑞復益智中心鼓勵身心障礙兒童。

附：追記臺南啟聰學校教員生活

我在臺南啟聰學校二十五年服務中，有幾件值得提出來供大家閱讀瞭解，進而思索如何共謀其對策。

身為聽障生的教師，要建立起與他們共生共榮的心態，必須放下身段，把自己當成聽障者的一份子，一切跟他們融合為一體。首先要學會手語的溝通，尤其在表情方面喜怒哀傷的神情，要傳神而不作做。久而久之，我的臉部的筋肉組織跟他們類似，而外人也認為你是聽障人士。有一次帶啟聰學生到公園寫生，途中有一名國小的女孩，大聲說：「啞巴的老師，帶著啞巴的學生。」聽後頗感欣慰。對學生少用手語，而以表情來代替溝通，同時鼓勵開口發音，即使因調不同也沒有關係，只要勇敢說出話來就是了，畢竟他們將來要回歸與一般人相同生活，共謀創業，創立家庭，共享天倫之樂。

在就學的規範裡，明白告訴他們「對」與「不對」和「該做」、「不該做」和「守時間」的做人的基本原則和應守的態度。有一名剛入學國小一年級八歲的學童，導師教會寫自己的名字，竟然隔天早上拿著粉筆在學校的圍牆上，寫滿了自己的名字，還很得意問導師有沒有寫錯。當導師告訴他不可以在牆壁上塗鴉，而這名學童一直認為他不是在塗鴉，而是在練習寫自己的名字而哭泣，最後由其他老師和家

長幫忙，練習寫自己的名字是很好的，但要在黑板上或筆記本上寫，而不是在牆壁上，改正其觀念。

另一名四年級的學生，他的布鞋的鞋帶不知為何不見了。這時理應告訴其導師再買新鞋帶，可是他並沒有要求新鞋帶，卻看上我穿的布鞋的鞋帶。當我午休趴在課桌上睡眠時，他竟然溜進辦公室躲在課桌下，輕輕地解開我的鞋帶，抽走左腳的鞋帶；正當解開右腳的鞋帶時，我覺得腳底下癢癢，低頭一看，嚇了我一跳，竟然有一名學生趴坐著，我問他在做什麼，他很誠實的告訴我，他要我的鞋帶，因他的鞋帶不見了。我告訴他老師的鞋帶可以給你，但千萬不可偷竊他人的物品，當場教他發誓不會再犯這種傻事。

另有一天，我到鳳山去找多年不見的同事，下了車站，前面有一名擦鞋童，背著擦鞋箱和穿著一身很髒的衣衫，迎面向我要擦鞋，抬頭一看竟然是一名今年 7 月剛國小畢業的啟聰生。當他發現是平日很疼愛他的潘老師，竟然丟棄鞋箱跑掉不見了。我以為他到廁所，一等半個小時仍未回來取他的擦鞋箱，這時我將鞋箱請驛站的管理員代為保管，回家在車上一直想到這件事，內心的感觸極為複雜難過，迄今那一場情景依然深刻留在腦海裡，永遠無法磨滅。

另一位服務於臺南市中區民眾服務站當主任的劉姓家長早上七點在我家門口一直按著門鈴，滿臉淚水，遞一封紙條，這時我請他在客

廳裡稍坐，並到浴室洗臉，請他一同用早餐。原來他的長女看到妹妹由媽媽陪同去參加初中聯考，她說我的功課成績也很不錯，為何不能跟妹妹參加聯考？因而心情不好就離家出走。我知道她是很乖巧的女孩，絕不會走遠，頂多到附近的同學家。當劉主任看到女兒玉芬，雙手緊抱著她，一直說我對不起妳，對不起妳。這一幕令我心酸而暗自吞淚。

　　另一名陳姓的學生，其父親是一位名內科醫生，母親是留日學護理的高材生。當他們發現出生不久的長子，對聲音沒有反應，經檢查後是先天性聽障，夫妻兩人痛心良久，認為這是天命。從醫學上的立場是無法補救，只有靠後天的教育來施教，母親翻遍了相關的書籍，並請特教女老師到家協助。到了就學年齡七歲，母親就決定送到普通國小就讀，父親極為反對。他說國小的兒童很純真，無意中譏笑他是聽障兒，這對孩子的傷害是難於彌補，所以到啟聰學校就讀。初中部畢業後因對攝影有極大的興趣，由家人陪同到國外進修深造，學成後回到臺灣，在臺北開一家以攝影為主的設計公司，後經母親的介紹與榮總學護理的學妹為友，已成夫妻。其夫人在家裡絕不用手語溝通，一律改口語交談，與家人也是用口語，其夫人從旁協助，讓客人完全瞭解為止。過年回臺南特地到我家來拜訪，並送一盒高貴的巧克力糖，一進門其夫人立刻在我的身旁輕聲告訴我，絕不可用手語交談，

可見其夫人如何細心去關照他。

　　學校曾接到鄰居公寓的居民投訴說，他們晾在二樓窗口的臘肉和烏魚子不見了，想必是啟聰生拿走，萬一被摔跌下來，其後果不堪設想，請學校多多管教他們。校方認為這是偷竊行為，萬萬不可，告訴高年級和初中部的學生勇於自首認錯，學校會原諒他們的行為，並陪同去謝罪。隔天這名學生向導師認錯是他爬牆壁上去拿的。他說這樣好吃能吃的食物，一直不吃而掛在窗外很可惜而浪費的，既然不吃，我就把它拿走。他不知道不是我的東西絕不可取走，沒有物權的概念。最後其母親也知道這件事，而原諒他坦承認錯的行為，也向鄰居致歉。

　　我為何將啟聰生異於常人的心態特地撰寫出來？身為特教師，應認為啟聰學校是一所教育機構，而不是安養中心之類，有責任教誨他們認錯，或糾正其偏差的行為，讓大家瞭解，共謀對策。像前面擦鞋童的例子，按一般常理當他看到疼愛他的老師，一定很高興，能替老師服務是一件光榮的事，讓老師觀賞他擦鞋的技術。擦鞋也是一項正當的行業，靠自己的勞力謀生，而不是採取躲避的行為。

　　與啟聰生漫長的相處中，得知他們因從小聽覺有障礙，導致影響對時間的觀念很薄弱，是要正視的問題，因為聲音和時間是一體的。例如在教室裡聽到飛機的聲音，我們馬上會意識它還在遠方，已飛到

我們的頭上，或飛過去的未來、現在、過去的時間連貫流逝的意識。可是他們無法感覺到。因此建議家長在進入中年級時，配戴震動式的手錶，隨時看時間，增加重視時間的觀念和守時的態度。

　　在啟聰任教期間，我從事藝能科的教學為主。就我的經驗和畢業生就業的概況看來，從事藝術方面的行業對他們較直接，也是不受障礙的最佳選擇，也是發揮他們的自信心和成就感的良機。例如眼鏡框的設計和製造，或有實用性的創意商品都是他們的專長。在行行出狀元的情況下，期盼這些聽障生能發揮所長在社會上事得一席之地，為社會盡一份責任，而能過著安穩正常的幸福的人生。

第四章　信誼基金會時代

————

　　民國 70 年（1981 年）從啟聰學校退休在家，正拾筆從事繪畫創作之際，我的好友何壽川、張杏如夫婦獲悉我剛從學校退職在家，便商請我到安平新創立的信誼基金會學前教育館擔任館長，負責學前教育的推廣。兩位夫妻遠從臺北到家誠懇聘請之熱情，以及答應全力支援的態度，打動了我的心。當時我自量自己的體力，仍可以勝任此職就答應了。

　　何壽川先生的父親是著名的永豐餘造紙有限公司的董事長何傳先生，在事業有成之年，在其出生地安平故鄉蓋了一棟三層樓的現代化新型文化中心，回饋地方。在工程進行最後的內部裝飾的階段，我進入參與營運的籌備工作。

　　何壽川先生的夫人張杏如女士，是一位留美的幼兒教育的專家學者。按照她的構想，一樓留給地方做為閱覽室之類的用途，二樓由信誼（何傳先生的別號）基金會自營，將設置學前教育圖書室給相關人士借用閱讀。另闢一間約八十坪的空間設置「樂樂園」專給兒童玩耍之用。裡面擺設許多富有啟發的玩具，由專人指導，陪著孩子一起玩樂。

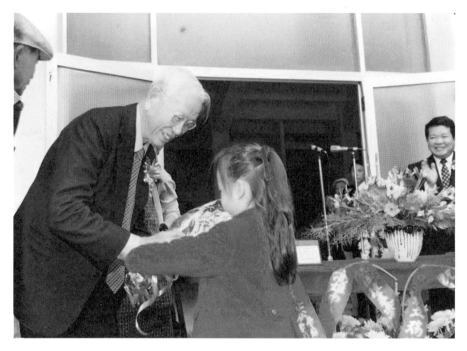

1981年1月1日在安平信誼大樓揭幕啟用，何老董事長剪綵，沈玫孜小朋友受邀獻花（圖片：沈銘賢提供）

　　新館在安平古堡斜對面，是一棟黏白色磁磚的大樓，與周圍紅瓦赤牆的廟宇對比，顯得更突出更雄偉。全館燈火通明，冷氣十足，美麗清潔的沖水廁所，引起大批民眾入館參觀，享受現代化的設備。正因如此，是我發揮理想最佳的機運。我擬定了四個計劃：

　　一、提高閱讀的風氣及效能。只要入館參讀，必要的資料，一律免費替他們拷貝，方便使用。擺設的圖書資料有很多是從國外進口的第一手資料，而國內的圖書館難以尋找的。反應非常良好。有很多設

有幼教科系的學校，學生集體來參觀來借用。臺南師專幼師科的老師鼓勵學生來利用這些資料，並寫閱讀心得報告。

二、「樂樂園」是安平兒童最佳的遊樂場地。一大群的兒童衣服不整，赤腳跑進來。但因為樂樂鋪有漂亮的膠塑地毯，要回去洗腳穿好鞋子才能進來。家長獲知孩子要到樂樂園很放心，而配合整理儀容。自此，安平的小孩養成外出必穿鞋子的好習慣，個人覺得很安慰。另外我訂製了二個木製的鞋櫃，每個鞋櫃可以放八十雙鞋子，塗成紅藍兩色，紅色的鞋櫃為女孩專用，藍色則男孩專用。並規定低年級的鞋子放在最底下，高年級的放在最上面的格子裡。這樣取拿方便，也不會拿錯。

三、中心各樓均有衛浴設備，要求負責清掃的阿桑，務必清掃乾淨，拭擦用的衛生紙不能缺；最重要的不得有異味，因此我每天早晚必需打開廁所的門一一查看。後來有很多國外的觀光客來安平古堡參觀，我曾聽到有導遊拿著麥克風告訴遊客說：安平古堡裡沒有什麼可看的，你們不必上樓，在底下拍照即可了；倒是對面的文化中心有很乾淨的廁所，你們可以安心使用。為此我增加兩名阿桑全天候洗掃。臺南市政府「馬上辦中心」轉來國外遊客的來信，稱讚中心的廁所很衛生，希望市長給我們嘉獎勉勵。

廁所要衛生，這是基本的條件，但實際要做到，尤其是公共廁所，

遊客如織的地方，我們辦到了符合標準的需求。個人覺得這是我的職責的範圍，是應該做的。

另外在二樓的欄杆，掛滿了兒童的繪畫作品，既美觀又安全，不怕孩子從二樓摔下。

四、成立安平文物陳列室，吸引更多中外遊客來參觀，提昇文化中心的知名度和曝光率。

我到安平上班，正逢安平老街改造拓寬的工期，拆除了很多古屋，許多有價值的文物，任由怪手挖除毀滅，個人覺得很心痛。每天中午午休的時段，我就開始收拾，如八卦牌、劍獅牌、風獅爺、八仙桌椅、藤製的枕頭、衣櫃、燭臺，應有盡用，陳放在文化中心一樓倉庫裡，不到半年的時間，整間倉庫裡堆滿了各式各樣的文物，極為壯觀。

後來利用一樓中間的空間，計劃成立安平文物陳列室。經區長李啟繁的協助，安平耆老出錢做陳列櫃，將文物分類，有系統的陳列出來。讓民眾參觀，反應良好，甚至有的民眾自動將家裡的文物捐獻給中心，這件事深受蘇南成市長的重視，並親自來參觀幾次。

值得一提的事，在舊河道有一艘木製的渡船，擱淺在河裡任由風雨摧打。與區長商量借用吊車，花費很大的勞力，終於把它吊起，運送到文化中心後面的空地上，經過三個多月的乾燥期，自費出資聘請

木工師父利用舊材料一一修補，也陳列出來。後來淡水陽明海運公司派來一位職員來觀看，並要求購買或用新型的遊艇要交換。我堅持安平僅剩這一艘舊船而拒絕。後來國立臺灣歷史博物館在臺南和順寮蓋了新館，加上安平古堡是國家一級古蹟，配合政府再造歷史場景，擴大古蹟區的範圍，在不得已的情況下，將文化中心拆除，改成為公園用地，我所收藏的文物，全部移送到歷史博物館。這艘船現列為該館第一號的重要文物，陳列在一樓大廳，並附有詳細解說牌。

解說牌裡「潘元石」三個字，一個字都沒有提起寫上。我個人是不計較，只要能妥善保管，讓大家有機會觀賞，那就是我的心願了。這裡需要補充說明的是李啟繁區長，在 11 月冬天穿著短衣短褲和雨鞋，手拿著水桶跳下水中，用力將船裡的積水，一一舀掉；滿身污泥，滿臉大汗約一小時半，才舀盡積水，順利吊起。其苦心必需讓民眾了解。

經過四年，館裡的運作很順暢，何先生回饋地方心願如期達成，我向何壽川先生夫婦請辭。後來有適當的人選，我就離開值得回憶並有溫情的信誼基金會。

四年的時間，雖不是太長，我們的團隊八人，同心協力，不分男女，盡情為何先生所托的使命，也為我國的幼兒教育導入一線光明的明燈。感謝何先生給我們這麼好的機會和場所，並全力支援。

我在安平期間盡力維護文物，並聘請專家來做考證研究和陳列方式。使這批文物重現其歷史意義。第三年（民國 72 年，1983 年），臺南市政府聘請為臺南市文獻委員，這是一份榮譽職，個人的生涯上又增添一件美事。

　　在地方人士方面，認識了前安平區長林勇先生、名書法家朱玖瑩先生、西門國小李太郎校長和李啟繁區長、安平士紳何世忠，他們具有高超的人格涵養，並對地方事務積極參與的熱心，是令我敬仰和請教的賢達人士，並覺得是安平人之福氣。

　　另我的摯友廖修平兄從美國回來，聽到安平文化中心中外遊客很多，特拿出精心創作的版畫作品五十幅，在中心展覽，這是安平空前的美術展覽，扶老攜幼擠滿一堂。感謝廖老師給我們機會，讓我們真正了解所謂「版畫」藝術的面貌。

　　附帶一提的是，我在信誼基金會每天中午午休的時間，我總一個人到古堡走一走或寫生。有一次在古堡老榕樹下，發現裝有盒子的相機，撿回辦公室打開一看，原來是一臺高級日本製的卡農（Canon，今譯「佳能」）相機，內有用日文寫的字條原來相機的主人是佐藤先生，家住日本山口縣。他喜歡旅遊，但患了嚴重遺忘症，如果有人撿到他的東西，請務必寄還給他，並附地址電話。我原封不動將相機交給市府「馬上辦中心」，不久從「馬上辦中心」轉來基金會的一封佐

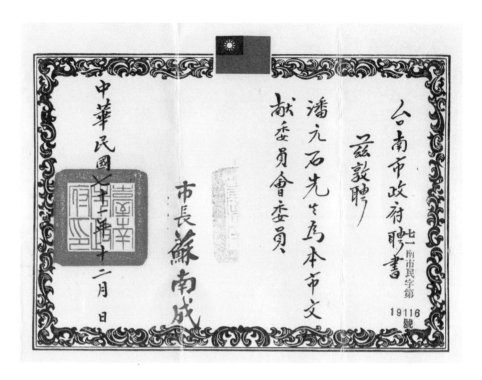

台南市政府聘書

七一 南市民字第 19116 號

茲敦聘

潘元石先生為本市文獻委員會委員

中華民國七十一年十二月 日

市長 蘇南成

民國 71 年（1982 年）12 月被聘為臺南市文獻委員。

任文獻委員時勘查文物，以便市府收藏。

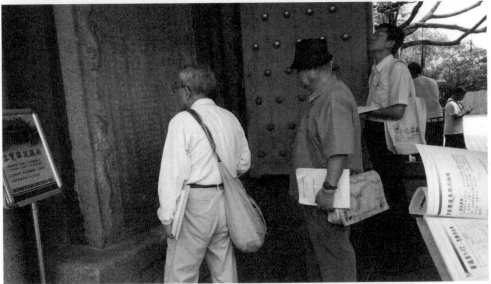

潘元石被市府聘請為文獻委員，勘查古蹟的維護概況。

藤感謝函。

　　在信誼四年任職中，每天中午午休時刻，我總一個人帶著畫具，到古堡、老街、廟宇、民宅去寫生，繪製了約五十幅的水彩畫。曾經應市府的要求選擇二十五幅在安平古堡陳列廳長期展覽，時有日本的遊客想購買，但管理員不敢做主。後來「歐氏家廟」一幅，贈送給歐氏後代歐財榮收藏，曾刊登在他們的出版物上。另一幅「施氏古厝」由陳正雄收藏。這裡選兩幅刊載於回憶錄裡。

　　另有「安平古堡」一幅，做為林勇先生《安平懷古集》書的封面，也贈送給他們家屬收藏。

附：追記信誼學前教育資料館

吸引我到信誼基金會服務最主要的原因之一，是我在啟聰學校教導聽障兒童時，發現這些障礙兒童越能提早教育，其效果越顯著。尤其在幼小時透過玩沙、玩水和撕貼色紙的遊戲，促進雙手的活動，而刺激其腦神經的發育，同時和玩伴的和樂，建立合群的喜悅。

學前教育的重要性一直在我的腦海裡佔著很重要的部位，我就毅然接受何壽川、張杏如夫婦的邀約，參與信誼的創館和營運的工作。

在營運的四年裡，我發現任何專業的經營，尤其是回饋性的事業，或慈善性的事業，非靠基金會的資金支援是很難辦到預想的目標。我為了瞭解信誼基金的運作，做了一番詳細的調查、資料的收集及運作費的開銷，有了相當程度的心得。這對我以後接掌臺南市文化基金會和奇美文化基金會的運作，有相當程度的助力。

信誼基金會設立在何壽川尊翁何傳捐建的安平文化中心二樓，分為資料室和提供兒童玩耍的樂樂園兩室，一律採用免費的方式，讓民眾前來參閱，兒童來玩耍。另外為了民眾的方便設立一處販賣部，專賣與學前有關的圖書，或精心設計的玩具。

資料室裡面擺設陳列中外有關的學前教育圖書，是市面書店難於尋覓到的，同時備有影印機，可以拷貝或借用。並聘請輔仁大學圖

書館系畢業的沈麗珍小姐當助手，從旁協助，或解說讀書的綱要，尤其對將要從事幼教的學生，確實是一大福音。臺南光華女中、新樓幼稚園和臺南師範等校由師長率領學生前來參閱。據館員沈小姐告知，領隊的師長一致讚賞，認為這是一所專為幼教所設立的機構，確實有利用的價值，並提供寶貴意見，給館方參考和增設。下午時常有學生三五成群到館裡翻閱圖書，據說是為了做習題而來找資料。帶動臺南近郊地區對學前教育的重視，確實有一定程度上的影響。

每月都有新書進館，館員將新書的書名、著者、綱要公告在公佈欄上，告知給各位讀者，甚至替學校代為購買等服務。至於較熱門的圖書備有三、四冊，設想周到，一切以讀者為先，處處設想能提供一處完善的圖書處。

至於樂樂園，是讓兒童最喜歡來玩耍之處。它不同於一般百貨公司遊樂區的電動玩具、聲光齊全的投幣式玩具。所有玩具都經過幼教專家的設計，以啟發式和合作式的設想而特別創作、製作的。

例如組合式的房屋，非三、四個兒童共同合作、協助組成不可，讓參與的兒童在屋內，享受合作的重要性和成就感。扮家家酒的區裡，有的女生爭先搶攤位，而告知養成排隊等候的秩序。還有陳列各行各業所穿的服裝及用品，醫生的白衣或聽筒、護士用的注射筒，和消防隊員的救火服裝等。消防隊員的救火服裝重達十幾公斤，是兒童

無法穿著的，藉以讓他們了解消防隊員的辛苦，和如何保護生命的重要。每個月週末，亦聘請專業的專家，來指導兒童和家長製作木偶戲及玩法。或請營養專家來教導如何讓兒童吃到健康的食品，或如何玩簡單的魔術以樂家人等，均為館方所強調而積極續辦的活動。

另外特聘請對音響頗有研究的美籍紀寒竹神父，替館內裝設精緻音響設備，增加館內的音樂氣氛，同時也做為報時的準繩。對學前兒童的音樂興趣的培養，也是活動的重點，請前臺南神學院蕭清汾院長夫人（美國籍，是現為駐美代表蕭美琴的母親），前來指導兒童吹奏簡易的木笛，由館方向德國廠商訂購二十把木笛，讓他們練習吹奏，很快就學會，並吹出優美的笛聲，讓家長們驚訝！

每週三上午，樂樂園提供給附近由甘惠忠神父創設的瑞復益智中心，給重度智障的兒童專用。時間一到，教師志工和家長的陪同，一群十幾名坐輪椅的學童，由教師的指導，家長從旁的協助，讓他們與普通兒童同樣享受玩耍的樂趣。雖然部分兒童不良於行動，只要手能碰到、摸摸玩具，感染其氣氛，也達到目的了。

為了在地生存，資料館必須融入社區裡，成為社區的共同體而積極的參與，這是應有的概念。與區公所合辦多次活動，或提供舒適空間供他們開會和聚談，建立安平人已擁有資料為樂為榮的心態。為了慶祝 1624 年荷蘭人在安平建城（安平人稱為王城，今日大家稱為安

平古堡）活動，資料館精心設計「兒童坐牛車遊古堡」活動。租來牛車，由館員利用皺紋紙製作一朵大紅花，戴在牛頭上，掛滿了會發叮噹聲的牛鈴，以安平在地的兒童為優先，一車坐滿二十五名兒童，緩慢步行遊覽古堡一周，約 25 分鐘，再換下一班的兒童乘坐。

　　車上每人發給一包安平名產蝦仔餅和一瓶由荷蘭人引進俗稱為「荷蘭熱水」（彈珠汽水，時安平人看到荷蘭人將彈珠用力壓下而冒出氣，如開水沸騰而冒出氣體，便認為是熱水）飲用並説明典故，在小小的心靈裡種植對故鄉的認識。時至今日已是四十年前，仍有曾坐過牛車的快將五十歲的爸爸帶著孩子來到古堡，談起坐牛車遊古堡的往事，回溯歷史情境，讓孩童們羨慕不已。

　　為了配合慶祝兒童節的來臨，館方去信給國小設有啟智班的學校徵求繪畫作品十件，結果徵得三十幅作品。其中有五幅繪畫由於畫面上很模糊外，其餘廿五幅把它裝框，懸掛在二樓的欄杆上，既美觀又防危險。開幕當天由老師和家長陪同孩子來頒獎，館方準備由何傳老先生親自簽名燙金的精緻獎狀和一份玩具禮物頒發給他們。有位家長在場激動地説：「我這個憨兒上面有兩名哥哥，就讀國小五年級和三年級，從來沒有得過學校的獎狀，而這個憨兒竟然能得到獎狀，真感意外，特別珍惜。」據説他的爸爸特地去配框懸掛在客廳上，增加喜氣；而每次親友來訪，這名憨兒會指著客廳的獎狀，拍拍胸部説這是

我的，而接受親友的拍手稱讚。

　　我在籌設信誼基金會學前資料館服務四年的過程中，獲得很寶貴的經驗，即是在企業間如何透過基金會的功能、財務透明，遵循設立宗旨，對企業體和社會兩方各謀其利，此是政府應該更積極認同與鼓勵的。信誼基金會設立學前教育資料館是一個很典型的成功範例，將永遠留給我們社會效法與啟導的先河。

5

第五章　臺南市文化基金會時代

———

民國 72 年（1983 年）間臺南市長由陳癸淼代理，原市長蘇南成深受蔣經國先生的賞識，調任高雄市擔任市長職位。

陳代市長在臺南半年的期間，成立臺南市文化基金會這件事，令我敬佩和支持。

陳代市長是一位對藝文極為關心，並積極推展的重量級的人物。之前在臺中市救國團任職時，成立一個文化基金會，效能卓著，深受臺中市的文藝界肯定與感念。

陳市長呼籲臺南市的國小兒童，每人要捐出糖果錢來成立一個基金會，協助公部門推展藝文活動。這一構想立刻獲得全臺南市的學童贊同，紛紛捐出他們蓄積零用錢，加上企業界的贊助（如奇美公司許文龍董事長捐獻 100 萬元基金），在短短的一個月內，就募得 500 多萬元的基金存放銀行，其孳息做為活動之用。

後來林文雄市長就任，陳代市長調任臺北國立歷史博物館擔任館長。林市長計劃想把這筆由兒童捐獻出的糖果錢，好好利用，否則就對不起學童了。

林市長構想要聘任一位執行長，來掌握基金會的運作及相關業

務。徵求幾位德高望重的退休校長，他們都說年事已高而拒絕。

前述我在南英商職兼課，有一位很用功而得師緣的徐守志同學，時就任林市長的機要秘書，深受林市長的信任器重。他向市長建議、推薦我擔任該職。「潘元石是我的老師，他熟練基金會的運作並有實務的經驗。同時在藝文界相當活躍，是適當的人選。」林市長毫無考慮，下條子要我立刻報到。

我事先毫無聽聞，對突如其來的聘請感到莫名其妙，心理上也沒有準備。徐秘書說：「我一直在注意您的行動，也獲悉您剛從信誼基金會退休，無論如何要達成這一使命，否則我對林市長無法交代，請看在學生的面子上，好好把兒童捐獻的糖果錢做最有效能的使用，否則就對不起他們了。」並拿出林市長的簽名條子，硬塞在我的口袋裡就走了，一杯開水也沒有喝，說有意見到市府談。

隔天我仔細想著，我一向很重視兒童教育，所從事的工作，也以兒童為對象為重心。「糖果錢」打動了我的心弦。第三天我就到市府向林市長報到，徐秘書看到我的到來，如釋重責歡迎我來到市府，加入市府的團隊，也是林市長的屬下。

文化基金會是市府編制外的組織團體，不是市府的正式機構，頂多只能視為臨時的附帶團體。

機要秘書帶我到市府繞了一圈（現為國立臺灣文學館），說有二

個空間，讓我選用做為辦公室。其中一間在市府二樓，正對著大門，我就在此成立臺南市文化基金會會址，正式掛牌啟用。

林市長還贈送我一對高級鋼筆做為留念。辦公室要有電話和辦公桌，事務股按照所需增添設備。我每天早上跟市府同仁八點上班。後來我向徐秘書要求助手，只靠我一個人是不行的。便從稅捐稽徵處調來一名曾姓臨時雇員來做幫手。這名小姐很溫靜，把小小的辦公室佈置得像客廳那樣的優雅，讓人喜歡，是市府所有辦公室中，唯一有藝術氣氛的辦公室。這個空間茶水齊全，曾小姐還從家裡拿來玻璃製水果盤，裡面放糖果以備待客之用。

基金會剛開始，因基金的金額僅 500 萬元而已，所孳息每年僅有三萬元。按照市府的標準，雇員每個月的薪金二萬元，剛好付給小姐的薪金所剩無幾。我是義務職，沒有薪金的。

由於基金會的辦公室有漂亮的佈置，加上茶水糖果齊全，變成記者們開講聊天的好場所，後更演變成每天記者報到聊天的地方。由於不敢得罪記者先生小姐們，我看苗頭不對，一年後我向徐秘書要求遷移辦公室。徐秘書說，文化中心有多餘的空間可以利用。徵得陳永源主任的同意，在文化中心地下樓一個原來做為儲藏室的小空間，撥用給基金會使用。不管場所如何，能搬離市府，就是天大的福氣。從此就在文化中心的地下樓的小辦公室開啟運作的使命。

文化中心是市府正式編制的機構，有龐大而完善的人事編制及固定的經費，是臺南市的門面，擁有第一流的演藝廳，是市民嚮往的好地方。前庭佈滿名家楊英風的雕塑品，清澈的噴水庭園，成群的小孩在那裡蹦跳玩耍，樂得不疲。

文化基金會窩在人家的屋簷下，沒有固定的經費支援，職員三位，另有臨時的志工二人。編制小、人員少，經費有限。在這樣的困苦際遇之下，我立志「輸人不輸陣」，加上父親所言「有人就有錢」的說法之下，立訂幾個有效的目標而勇敢執行任務。

我告訴職員，雖然僅有幾名人員，如果大家共同協力合作，還是能發揮功效的。不採用打卡的制度，待事務辦理之後進入辦公室，一切由他們個人負責。

在此特別需要說明的是，我不讓我的同事加班，加班是最下策的做法。下班請立即回家，跟家人過著甜蜜的生活，即使不得已加班，也沒發加班費。

為此有人向市長告密，說基金會是一盤散沙，上班不準時，隨意外出等閒話，是市長身邊的人員告訴我，我一笑置之。

我說：「你們的薪金跟文化中心職員待遇相同，並有保險和年終加薪的制度，不用怕，我負責經費的來源。」後來市府商請一位蔡雪吟女士（是財經方面專家，也是義務職），替基金會掌控財務管理，

覺得優渥的銀行孳息，加上基金不斷的增加，使基金會最起碼在人事經費開銷無後顧之憂。

在這裡我所採用的方式，值得回憶的事記述如下：

我對公務機構的運作，瞭解甚深。被詬病最深的是採用目標管理和手段管理的制度，運作呆板，效率低靡。例如採購箱型的冷氣機，錢有剩再想加購窗型的冷氣機，是不行的。

我告訴同仁，只要能達成目標，其所採用的方式由你們自由選擇發揮。例如三點在高鐵集合一同到臺中美術館參加開幕式。只要能準時三點到高鐵，不管你是騎機車、開車、或走路而來，由你們自行處理。但在公務管理下，就不是這樣了，一切得按照規定而行。

臺南文化中心有一流的演藝廳設備，這是公認的事實。為何每一次國外大型的表演團體，臺北、臺中表演後，就跳到高雄表演。臺南的觀眾就必需到高雄觀看。為此很多市民向市長反應。陳主任的回答是：「中心沒有這筆龐大的費用而了之；如果我勉強接納兩個國外大型的表演活動，整年的經費就這樣報銷了，以後的日子叫我怎麼過？怎麼辦？」

其實在我的眼光裡，陳主任是受公務機構毒害最深的一員，什麼事都說一句「沒有經費辦理」而了事。陳主任也有苦衷的一面，以一位文化中心主任之尊，不便隨意向人家開口要錢；同時動不動就被誣

告圖利他人或廠商，受盡調查局百般的刁難、偵查。辦公室的電腦被搬到臺北調查局封鎖細查。如前臺南縣文化局長葉澤山的案例，就是一則明證。為了辦理糖果節活動，事後被誣告圖利廠商而被調查局百般的刁難。從早上八時到晚上十二時的偵訊。這位盡責的局長受盡折磨，尊嚴盡失。局長受盡誣辱，除內心替他叫屈外，別無他法。

我了解其原因，向市長建議採用三對等的基金支付方法，而市長同意執行。所需費用由市府社教課（時文化局尚未設立）負擔三分之一經費，文化基金會負責三分之一，另外三分之一由奇美公司負責，文化中心不收場地出租費用，如開銷有剩餘的款項全部交給文化中心收存，用來辦理其他活動。

就這樣接辦了四場大型國外的表演演出。如西班牙國家芭蕾舞團、蘇聯舞團，還有以表演小木偶著名的美國舞團等，受到臺南市民的歡迎，尤其美國的舞團，除了帶來二十名主角和全部道具外，其餘三十名配角採用在地的學生參與演出。臺南市的舞蹈實驗班遴選三十名學生，接受該團指導人員的排演、訓練、劇情的分析，受益匪淺。當晚的演出極為成功，轟動全場。隔天再加演一場。據說臺南市這三十名學生居功很大，沒有他們精彩配合的演出，是不會演出這樣成功的水準場面的。

另接辦文建會籌辦的「地方美展」。由陳奇祿主任委員所構想所

擬的地方美展方案，是要建立各縣市的完善美術資料庫為主軸而辦的美展。美展分五個部門，西畫、國畫、書法（包含篆刻）、攝影和雕塑，每部門精選二十～三十名的畫家為代表，加上生平介紹，及其創作的動機、對美術史的影響，構想、立意甚佳。但實際上要精選畫家代表，遭遇許多難題。落選者紛紛提出抗議，甚至開幕典禮當天，把自己的作品擺放在門口外面，向大眾示威，說主辦單位的潘元石遴選不公。弄得整個場景非常尷尬，讓應邀前來剪綵的貴賓不歡而散。後經陳主任出面，保證答應會找適當的時機，替他辦理個展而結束這場抗議行動。

　　事後在檢討會上，大家一致的看法是這名抗議者把自己評價得過高，認為自己的作品才有夠格展覽；同時也不了解整個運作的過程，評選作品是評選委員所遴選的，基金會只是辦理展覽事務、整理資料，負責畫冊的出版和佈置展覽的行政工作，實在太冤枉潘元石了。個人認為要從事做為藝術家，必需要具有謙卑的品德，對自己的作品要不斷的研磨和反省，久而久之，作品才能成熟而達到一定水準，受人欣賞和愛戴，絕無捷徑，要守得住寂寞；竟然採用如此強烈的幼稚手段，令人嘆息。市長室也接到控訴的信函，說我重視本省人，欺侮外省人。因為入選者極大部是本省人。甚至利用報章大肆抨擊，最後市長出面，把原由說明，才平息這場無謂的事端。然而在我的內心裡

認清了所謂「藝術家」不過是如此的程度，怎能喚起大家對他們的崇敬，器重他們的作品的看法和思維？

在基金會期間，國民黨文工會曾來函，要推薦兩名窮苦的畫家，以便贈送生活補助費。這件事我認為意義重大，從未有的善舉。經同仁查訪推薦薛萬棟和吳超群兩位畫家，提出資料向文工會報名。這件事事先未向這兩位畫家告知，深怕萬一不通過，是增加他們的苦惱。經過約半年遇到薛萬棟先生，他說莫名其妙國民黨竟然送給他五仟元的過年獎金。這時我才想起原本文工會不是說要補助生活費，區區五仟元怎能生活？連零用錢都不夠用。另吳超群獲一筆優渥巨額的補助金，他個人高興，不吐露獎金的金額。怎麼差這麼多？原來吳超群是國民黨黨員，而薛萬棟不是黨員。

另外基金會在有限的經費下，每年撥出七萬元補助給臺南市歷史悠久、會員最勵力的「南美會」。同時向教育部推薦該會的優良事蹟，而獲教育部長毛高文頒贈「社會教育功勞獎」。會長陳英傑先生由楊明忠會員陪同北上，接受這份榮譽。是臺灣第一次所有畫會接受如此崇高的獎賞。時南美會有一會員對我表示，區區七萬元的補助費，是不夠看的，應該要全額補助。我很諒解他，因為他對基金會的財務狀況不瞭解。

最後談二件相當苦心的事：某專科大學一位年老的教師，想要

退休之前就獲得教授的資格，這跟他的退休金有很大的關係，屢次將他升等的論文送教育部審查，但每次均被打回票。向基金會求助，有沒有辦法讓他的論文通過？這件事基金會同意替他解決。派一位叫吳慧珍的職員（是國立成功大學國文系畢業生），給她兩個月的時間專案辦理。吳小姐專程到臺北教育部與該相關部門人員探詢。後來跟這位審查教授的學生取得聯繫。他說論文的內容太空洞，沒有個人的見解，是無法通過的。後經他的指點，再補充資料，約有二個月的時間，吳小姐翻遍所有相關書籍，而按時送審，終於通過而獲得教授資格。這件事這位教師他本人是不知道的，基金會認為不必要向他本人吐露。

第二件事是有一位大學教授，在大學教西畫，從未被聘請為省展評審委員，而憤憤不平向基金會埋怨。按照省展的評審委員的遴選辦法，大學教授是有資格擔任省展的評審委員。後向省美館劉欓河館長反應，而被聘請為該年度的水彩類的評審委員。這位教授接到聘書，提出抗議，他是教油畫的，為何沒聘請他擔任油畫部的評審而表示不滿，不去參加評審。因我個人曾擔任省美館基金會董事十年，同時也捐款給該基金會，跟劉館長感情融洽，看在我的面子上，人家才特別聘請的。全省大學院校美術系的教授那麼多，談何容易，怎會聘請你這位默默無名的老教授？

後來我告訴這位教授，絕不可放棄（我心裡想這是你僅有唯一的一次機會），我付轎車費陪你一同去。他覺得不好意思，說他自己會去參加評審會。在他的經歷上，記載曾擔任省美展的評審委員乙職。有人在責問，文化基金會倒底在做些什麼事。我告訴各位，連這樣的事也不能推責得照辦。

　　另補充兩件事，給藝術界人士了解。

　　第一件事，臺南名建築師吳燧木先生陪著名資深畫家顏水龍先生到基金會，說顏水龍先生耿耿於懷。日治時代（1935 年）替臺南市歷史館繪製的一幅歷史畫〈傳教士范無如區訣別圖〉，因年代已久，加上保管不良，畫面模糊，經不入流畫匠方昭然來整修，改得面目全非，並寫上「方昭然恭繪」五個字。據黃天橫先生說，當時顏水龍繪製完後，並沒有簽上自己的名字而憤憤不平，無論如何要還給他一個公道，如自己的孩子被偷換般的心痛。他要重新再畫一幅新畫來代替。這件事稟告市長，林市長很慎重的告訴我，這批歷史畫是臺南市的重要文化資產，不得任意抽換，要謹慎處理才行。後經臺南市德高望重的文史前輩黃天橫（曾獲第五屆「臺南文化獎」得主）的保證，市長才同意這件事。

　　按照原畫的尺寸，訂製新畫布，備相關資料用小發財車專程送到臺北大直實踐家專教師宿舍，時顏先生在該校任職。答應兩個月的時

間可以畫成交件。這期間我曾經到顏先生宿舍探視兩次，並贈送臺南名產。

兩個月後，顏先生來電話說已經畫得快結束，因要做最後的修正，需要配上原來的畫框才行。這時我再請貨車把原來的畫框送到顏先生處。經過一段時間，吳燧木先生來電說，顏先生要五十萬的製作費才肯交出作品。

我回想起顏先生是一位眾所尊崇的畫家，為何不事先告訴我需付製作費五十萬元。我打了幾次電話無人接聽。後來張炳堂先生告訴我，外面風聲說臺南市政府委託顏水龍先生繪畫作品，不肯付製作費使顏先生極度反感的消息。這時我才覺得事情鬧大了，對雙方是不利。後來跟市長商量，由基金會撥二十萬元，市府頒發一面「榮譽臺南市民獎」給顏先生，但顏先生拒絕。自此我甚感內疚，為何把事情處理得一塌糊塗？為何這麼幼稚，不事先詢問製作費？這件事我一直放在心頭，不肯向他人訴說。因最近陳輝東先生贈送一冊美術家傳記叢書，第13頁有記載顏先生繪畫這件傳教士的畫而憶起這件事，後來市府聘請名修復師郭江宋先生來修復這批畫，郭先生技藝高超，曾在西班牙留學，專攻修復課程，把修改的顏料全部刮掉，再經過一番特殊處理，還其原來的真面目。如果顏先生在天上有知，該可以安心。而這幅新作現由家屬保管之。其實我個人也這麼想，一位德高望重的

老畫家，花了兩個月的時間，日夜苦思，花費心血而繪製的圖畫，索取五十萬的製作費是應該的，也是理所當然的事。依個人的估價，這件作品在目前市價上，達 1,500 萬元之鉅。

第二件事，是安平前區長林勇先生是一位著名文史專家，費一生的心力撰寫一冊《臺灣城懷古集》，是很有價值的史料書。經黃天橫推薦臺北某出版商出版發行。不知何故擱放一段很長的時間沒有出版的意願。因此，黃先生到基金會跟我商量這件事。因為需要三十幾萬的龐大印刷費，跟市長商量。市長說林勇先生是一位臺南深受尊重的文史長者，應設法排除困難籌足經費儘快出版，給相關單位參閱。依照出版法，需要一位審稿學者，後來跟成大歷史系何培夫教授商量來做審稿工作。何先生大致翻了一下，說審稿很費時，年代、人名、事件發生原因，都要仔細校正，至少要一年半之時間才可。而他本人在成大課程很緊而婉拒，最後我請林勇先生的第二公子，時任臺南二中國文老師負責審稿。因林勇先生還健在，有問題隨時可以請教父親，按照市長指示儘快出版，因此我給他半年的時間。結果如期交件，交印刷廠排版出版。為此我特地繪畫安平古堡的全貌交給美編，做為封面之用，終於如期出版出書了。黃天橫先生高興特地南下，由我陪同向林市長致謝。不久我在報紙上看到林勇先生躺在病床上，雙手緊抱這本他的心血鉅著，身邊圍繞著他的家人，在慶賀新書出版的溫馨畫

面。隔幾天刊出林勇先生過世訃聞，個人對林勇先生的逝世除嘆惜之外，也覺得他在世能目睹他的著作，稍感安慰。

這本《懷古集》是臺灣重要的史蹟史料集，婁子匡先生將這本《懷古集》編入中國文史叢書專輯裡。

在臺南市文化基金會四年，文建會新任郭為藩主委提議，每縣市要成立文化基金會，該會將補助相對基金給各縣市。為了節省開銷，文化基金會的執行長由文化中心主任兼任，事務由文化中心職員兼辦。由於臺南市早已成立文化基金會，並運作多年而有相當的績效，沒有再成立新基金會的必要。後經新市長施治明的指示，將原來的臺南市文化基金會轉移給文化中心續辦，以配合文建會的政策。

77 年（1988 年）辦理府城敘舊美展邀請函。

感謝這四年來承蒙林市長、市府同仁、蔡雪吟女士對財務掌控及許多藝文界朋友相挺，讓文化基金會奠定良好基礎，我的任務終告一段落，這時我離開了基金會，並向施市長懇求能留用我的基金會的同仁，繼續工作。基金會辦理美術方面有「府城敍舊美展」和府城美術發展史料整理，和第十屆全國版畫展，獲得文建會表揚，並獲贈名雕塑家、住在比利時的黃朝謨先生所設計的富有現代感的獎座。留在基金會以資記念。

　　今日臺南市文化基金會（現稱「財團法人臺南市文化基金會」）的組織，由黃偉哲市長任董事長之職，執行長由文化局葉澤山局長擔任。八年前個人和教育局鄭邦鎮局長被聘為監察人職務，頗有回到娘家的溫馨之感。2018 年 4 月 3 日召開第 11 屆第七次董監事會，決定辭退監察人職務，與黃崑虎董事被禮聘為該會顧問。

附：追記臺南市文化基金會

1985 年應剛就任的臺南市長林文雄之邀請，擔任臺南文化基金會的執行長，而展開會務的推動。

這個成立基金會的構想是 1984 年代理市長陳癸淼所發起募得基金會而成立。當時陳代市長有感於府城在文化推展活動上因缺乏固定的財源而顯得無法連貫，便發起召開籌募文化基金，全市學童捐獻糖果錢之外，另獲得許多地方熱心人士慨捐及企業體的加持，募得壹仟餘萬元的創會基金，於同年底舉行成立大會，並於林文雄市長任內完成法院立案登記，成立一個非屬於公部門的文化基金會「財團法人臺南市文化基金會」，由市長林文雄擔任董事長，我擔任執行長。

我到臺南市文化基金會之前，曾在信誼基金會學前教育資料館任館長之職務，對內部的組織有所概念。信誼基金會的基金，全數由公司永豐餘企業集團撥發而支撐著，臺南市文化基金會就不同了。沒有後面的老闆來撐著，完全要靠基金的孳息來運作，這是很大的挑戰與考驗。不像慈濟和華航基金會有百億的基金，豐沛的孳息。壹仟餘萬元的孳息是有限的。

既然答應了就得靠自己的才能，以負責的態度來完成使命。在四年的任期中，深深覺得基金會所扮演的角色，有它的特色和效益，對

文化推展起了一定的作用。

　　文建會郭主委的構想推動，各文化中心成立基金會的用意甚佳，可是在執行的過程，有的文化中心因颱風門窗玻璃破損，用基金會的費用做為修繕之用；有的文化中心難於報銷的經費，由基金會支付，大大損傷設立基金會的目的。前文建會美術科黃才郎科長應文化中心之邀演講。當他獲知交通費及演講費是由基金會支付而拒絕接受，理由是孳息有限。

　　我認為基金會依其創立的宗旨，擬聚大家的意見，其實可以發揮效能，做出很多亮麗的成果；且基金會的工作人員不具有公務人員的身份，不怕被指為公器私用、圖利廠商或指定廠商。結果被調查局百般的詢問，和無情的打壓，造成公務人員的尊嚴盡失，像前臺南縣文化局辦理的糖果節，就是活生生的明證。

　　回想當時我若沒有答應許創辦人的邀請，我絕不會把基金會的職務交給文化中心。因臺南市文化基金會已成立在先，也有自己的基金人員，也做出實效。

　　文化中心接受文建會的建議，另起爐灶，成立屬於公部門的新的基金會，兩會並存，各發揮所長，可以較量，可以證明由民間捐獻的基金會其效能有多大的能量與成果，做為範例給各文化中心的基金會借鏡和效法。

今日臺南市文化基金會完全融入於文化局的編制中，地址設立在市府，每年召開兩次的董監事會議，由市長主持，由執行長報告年度的經費預算、開銷和工作計畫，其工作內容就是文化局年度的工作，看不出基金會的角色。因我曾擔任監察人的職位，很專注其會務的運作。由於三十多年前曾任開創時期的工作，誠如自己的孩子出生，做父母的必須負責扶養、教誨的責任般的關照和其成長。

6

第六章　「南美會」與我

————

民國 41 年（1952 年），我考進臺南師範學校藝術科就讀。因為要加強術科的技能，經開化學材料行的親戚介紹認識了沈哲哉老師，時沈老師在進學國小擔任美術教師。經沈老師引介到看西街張常華美術研究室，正式向張先生拜師學習素描的課程。時張常華先生約五十歲，是臺南的望族，年輕時曾留學日本，對美術和音樂造詣極深，觀念極新。回臺後在家裡勤奮創作，其創作態度極為嚴謹，一張好好的油畫作品，隔天全部塗擦掉而重新再畫。也因此，張老師的作品留存不多，倒是速寫簿有五大冊之多。

研究室在其住家對面一棟大樓房的一樓，空間很寬敞，擺放許多石膏像，有維納斯、名人頭像等等。上課的時間可以讓學生的自行選定，有上午班、下午班。我因為白天要上課，而選晚間班。張老師的教學方法採個別指導方式，因教學得法，讓學生對素描的畫法，有正確的認識和指標，深受學生的愛戴。當時學生有張炳堂、陳錦芳、顏金樹、葉日成、郭滿雄、曾培堯、黃錦雀女士和退休軍人有二十餘名學生。無需繳費，完全義務教導。

41 年「南美會」（臺南美術研究會）剛創立，正籌備在臺南市第

二信用合作社禮堂開第一屆南美展展覽，在張家客廳集會商討。張夫人康碧珠女士是一位很賢淑和藹的女士，備茶水、點心供大家享用。因為開會是在晚間，剛好是我習畫的時間，因此我認識了許多藝術界的大老，也是我一生引為尊敬的藝術界賢士。開會結束印成報告表，由我記錄並代為分送。時我剛好十七歲，精力旺盛，騎腳踏車一一分送到大老的家裡。

我利用假日，大家都在家裡的時刻，大熱天騎著腳踏車首先到張府鄰近謝國鏞老師家（時任臺南一中美術教師），謝國鏞老師住在西門路無尾巷一棟花園別墅的家，前面有一大片花園，種植各種花卉。當花蕾盛開，各色各樣豔麗繽紛的景緻極為迷人。中間有一棟落地窗的白色洋樓，裡面掛滿了謝老師小幅油畫作品和裝飾玻璃洋燈。極有藝術氣息而令人沉醉其中。

接著到黃永安醫師家。黃醫師家住在立人國小對面的一棟別緻的洋樓，外表是用黃色小碎石磨成。經黃醫師引導，參觀這棟洋樓裡面的裝潢，高級的木料雕出別緻的窗花，陽光的照射，整棟洋房如雪花般發亮；加上流線型的手扶梯，那是一棟藝術建築的殿堂。可惜後來已被拆除。

然後到忠義路陳一鶴醫師的診所。陳醫師看到我的到來，滿身大汗，替我量體溫。接著再到青年路張炳堂老師家（時任進學國小美術

教師），張老師的父親是一位網球好手，客廳掛滿了各式各樣的球拍，既有趣又好玩，印象深刻。張夫人請我喝仙草冰，正適口渴，既清涼又甘甜。

離張老師家不遠，是住在中山路口的趙雅祐老師家（時在臺南商職任教），左鄰太平境教會，是傳統式木造老房，優雅古樸的客廳，擺設太師桌椅，中間水缸種植粉紅的荷花正盛開。趙老師指著屋簷下的大型橫樑說是從大陸運來的福州杉，已有百年之久，讓我大開眼界，對傳統的建築留了深刻的印象。這棟優雅古樸的古宅，也隨著時代的潮流被拆，改建成現代的建築物了。

離開趙家到中正路松金旅社孫有福的住處。旅社大廳掛了他的攝影傑作「竹溪寺的鐘聲」黑白照片，是曾獲獎的佳作，同時也首次看到所謂「美國掃帚」的電動吸塵器，女傭正在大廳地毯上清淨灰塵。孫有福先生極有趣，講話古稽，說我有朋友到臺南來，請介紹到松金旅社宿住，租金減半，提供臺南點心。果然如此照辦，朋友們都說臺南人有人情味，如葉石濤文學家所說的，是好居住的所在。

繞到府前路黃慧明外科診所。黃慧明醫師非常健談，醫術高明，是臺南名外科醫師，看到我的手臂舉動異樣，說改天到診所來，讓我診斷。隔一個月後，黃醫師說我的手臂底下長了硬塊，經半個小時切除的手術，使我的右手揮筆自如。

再到衛民街呂進益先生住處。呂家開設學校用品合作社之類，家裡擺放各種教具，有地球儀、掛圖、地圖模型、三角儀器、黑板、骨骼模型等，琳琅滿目，經營備極辛苦。但呂先生仍然執筆繪畫創作，題材多是學校的景色。其長女呂金花受父親的遺傳，是我南師藝術科的學姐，畢業後一直在立人國小服務，直到退休，是一位優秀的美術教師。

　　接著來到公園路 231 巷，會長郭柏川教授的住處。時已近中午時分，我在公園附近的麵攤上吃了午餐，然後到公園流蕩，到了二點等郭教授午休後再到他家。郭教授住在成大分配的日式宿舍，庭園廣大，有前後庭園，種植許多高大的樹木，庭園有噴水的小水池，養了十幾條紅色鯉魚，在水中悠然遊戲。郭教授在家裡有指導十幾名優秀的年青藝術愛好者，有沈哲哉、董日福、陳峰永、李國初、許坤成和成大建築系的幾名學生。我趁著這個時段認真看郭教授在替學生修改作品，並指示該如何畫法，約一小時半就離開郭府。

　　最後回家途中繞過臺南一中宿舍，拜訪陳英傑住處。陳老師頭戴笠仔，在陽光底下正在雕塑一件小女孩的頭像。他說女孩頭髮有很細長髮絲，外面光線比較亮。第一次看到用黏土做人像的雕塑實況過程，既新奇又好玩。英傑還送我一塊黏土，叫我回家後捏捏玩玩看。在回家路途中想起郭教授很嚴格，對學生要求很高的教學方式，跟張

100

老師完全兩樣。現在回憶起來，依心理學的觀點分析，各有它的目的與長處。郭教授是訓練學生成為畫家為立場著眼，採用注入式的教學法，對學生的挫折感和自信心傷害很大；而張先生的著眼點在培養學生對藝術的愛好，發揚個人的長處，以啟發式而非注入式的教學法令我感動，也對我影響日後對聽障兒童教學法的準則和方式。

民國 44 年（1955 年）我從學校畢業，到盲啞學校任教。從此過著和他人不同的生活方式，全部身心灌注在障礙兒童身上達二十五年之久。與外面藝文界隔絕，也與南美會甚少往來。後來南美會的事務移交該會的會員。我在南美會四年裡，從草創到成型，盡了一點薄力，承蒙各藝術大老前輩的看重，甚感榮幸，甚至替我開刀治療。從他們的身上發掘要成為一位真正的藝術家具有待人和善的本性是必要的；同時對藝術的執著，始終堅守蓬勃旺盛的職人的創作活力。

民國 74 年（1985 年）我接掌剛成立的臺南市文化基金會，協助臺南藝術推廣的任務，這時才和藝文界重新接觸往來，共同為臺南市的藝術發展打拼。我的任務很清楚，凡是有關藝文事務、活動、教育等項都是基金會的事務範圍。責任重大、職員少、經費短缺，種種問題待解。事在人為，開啟了我對基金會的重大挑戰和所為。

「南美會」現任會長陳英傑老師（時任臺南一中工藝教師）請秘書郭滿雄老師（也是臺南一中美術教師，曾經和我在張常華先生的

畫室一同學習素描，也是我南師的學弟）到基金會邀請我加入「南美會」，並出品參加「南美展」。自此我像流浪人回頭，回到草創時期南美會溫暖之家。

因工作關連，我對南美會的現況做一番的了解，其會員的陣容、運作概況及經費的來源開銷等做詳細的調查和記錄，決心在基金會工作期間要助南美會一臂之力。

南美會是一個很單純的藝術團體，「以畫會友」的宗旨，各會員間努力從事創作，不參與任何的政黨活動。三十年來一直貫徹其宗旨，對臺灣南部的藝術推展風氣貢獻卓著，影響深廣，值得嘉許的團體，臺南市民以「南美會」為榮。

後來內政部頒佈新的人民團體組織法，每一個社團理事長的任期規定兩年，得連任一次。也就是說，最多任期是四年。在還沒有公佈新辦法之前，第一任南美會會長郭柏川擔任二十一年之久，第二任會長陳一鶴七年，第三任會長陳英傑十年，到民國 79 年（1990 年）才結束會長的任職。接著陳英傑會長說有要事商量，因為礙於法規規定，他必需退任，商請我接任該會會長職務。我說南美會有很多資深優秀的會員，從中遴選來擔任該職為妥。陳會長堅決了斷地說：「你有實務經驗，有經費的支援。」就這樣我承擔了第四任的理事長職位，任期四年到民國 82 年（1993 年）結束。

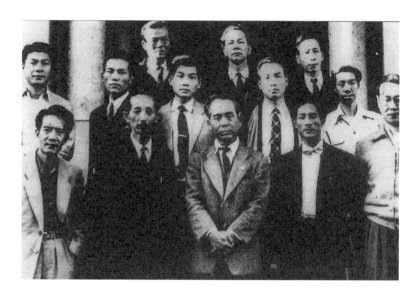

前排右起第三人是郭柏川會長（攝於 1953 年）

1952 年南美會剛成立，在郭柏川會長的宿舍裡開會並聚餐。

1992 年南美會資深會員，右起第三人謝碧連律師是南美會章程起草人。

　　首先我拜訪了三十年前南美會舊識創始會員，除了幾位過世之外，大部份還健在。說明原由，並盼給我指導。其中謝碧蓮律師給我很多寶貴的意見。謝律師是南美會成立章程的起草者，被聘為南美會的顧問。他建議會員中要建立「尊賢敬老」的精神，和謙卑為懷的態度，要我以身作則來帶領團體。謝律師大我一紀年十二歲，他的肺腑之言，猶在耳際。

　　四年任職期間除例行的每年一次會員展之外，另恢復公募展。同時計劃辦理旅外見習活動拓展會員的視野，建立彼此的友誼。地點分

三個據點：

一、彰化孔廟。臺南孔廟是全臺首學，歷史悠久、環境優雅、遊客如織，也是南美會會員寫生、攝影的好去處；彰化孔廟是新建築體，由名建築師漢寶德校長（曾任國立臺南藝術大學校長）新規劃設計而成，以現代工法融入傳統技法，蔚成另一新氣象。讓會員們新舊對比，加深對孔廟的認識，尤其對內部的構造更深一層了解其奧秘。

二、鹿港老街。一府二鹿三艋舺。鹿港因開發較遲延，有幸保存老街的面貌。臺南安平的老街依然猶在，穿梭這兩處的老街，讓會員沐浴在濃厚古樸的民風習俗裡。

三、王得祿陵墓。王得祿為清代臺灣官位最高者，陵墓位於嘉義六腳鄉，墓園範圍甚大，墓前立有石人及石獸數對，雕工精湛、造形渾厚，給雕塑部的會員目睹傳統雕刻工藝之美，吸收其精髓。

四、聘請美國夏威夷美術館館長 Mr. Tom Klobe 夫婦與南美會會員座談，交換意見，並觀賞會員作品。對陳英傑穿梭洞孔的雕塑作品讚賞有加。

五、也聘請李登輝總統來參觀具有四十年悠久歷史的南美會會員作品。讓李總統對臺灣南部藝術家創作的概況，有深一層的了解。

六、另辦了幾場多媒體欣賞會，由攝影部會員策劃辦理。

七、擴大辦理南美會四十週年慶祝活動。特商請陳前會長英傑，

精製創始會長郭柏川的頭部雕像，送給各位會員禮物，以緬懷篳路藍縷創會時的艱苦過程，啟迪會員的凝聚力。這座郭柏川的雕像創製栩栩如生，深受會員的愛好珍藏。後來文建會郭為藩秘書廖俊穆先生來信要求贈送一座給他留念。因為紀念專刊上郭為藩的賀詞，是他代寫的，由於是限量製作，除會員之外，僅是給廖先生本人乙座。我的朋友郭先生開古董店，說他有一件藝術品要割愛，原來是這件郭教授頭像的藝術品，我是他的朋友特優待三萬元價碼。因為我已有一件而婉拒，不久傳出某日本收藏家購買拿回日本。

這期間我所敬愛的張常華老先生過世，享年八十歲。我內心的深痛是無法言語。我在《中華日報》發表一篇追悼文〈吾師吾父吾愛〉來紀念他。張老先生是南美會創始會員，追思會當天南美會全體會員一律身穿黑色的西裝，由資深會員四人手執著會旗，覆蓋其上，備極哀榮。一位為臺南藝術推展的前輩，無私奉獻的精神，永遠鑲嵌在大家的心裡。

四年的任期，我將南美會開創另一個境界。會長任務由臺南師範學院美術系主任蔡茂松接任。交接典禮上，蔡教授贈送我一幅水墨畫。我如獲珍寶，細心保管之。

民國 98 年（2009 年），「南美會」由一個地方團體，躍昇為全國性的社團，更名為「臺灣南美會」。會長陳輝東商請我再一次回來

擔任新改制的第一任會長，統合各種事務，如章程的修改、法院的登記和新會館的裝備增添傢俱，我答應僅任一期兩年的任務。時我正在籌備奇美博物館建館工作，責任重大而繁雜。

陳輝東會長在任期內，曾向奇美公司許文龍董事長，募得 450 萬元建館基金，而在臺南市區購買一所「臺灣南美會」的新會所，這是南美會破天荒的創舉，也是臺灣所有畫會唯一有自己會館的團體，是陳會長的德政與努力，讓全體會員感激不盡。自此南美會有自己的會所，無論開會或資料的收集存檔，有了固定的場所而變得更為團結，提昇會務的效能。秘書曾瀞怡小姐是一位很細心而有效能的執行者，籌劃了三項工作的方向。

第一、舉辦鼓浪嶼寫生之旅。參觀這所有「海上花園」之稱的島嶼。前述我在南英初職時，趙老師時常提起他的故鄉有多美、多人情味的鼓浪嶼故事，讓我心嚮舉辦這次之旅。這次最大的收穫是會員有充足的寫生時間，大家繪畫得很開心，同時參觀鄭成功紀念館，曾瑩館長特為我們的到臨而舉辦一場座談會，讓大家對鄭成功有更深層的認識。這位明末的遺臣，為了反清復明，而含恨病死在臺南安平的事蹟，重演在會員的面前與心裡。然後到廈門大學參觀該校美術系。廈大是大陸重點大學的名校之一，該校美術系的教授，均為一時之選，設備完善，學生素質優異，讓會員們讚賞。同時也參觀學生研磨自製

顏料，利用各色各樣的寶石，用特殊的儀器加以研磨而製成的礦物性顏料，極為鮮豔而富貴，令我們不虛此行。

第二、聘請摩帝富藝術投資公司總經理黃文叡來談「藝術行銷的新趨勢」。這場演講讓會員增進見識國際藝術市場的操作、行情、投資時機等問題的核心。因時勢所趨，藝術市場的投資，當今變成最新最有吸引力的行業。我們都是藝術創作的工作者，自己的作品總有被推介、參與拍賣的機會，是不可不知此行的始末和內情。

第三、與國立臺灣文學館合辦「國境之南——從荒漠到風華」，為南美會資藝術家聯展，同期間舉辦兩場講座。第一場由國立臺灣文學館鄭邦鎮館長與陳輝東會員談「藝術家的模特兒與作家的模特兒」。第二場由前真理大學臺灣文學資料館張良澤館長與潘元石理事長談「在文學的世界——戀上藏書票」。

兩年後理事長的任期到任，由年壯才俊雕塑部陳啟村接任。陳理事長苦學出身，富有強烈的使命感，加上個人的人際關係頗佳，是適當的人選。自此在陳理事長的接掌下，將開闢嶄新的局面。個人雖卸下理事長的職位，但以一名會員的身份商請奇美文化基金會，每年撥出二十萬元給南美會做為會務推動之用。

在南美會六年理事長的任職中，南美會給我施展才能和構想的良好場域，也就是我生命生涯中重要的歷程。辭任前，前會長陳英傑特

南美會年度展覽，邀請許文龍創辦人蒞臨會場觀賞。

頒贈我，由大陸的藝人雕塑「法海和尚」的銅製雕像，並告訴我，他以專業的立場觀看，是夠水準的作品。我欣然接受，成為家藏的重要收藏品，感謝陳前會長的好意。南美會會員個個心懷大志，彼此感情融洽，在藝術創作上各懷才識，施展其才華，相互觀摩學習，確實是一個名符其實「以畫會友」的藝術團體，實在難得。我以南美會會員的一份子為榮，並與南美會會員心繫一起。

南美會為配合高雄市政府舉辦國際殘障奧運會之際，在高雄市麗尊大飯店舉辦聯展，收到高雄市民和觀客的讚揚。該飯店總裁李登木

同學特捐獻拾萬元做為展覽補助費，深為感謝。展期屆滿，應該飯店李總經理之懇求，再延後一個月才結束。

今晨接到南美會最新一期（NO.38）的季刊，內刊登兩則訊息，一則欣喜，一則嘆息。

欣喜的是，許淵富的個人攝影展。許淵富是南美會資深會員之一，是我南師的學長，我曾經推薦他獲得「南師傑出校友獎」表揚。今年八十六歲。他在攝影藝術界名望是很高亮的，其造詣是不可言喻的。每屆南美會公募作品的初評選會，他一定出席參加，對評選作品態度極盡嚴格，並隨機告訴後輩的會員，其作品的優劣點、焦點和曝光如何掌控，讓會員獲益不少。惜我個人仍躺在病床上靜養中，無法參加盛典，觀看接受副市長李孟諺的表揚，且不能親自向淵富學兄致賀，深感遺憾。

嘆息的是西畫部資深會員顏金樹的仙逝。金樹兄今年八十九歲，大我有六歲之多，我視他為我的兄長，年輕時從事木工業的工作，工作之餘喜歡水墨畫的描畫，和書法的書寫，尤其是動物家禽之類，如家裡飼養的狗、貓、公雞或在院子裡覓食的小麻雀等皆入畫中。他很明理，知道如果沒有素描的根基，其所描繪的動物，僅有空殼是沒有生命感的。六十多年前，經朋友的介紹來到張常華的畫室，接受素描的訓練，我在那裡認識他，並結拜為兄弟。五年如一日，從無欠席。

年輕結婚時我幫忙他放鞭炮並收紅包，坐在禮車上，遊行市區邊放炮，覺得很興奮好玩。後來他改習油畫的創作，富有個人獨特風貌，深受好評。可惜我在病床中靜養，無法參加其告別式，期盼你在主的身旁享受喜樂，金樹兄請安息吧！

另陳輝東老師，也是南美會資深的會員，曾擔任理事長，任內爭取南美會會館的創立，其功不可滅。尤其近幾年來，對臺南市美術館催生，費盡無窮的心血和寶貴時間，替臺南做了一件天大的好代誌，完成臺南人夢寐以求而成真的美事。去年底在臺南林百貨公司與賴清德院長相聚，談起臺南美術館一事，院長當面囑咐我要在輝東面前說一聲「輝東兄你辛苦了，感謝你」，謝謝院長的關懷。陳輝東老師擅長人物畫的創作，筆下的裸女用色鮮明甜美，人見人愛，競相購置，奇美醫院內科主任謝俊民醫師也購得一幅，懸掛在他的書房。

林智信二十五年次，是我南師同班同學，曾任南美會理事長，擅長版畫創作，他所創作「迓媽祖」巨幅的版畫揚名海外。去年在高雄佛光山展覽，就有一千二百位觀眾和信徒參加開幕式，盛況空前。另近五年來新創作「芬芳寶島」的巨幅油畫，在高雄、臺中和臺北展覽，引起全臺灣民眾的注目。

董日福二十四年次，大我一歲，是一位從貧苦家庭奮發而有成就的畫家，是南美會優秀成員之一，惜因故退會。他在郭柏川門下，紮

下很深厚的素描根基，作品用色大膽，加上其素描的功力，令人激賞，扣人心弦。雖然我們很長一段時間沒有晤面，仍盼望他創作更多的作品，留給我們社會。

沈哲哉十九年次，九十一歲，是南美會創始會員之一，2017 年 9 月過逝，是南美會的一大損失。沈老師在六十年前引導我到張常華畫室學畫的恩人。迄今我還是懷念感激他。晚年回到女兒身邊，住在日本八王子市。我很感謝他對我的提攜，在許添財市長任內，推薦為臺南市榮譽市民，接受市長的表揚。另出資請他創作 50 號的油畫，以安平金小姐母女為對象，栩栩如生，現由奇美博物館代管中，等市府完成金小姐的記念館後，再捐獻給該館懸掛留念之用。另替他編印一冊《沈爺爺的彩筆人生──畫家沈哲哉的故事》圖畫故事書，在孔廟明倫堂舉行新書發表會，請沈老師親自主持。同時又出資給南美會雕塑部資深陳正雄會員，雕塑一座金小姐母女像，豎立在安平東興洋行前的前庭裡，讓遊客瞻仰，底座有一首由許石作曲，陳達儒做詞的〈安平追想曲〉，增加參觀者的意象。

陳一鶴醫師，今年已九十多歲的高齡了，曾任第二屆南美會會長達七年之久，對南美會貢獻很大，也是南美會碩果僅存的創始會員。現在在家裡默默過著晚年的生活，我不敢再去打擾。前年底以 99 歲高齡過逝，讓我悲傷良久。

2013 年沈哲哉老師新書發表會於孔廟明倫堂。

　　康碧珠女士，今年也九十多歲，年初我去探訪她，精神體力還不錯。我們談了許久非常愉快。她是我的素描老師張常華的賢內助。當初南美會創立時都在張府開會，康女士備辦茶水點心供大家享用。後來經張老師的薰陶學畫，也畫得一手好畫。尤其在日文方面，造詣頗高，時常翻閱日本出版的西洋名家的畫冊，如畢卡索、馬諦斯、塞尚、梵谷，利用筆記摘錄其重點，是一位賢妻良母的典範。其大女兒肅肅，曾任臺中東海大學建築系教授，對建築和西洋藝術的造詣頗深，早期參與奇美博物館建館的工作，提供許多寶貴的意見和指示。另妹妹瑟

瑟早已是國內著名的鋼琴教育家。

　　郭滿雄，是南美會優秀會員。是我南師慢二屆的學弟，非常用功，後繼續升學就讀國立臺灣師範大學美術系。曾任陳英傑會長秘書達九年之久，對南美會貢獻頗大。後來兼任「南師藝聯會」會長，曾向奇美申請補助印刷畫冊費用，我當面拒絕，因為畫冊裡有刊載我的畫，不便向館方開口。另全額補助另一位黃火木學兄印畫冊，火木是我的學長，也是藝聯會首任會長，跟我毫無關連。這樣滿雄對我非常不諒解，其公子結婚，南美會會員全體均收到請束，獨我一人沒有收到。過世後向其公子表示奇美有意收購父親的作品，其公子當面對我拒絕。滿雄學弟，在此懇求請你諒解我的苦衷，再度向你致歉。相信你早已諒解了，謝謝你。

　　郭國銓醫師，他長期關心南美會的進展，無私的奉獻經費，南美會全體會員都感謝他。行醫之餘，也創作多幅的油畫作品，其用色功力是頂尖的，曾獲得法國沙龍展很高的榮譽。逝世兩年後，我替他編印一冊《白袍和彩筆》圖畫故事書記念他、懷念他，給孩童觀閱，深受學童們的喜愛。其夫人林欣欣在國銓靈前獻上這本圖畫故事書時，差一點暈倒的情景，迄今令我還在掛念中。其公子宗正繼承父親的衣缽行醫，是國內目前治療婦女不孕症的專家，是南美會榮譽會員，其水彩作品同樣獲得法國沙龍展的獎賞。

陳啟村是現任南美會會長，是監工的子弟，也是從貧苦的環境中奮發出來，繼陳英傑、陳正雄之後的優秀雕塑家，是第一屆奇美獎的得主。前年參加總統府改造工程，深受蔡英文總統的器重，被聘為文化總會的理事。其所雕塑鄭成功立像，已豎立在忠義路鄭氏家廟前，一尊擺放在中國北京臺灣會館，另一尊恭賀賴清德市長榮昇行政院院長的獻禮。

附：追記「南美會」

　　我與南美會的情感，迄今仍然是溫熱的。今年（2018年）南美會將步入六十六年了，十月中將在文化中心配合臺南市美術館的創立，而擴大辦理展覽工作。我花費兩星期的時間，繪製一幅「臺南市美術館一館」的全貌建物為題的水彩畫準備參展。

　　每年的年度展是南美會最大的盛事，也是重頭戲。平日會員們在家裡辛勞地創作，將自己認為最得意滿足的作品提供參展。會員們各懷特技，有的素描功力雄厚，其作品逼真感人；有的色彩運用光亮悅目，微妙精美，心曠神怡。有的作品其實是一幅小畫，卻有大畫的氣勢風範；有的作品看似兒童畫的純真無做作之感。均為互相觀賞和效法的最佳機緣和場所。

　　身為會長六年掌管一切會務和經費的募集，確實是一大磨練與考驗。遇到會員家裡有喜喪事，一定代表全體會員參加其禮。若會員過世，則必在靈柩覆蓋會旗並悼誦追悼文，這是會長本份的職責，必須慎重行事。

　　平常多關照會員的生活情況和創作的概況，讓南美會似家庭般的溫暖，也是要多費心的。

　　在經費的募款方面，會員的會費頂多只能夠印畫冊而已，其他的

接受南美會前會長陳輝東之頒贈紀念碑。

與我的南師同班同學林智信（也是南美會前會長）合影。

開銷，一切由會長張羅募集。會長必須靠他的人脈交情來募集資源。

　　一般畫會很羨慕南美會有豐富的資源，是一個很有錢的畫會，有自己的會館，會員大會在高級大飯店聚會用餐，出版精裝的畫冊。其實因不了解內務而導致這種誤解。

　　林智信會長任內，他說專心忙於創作，與外界很少接觸，沒有資源可尋，會裡的開銷全部由他四個孩子分擔支付。陳輝東會長因和世華銀行有深厚的交情，任內每年撥三十萬支援。我個人身兼奇美博物館館長，利用職權每年撥二十萬元。另鼓勵董事成員向會員購買作品。現任會長陳啟村，因職務的因緣，與企業界有廣大的來往，人脈不錯，聘請二十位顧問，由顧問費支援。只要會務能順利推行，會長各顯神通，像是扮演一齣劇，各演自己的劇本，銜接起來，也是一部感人有趣的戲劇。

　　南美會能本著創立的初衷，邁向六十六年頭而彌堅不摧，是有它的長處與特色。茲將其特徵分述如下：

　　1 南美會的組成目標很單純顯明，它純粹是以研究創作為核心，
　　　提昇會員的創作素質，並「以畫會友」融合成一個大家庭，創
　　　立相互關照，凝集濃厚的情誼。
　　2 南美會純粹是一個藝術團體，不參與任何政黨活動或被利用，

並賦予推擴社會藝術教育的使命，讓我們社會變得富有文化氣息而提昇其優質的生活品質。

3 南美會的成員，必須經過一段嚴厲的考驗，採用公募式得獎的形式，必須三年連續獲獎，才能成為會友；再經過兩年的觀察，其創作意志及對會務的參與感，向心力才能成為正式會員。這需要一定的歲月，而以成為會員為榮。並非一般聯誼性的團體，聚一些志同道合的藝術家開展覽而已。

4 會長是完全義務職，沒有任何津貼，全力投入會務的推展，並負責籌募經費，是相當沉重的職務。每屆新會長的推選，有部分資深的會員很嚴厲慎重的拒絕被推舉，因確實缺少募款的管道。因此新會長的產生必須事先協商，徵求有意願當會長者的同意才提名選舉。

5 提拔後輩，讚美其優點，提供資源，也是資深會員的責任，一代接一代，讓年輕的會員有出頭的機會，蔚為一團新氣息，注入活血，使會裡充滿新希望。

我與南美會的情誼，藕蓮不斷，迄今仍然是我關照的畫會。從草創時期五年間的會務處理、會員的聯繫、展場的租借，曾付出許多心血和寶貴的時間；後來又接任第四屆會長四年，接著又接任改制後的

首屆會長兩年，前後有六年，從不後悔而感謝會員的一路相挺，2012年獲頒「最佳成就獎」的獎勵，內心的喜悅與慰藉永遠難忘，且終生銘謝。

第七章　奇美文化基金會與我

———

前述我擔任臺南市文化基金會執行長期間，為配合市府推廣藝文活動。因基金會孳息有限，我不得不向外募集活動經費。

每辦一次活動，將活動項目、緣由、經費開銷、活動成果評估、對企業體的回饋，做成專冊，開始募款。有統一公司、奇美公司、南紡公司、可口美食品公司，及惠光藥理工廠等為對象。親自拜訪該公司負責人，他們對我的到臨頗表歡迎和認同，如數捐款合作。第二次再向他們募款時，統一公司正式表明，他們是以回饋於運動方面，這是最後的捐款。其他公司各有不同的回饋對象，而拒絕再度給臺南市文化基金會了。只有奇美文化基金會不但沒有拒絕，反而表示歡迎合作。該公司負責人許文龍和林榮俊兩位先生不但沒有拒絕，甚至積極表示合作的願望。令我覺得意外，而產生對奇美公司頗佳的印象和敬仰。

第三年再度提出計劃向奇美公司申請補助合作，出乎意料，不但全額補助，甚至表示這點費用夠用嗎？是否再增加一點補助金，而自動提昇二分之一的高額補助費達十萬元之多。第四年也是我任期的最後一年，再度向奇美公司申請補助，這時該公司林榮俊經理正式向我

透露表示，該公司許文龍董事長計劃在該公司所設立的「奇美文化基金會」裡附設「奇美藝術資料館」的計劃。有意商請我來參加籌備工作，請我心裡有所準備。

回到辦公室，對奇美文化基金會和創辦人許文龍董事長做一番詳細了解，以便迎接另一新階段任務挑戰。

從資料中得悉，奇美實業於 1977 年 4 月 29 日，成立「樹河文化基金會」。樹河是許文龍董事長尊翁的名諱，後來許董事長考量以公司的盈餘來捐獻紀念自己的親人，是公私不分的行為，因此在 1984 年 11 月改名為「奇美文化基金會」，以符合公私分明原則，以從事推動藝術文化教育與醫療為宗旨的社會公益活動。

許文龍董事長民 19 年（1930 年）次出生，家在臺南市西區五條港神農廟附近，鄰近港公學校（現為協進國小），年少時就讀協進國小，對藝術文化有濃厚的興趣。據他說，他有一位二哥，在他國小二年級時曾教他拉過小提琴，啟導他對小提琴發生濃厚的興趣，可惜很早就過逝了，令他哀痛懷念不已。另在五年級時，學校的美術老師教他們如何欣賞美術作品，課堂中老師拿來一幅法國名畫家米勒的「晚禱」作品，畫面描畫一對年青的農夫夫婦，當他們在田裡辛苦工作一天，晚霞漸近，遠處的小教堂鐘聲已響，祈望大家回家休息，是一幅很感人的情境畫幅。老師教小孩如何用心靈來感受傳達的鐘聲，令他

對美術的欣賞發生濃厚的興趣。

另他常常對我們表示在民國二十年代臺南市人口約二十七萬人，就擁有一座歷史館和博物館，裡面陳列著各種禽獸動物的標本，既新奇又懾人。他常常獨自一人，從西區走到中區臺南州廳來，一小時的路程他不覺得累，而充滿無限欣喜。現在臺南市人口約七十萬人，號稱臺灣古都府城連一家像樣的美術館和博物館都沒有，覺得很嘆惜。如果有一天他在事業上有所成就，夢想在臺南市蓋一間博物館，以圓他的夢。並認為臺灣的文藝復興要從臺南做起，而臺南當由奇美公司做起的決心。

2016 年許文龍創辦人到臺南阿甘阿舍畫廊參觀我的承印木刻版畫「親情」的作品。

1987 年 8 月奇美集團許文龍董事長親自口頭表示他想要蓋一間博物館的願望，今日他所經營的企業已有能力負擔。希望我來擔任奇美文化基金會執行長，籌備奇美藝術資料館的的計劃工程。

　　今天我能被許文龍董事長看重聘用，可能我從啟聰學校退休後，有一段很長的時間都在從事藝術推展工作有關，尤其最後向該公司申請補助經費，共同合作打拼，為臺南藝文的推展努力有關。這是我的福緣，也一直引以為榮的事。

　　許文龍是一位精明才幹又踏實的事業家，今天奇美實業能有這麼高的成就是由他領導所致。

　　他知道要蓋一間博物館不是三五年間的事，要長達二三十年的漫長途徑。用地的取得、建館的工程、蒐藏品的收購均要時間是急不得的事。

　　在許文龍的腦海裡，未來博物館要有五大類的展覽品，兵器、西洋真蹟名畫、動物標本、樂器和小提琴等的龐大展品的收購內容。做事按步就班，一步一步推進，先成立「奇美藝術資料館」，實際啟動籌備的工作。

　　籌備處暫設立在鹽埕舊奇美廠區裡，先期工作人員有許富吉（負責兵器、小提琴收購）、邵義強（音樂欣賞）、張秀雯（秘書）、郭玲玲（美術欣賞）、許瑞卿、何耀坤（動物標本收購）、邱燦明（藏

2005 年於奇美博物館修復室

2005 年於奇美博物館修復室與同事合影

中華日報　　中華民國一〇七年六月二十五日／星期一

〈 南方觀點 〉

賀奇美藝術獎三十週年慶

潘元石

今年是奇美藝術獎三十週年慶，二十七日文化回饋方面，許創辦人有一遠景，那就是將在該館擴大舉辦頒獎典禮，特別邀請歷屆三十年後將蓋一座博物館，為台灣民眾帶來得獎者回來參與屬於自己慶典的歡樂日子，更多更廣泛的藝術觀賞殿堂。

屆時這些得獎者將聚集一堂，共同慶賀這個當時最迫切又有效可行的工作，就是創立時刻，並聆聽這屆得獎者演奏和觀賞美術作藝術人才培訓獎勵專案，獎勵年輕的藝術學品展出。生，繼續往藝術發展的途徑前進，這項獎項回想三十年前，奇美文化基金會創立之年，不同於國家文藝獎或吳三連文藝獎等頒證已文龍在企業經營有成之年，本著「取之於社受社會肯定且有成就的藝術家為對象。當時會，用之於社會」理念，在公司創立了基金奇美前往文建會美術科拜訪黃才郎科長，參會，大力推展醫療和社會公益活動。在藝術閱各國相關資料，擬定了奇美藝術人才培訓

以下，音樂方面則是獎勵到二十四歲為止。
這項方案徵求了很多專家學者的意見，均共同認定可行，才公開頒布實施規則。許創辦人以很慎重負責的態度，有心推行獎勵專案，並希望政府公部門合作辦理，於一九八八年十一月請當時文建會郭主委郭為藩蒞臨台案，郭主委是很謹慎的學者，他認為地點在私人公司不安，而改在天

的方案，以獎勵有心向藝術發展的年輕人，並採用年齡限制方式，美術方面獎勵三十歲

下飯店商討。許創辦人把推行專案之構想和春獎肯定。陳啓村則任南部最大畫會理事長送你們到國外學習，決心向郭主委稟告，郭主委當場對許創辦人音樂方面，也培育了許多國際聞名的傑出兒玉麥雯學理論作曲，回饋與拓展藝術的用心，表示讚佩和感謝之音樂人才。如去年得到蘇聯柴可夫斯基小提北拜訪名師，意。但也向許創辦人表示，他剛對文建會就琴大賽第一名的曾宇謙，奇美特地將館內毫無怨言。二，職，還不完全明白內部組織或規範，不適合收藏的Giuseppe Guarneri Del Gesu 1732 ex-美借給你們，正式用全建會名義與私人企業合作方案，但Tarisio小提琴，讓他帶往現場比賽，讓評審提攜後輩學弟妹們。私底下會全力配合推動，甚至可以和其他同委員大開眼界，目睹了久聞其名的提琴。許創辦人九十一歲高齡，仁做參謀，並表達會隨時留心關懷之意。後天舉行的奇美藝術獎頒獎盛會，將有多椅參加，已拿不動銅製的獎座，許創辦人也表示，他了解身為國家公務員位在國際藝壇上享有名望歷屆得獎者到場。術發展的心意是永遠不變的，的立場，但很感謝郭主委從未缺席，其三十年來，許創辦人主持頒獎從未缺席，其著藝術辦初衷，盼望今後多提攜和肯定。如今三十年來在美致詞都會強調：一，要感謝父母，幼的藝術人才。為台北藝術大學美術系主任，朱有意再度受到廖繼時幫你們買琴，風雨無阻地接送，甚至貸款為台北藝術大學美術系主任，李足新為新竹習成長歷程中，為你們付出無比的心血，幼教育大學美術系主任。如郭博州現致力成長歷程中：一，你們領到獎金，把它當作奇

（作者為奇美博物館前館長）

賀奇美藝術獎三十週年慶的報導 由潘元石撰寫。

品接送，對外聯絡）、吳麗鈴（財務）等。

　　首先由郭玲玲透過法國在臺協會向羅浮宮購買精製名畫複製品，供教學用途，因數量多，接受優惠價格。

　　收到複製品後，裝框送給臺南市各國中、小學做為美術課欣賞教材，大受各校歡迎，表示是一份最好的教材，其他各縣市學校也紛紛來信要求賞用。

　　邵義強向國外購買音樂欣賞用的最新 LDV 影片，借給有 LDV 設備學校播放給學生欣賞，也獲得熱列的回響。甚至民間設立視聽中心也來借用。

　　接著辦理奇美藝術人才培訓獎勵，是許文龍董事長最重視而必須積極辦理要務。今年（2018 年）適逢三十週年慶，培育無數優異的藝術人才，甚至在國際競賽中獲得最高榮譽的頭銜，令臺灣的藝術家在國際藝壇上，其名望發亮發光，奇美的功勞不可滅。在三十週年慶時，我撰寫一篇記念文稿，詳述奇美獎的辦理過程給各位參考。

　　過去三十年來的辛苦籌備，全體館員的通力合作，經過名建築師蔡宜璋、法國藝術家貝赫的設計、老牌遠新建設公司舘舍的施工、許創辦人悉心的關懷、廖董事長親自督導、陳正達技士（工程部門團隊）的協助，終於在 2014 年在臺南市仁德區，擁有四十公頃龐大都會公園裡施工完成。盼望已久的這座歐州式的美崙美奐藝術殿堂，在純灰

2006 年奇美博物館於臺南都會公園捐贈協議簽約儀式照。
許文龍創辦人和廖錦祥董事長與全體館員紀念合影。

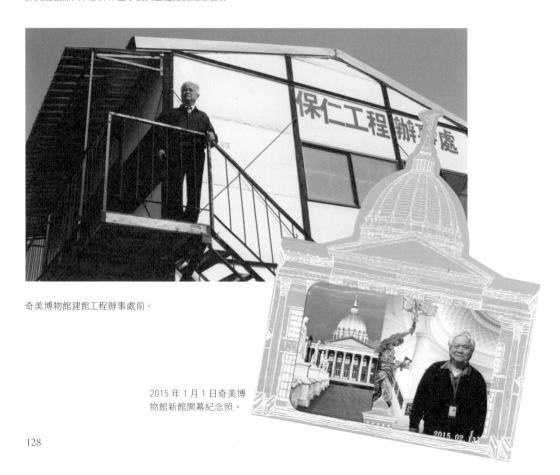

奇美博物館建館工程辦事處前。

2015 年 1 月 1 日奇美博
物館新館開幕紀念照。

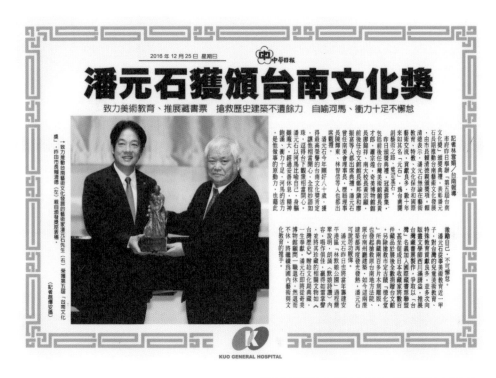

2016 年 12 月 25 日 星期日　中華日報

潘元石獲頒台南文化獎

致力美術教育、推展藏書票　搶救歷史建築不遺餘力　自喻河馬、衝力十足不懈怠

「致力推動台南藝術文化發展的藝術家潘元石先生（右），榮獲第五屆『台南文化獎』，昨日由市長賴清德（左）親自頒發獎座表揚。」（記者趙傳安攝）

潘元石獲頒第五屆臺南文化獎，接受賴清德市長表揚。

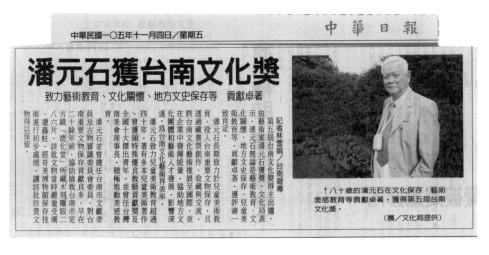

中華民國一〇五年十一月四日／星期五　中華日報

潘元石獲台南文化獎

致力藝術教育、文化關懷、地方文史保存等　貢獻卓著

↑八十歲的潘元石在文化保存、藝術美感教育等貢獻卓著，獲得第五屆台南文化獎。

（圖／文化局提供）

2016 年潘元石獲得臺南文化獎時，報紙刊登消息。

色大理石的襯托下，巍巍佇立在水池中央，其雄偉的姿態，極為迷人，扣人心弦。這座歐風式的新景點，引起全臺灣民眾的矚目，而攜家帶眷踴躍來館欣賞而流連忘返。

隔一年（2015 年），我終於在八十歲正式退休，接受全體館員精製的賀卡及歡送下依依不捨地離開告退。同時接受臺南市賴清德市長頒贈「臺南文化獎」獎座的榮耀。

回想三十年來，在創辦人許文龍的提拔下，廖錦祥董事長的關懷督導與協助，全體工作同仁通力合作下，建設一座臺灣最明亮的藝術殿堂。能參與其工作，身感亦有榮焉，萬事已足，除了感謝之外，再感謝之。

另我在奇美服務中，曾接受許創辦人之托，花費十年的期間，在安平塑造一座林默娘的雕像，成立林默娘公園。現已成為旅遊安平的新景點。雕像請廈門大學雕塑系主任李維祀設計模型，再請福建省惠安崇武精美藝術雕塑廠廠長王文生負責大理石放大雕像工程。石材選用大陸編號 633 大理石，在海邊承受強風暴雨的摧殘，也可以維持六百年不變的硬質石料。

雕像裡約有兩臺平式鋼琴的空間，擺放著許創辦人所寫的一冊《臺灣歷史》不鏽鋼製作的史冊，和十隻琉璃製作栩栩如生的白鶴，象徵臺灣永遠平安康寧。2006 年曾邀請李維祀的遺孀來到雕像前，

兩手捧著鮮花，雙腳跪下，含淚哀傷，目睹其夫婿的偉大傑出精美藝術雕像的願望達成，實現答應必定前來臺灣安平目睹林默娘雕像的承諾。

另請高雄博愛國小邱美玉老師用臺語撰寫一首〈默娘讚詩〉鑲嵌在底座上。詩文最後兩句：「無論人間這岸彼岸，大家攏這樣的心情，喜喜歡歡，歡歡喜喜。」盼望所有遊客來到林默娘面前抱著歡喜的心情，接受其祝福。

大陸名雕刻師王文生對林默娘雕像作最後的修正。

林默娘雕像監工。

自由時報
2016年12月25日／星期日

時間	溫度(℃)	天氣	降雨機率
今日至白天	19~26	☀	0%
今晚至明晨	21~23		0%

・讀者專線 02-26561039　・新聞傳真 06-2744581
・訂報專線 06-2741719　・廣告專線 06-2741719

台南都會 焦點 ｜A1

安平林默娘存時光寶 雕像藏歷史

潘元石（右）獲得第五屆台南文化獎，市長賴
清德（左）頒獎表揚。
（記者洪瑞琴攝）

創作不懈
八旬潘元石獲台南文化獎

（記者洪瑞琴／台南報導）第五屆台南文化獎，頒
給獎者潘元石，昨在國立台灣文學館舉行，市長賴清德頒發
獎典禮，市長賴清德到場頒獎。

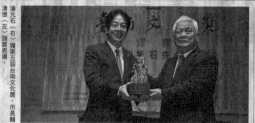

▲林默娘雕像內藏「時光寶物」，
鮮為外人知。
（記者洪瑞琴攝）

雕像內「內有玄機」？

內藏許文龍所著《台灣歷史》

曾任奇美文教基金會執行長的潘元石，昨在「台南文化獎」頒獎典禮中，公開一段十多年前封藏的「秘辛」，原來雕像內藏有奇美創辦人許文龍著作《台灣歷史》，以及象徵和平的日月風調造型琉璃，由於建材抵擋一、二百年的日月風霜，未來會有《時光寶物》留待後代去解開謎底。

位在安平港國家歷史風景區的林默娘公園，占地約二公頃，市府於二○○一年舉行安置動土典禮，二○○四年開幕啟用。潘元石表示，林默娘雕像即出自奇美創辦人許文龍規劃，雕像高度四年公尺，雕像石材以花崗岩《白峰石》、基代，以福建青石雕工廠細裂後，先前在中國福建石雕工廠細裂後，並經雕刻公共藝術委員會審議通過，由奇美文教基金會捐贈二千餘萬元，認完成設置藝術。

潘元石透露，十多年前市府與基金會籌劃林默娘公園豎立雕像時，曾有多個團體反對，認為這尊雕像再增話題。

是以「東方女神」藝術之美欣賞角度創作，終於排除萬難設立公園內。

潘元石表示，特殊花崗岩質地堅硬，抵得了六百年的日月風霜，《台灣歷史》則以網版線刻層部，一般《約從外面看不出來，希望有朝一日「時光寶物」啟動永恆。

林默娘雕像公園已成為台南名勝地景之一，平日常有新人拍婚紗取景，安平林默娘公園面對大海，背臨運河景觀，鮮少人知道，這座蘊藏遼海洋精神的林默娘雕像，推進這尊許文龍所抒文的《台灣歷史》，見證到台灣四百年來的政經滄桑，從封治、清治、日治到民國時代，描述這段秘辛，分享這段秘密雕像再增話題。

潘元石自喻為「河馬」，雖然勤作緩慢，但是力大無比；他表示，雖然年已八旬，但仍堅持創作活力。

潘元石從事美術教育超過六十年，對台灣的兒童美育教育推廣深具影響，也是台南都市藝術薪傳扮演重要推手角色，他由台南師範藝術科畢業，作育英才無數，滋養美育活力，協助地方文化團體和藝術人才蓬勃發展，文化影響深遠。

潘元石說，至今五十年所投入台灣版畫、兒童畫、書畫推廣與藝術發展近六十年，轉換為推動公共事務發展的助力。

著：《怎樣指導兒童畫》與《如何欣賞畫》等專論，曾任台灣兒童美術協會、台灣省美術教育學會理事長，擔任聽障美術教育學校任教，曾獲得台灣特殊教育獎、薪傳獎等。

潘元石自謙「潘仁堂」所撰二百八十六片木刻藏書票，是台灣唯一見證台灣印刷史、藏書文化的重要文化資產，更印證藏書票在國際交流及提升印證台灣藝術水準高度肯定，早在廿多年前，他協助搶救修復印刷城曾任為「台灣文化名片」名聞台灣，他的台南城市定古蹟《順仁堂》，也是文化名片，毅然選擇不以升學為主的台南師藝術科創作，加入國際藏書票協會，二○一二年更爭取「台灣」名聞台灣，加入國際藏書票協會。

潘元石從事版印教育四十年、他也致力於文化保存、傳承、發展及創新。

文化局表示，潘元石自砥礪版畫的歷史文物，目前這批木刻藏書版台南文化部提撥搶救修復，具有「台灣」、「國寶」之重要性，恐已不存。

附：追記奇美博物館

1983 年我應奇美集團創辦人許文龍之邀約，參與奇美博物館之建館的籌備工作。這是許創辦人一生所想要蓋一所理想博物館，來實現其童年時期最嚮往喜愛的夢想，而決議要去實現它。

許創辦人是經營企業的實踐者，也是一位成功的企業者，在他所經營的企業很有亮麗的業績，例如所生產的 ABS 塑膠原料產量佔全世界第一位。他有信心、有能力去實現完成他的願望。

許創辦人為人忠厚，腳踏實地，從經營企業的過程和經驗，要蓋一所理想的博物館沒有捷徑，需要長達三十年的時間籌備規劃，從用地的取得、典藏品的收購，以及人才的網羅到陳列，需要時間和龐大的資金。

1977 年許創辦人成立了奇美文化基金會，透過基金會的運作，而正式展開籌備工作。前述我在信誼基金會所創設的學前資料館服務，體會所有設備的經費和人事費和營運費，由母公司永豐餘公司所獲得的利潤盈餘支付，沒有絲毫的公家資金，實際上也不可能，也是公司負責人所不願意著想的。

奇美基金會也是由母公司奇美實業來支援所有的開銷，但實際上，公司的利潤是由全體從業人員辛苦所付出的心血所換來的。應該

按理將所有利潤分配給人員，讓大家有更豐富的收入。為何還要抽取百分之十的盈餘費，支援毫無生息的基金會？雖然政府有明示的法規規定，但沒有強制執行的限制。而有少數人員發出怨言，這是很自然而不稀奇的現象。許創辦人也認為這個是很正當的理由。為了取得共識而凝聚大家的認同，許創辦人以身作則，生活很節制，不用公司的經費，而個人購買豐田的轎車上班，同時公開其財產，將其三分之一回饋給文化藝術的推廣，並採用信託的方式。如此崇高的情操與理念，為回饋社會的熱情，深深打動所有公司從業人員的心扉。

許創辦人認為籌備處目前最迫切又有效可行的工作，就是創立藝術人才培訓獎勵專案，獎勵年輕的藝術學生，繼續往藝術發展的途徑前進。這項獎勵計畫不同於國家文藝獎或吳三連文藝獎等頒贈已受社會肯定且有成就的藝術家為對象。由我前往文建會美術科拜訪黃才郎科長，參閱各國相關資料文件，擬定了奇美藝術人才培訓的方案，以獎勵有心向藝術發展的年輕人，並採用年齡限制方式，美術方面獎勵三十歲以下，音樂方面獎勵二十四歲為止。我將這項方案拜訪了很多專家學者的意見，徵求他們的看法，均共同認定可行，才正式公開頒佈實施。

許創辦人以很慎重負責的態度，有心推行獎勵方案，並希望與政府公部門合作辦理，遂於 1988 年 11 月聘請當時文建會主委郭為藩教

授莅臨臺南奇美公司共同研討。郭主委是很謹慎的學者，認為地點在私人公司不妥，而改在他下榻的天下大飯店的會議室商討。當時許創辦人把推行的專案和構想很詳細地向郭主委稟告，並表示決心推行的態度。郭主委當場對許創辦人回饋與拓展藝術的用心，表示讚佩和感謝。但他向許創辦人表示，他剛到文建會就職，接掌會務，還不完全明白內部組織或規範，不便正式用文建會名義與私人企業合作方案；但私底下會全力配合推動，甚至可以和其他同仁做參謀，並強調隨時留心關懷。

許創辦人也表示，他瞭解身為國家公務員的立場，但很感謝郭主委專程從臺北來到臺南，盼望今後多提攜與肯定。如今三十年來在美術方面，培育了許多優秀人才，如郭博洲現為臺北教育大學美術系主任，李足新為新竹教育大學美術系主任，朱有意再度受到廖繼春獎肯定，高實珩曾為臺南大學美術系主任，而陳啟村則任南部最大「臺灣南美會」理事長。

音樂方面，也培育了許多國際聞名的傑出音樂人才，如去年（2017 年）得到蘇聯柴可夫斯基小提琴大賽第一名的曾宇謙，奇美特地將館內收藏的 Giuseppe Guarneri Edi Gesu 1732 ex-Tarisio 小提琴，讓他帶往現場比賽，讓評審委員大開眼界，目睹了久聞其名的小提琴。

三十年來，許創辦人主持頒獎儀式，從未缺席，而每次致詞都強調：一、要感謝父母，在你們學習成長歷程中，為你們付出無比的心血，幼時幫你們帶琴，風雨無阻地接送，甚至貸款送你們到國外學習。二、你們領到獎金，把它當作奇美借給你們，但不必還，懂得日後你們在藝術界有成就時，用同樣的心理，回饋社會並提攜後輩學弟妹們。

　　奇美獎的頒發是相當成功的案例，也是奇美博物館受到外界讚揚因素之一。現就博物館典藏品收藏的過程、所遭遇的問題如何解決，分別敘述如下：

　　依照許創辦人的預先構想，博物館將要典藏樂器和歐洲名畫兩大類。樂器以小提琴為優先。據許創辦人說，他在國小中年級時，由二兄教他拉小提琴，讓他對小提琴產生興趣，並教他調音和換琴弦。可惜二兄很早就因病過世。每一次當他拉小提琴時，其二兄的形象就好似在眼前，因而令他對小提琴有特別的情感，同時也很明瞭它的構造。光復初期市面上琴弦欠貨，他利用鋼絲製成琴弦，拉出的聲音優美，而製作販賣給琴商和朋友們使用。

　　購買名琴除了龐大的資金外，是可遇不可求的。名琴因年代已久，有二百多年的歷史，存世愈來愈少。如果現在不買，等中國大陸和印度有錢人起來，你就無法跟他們爭購，所以列為優先購買典藏。

他常用日語對我們説：「善は急げ。」你認為是好的，就趕緊去做。

　　聘請對小提琴製作和有研究的留美專家鍾岱廷來負責採購，並請杜建宏來維護和資料的整理。就這樣陸續收購將近一千三百把之多。小提琴不是如繪畫陳列觀賞用，而是需要拉用的樂器。他發現臺灣有很多拉小提琴的學生，因家庭的經濟條件，無法購買一把好的小提琴很可惜，就擬定名琴出借辦法，供學生借用。

　　這個辦法一公佈，對拉小提琴的學生是一大福音，很多學生依照辦法的規定來借用。不收出借費但要嚴守規則，非得小心維護、使用不可。目前臺南藝術大學與臺北藝術大學學生所使用的小提琴，絕大多數借用奇美的。

　　現在奇美博物館收藏小提琴的數量和品質，已引起國際小提琴界的矚目。而選定在奇美召開國際小提琴的研討會，這是一種很驕傲而值得宣揚的事。奇美博物館是全亞洲唯一典藏小提琴的博物館，而受國際間的肯定與推崇。

　　在歐洲名畫的部分，是由我和郭玲玲小姐負責。參照對西洋美術史有研究的學者建議，以介紹美術史的發展過程來典藏展示。從越古代的作品開始購買，因數量較少而比較難求，但它的價碼就比小提琴便宜多了。三十年前，正當歐洲經濟蕭條，在拍賣市場上有不少經典名作的大畫出現，一般收藏家是不購買的，因為家裡無法容納；而各

博物館嚴重缺乏經費，這是天賜良機，奇美乘機購買多幅的大畫，現都是奇美博物館的重量級的典藏品。

在購買過程也遇到不肖的畫商，以假畫為真而被騙，如採用法律途徑費時又浪費訴訟費，只求小心行事就是。

奇美在英國、法國、比利時和美國均有經紀人和顧問隨時取得聯繫。比利時顧問提供在該地畫廊有一幅比利時名家作品出售，如果能在一星期內用現金購買將受到優惠，博物館接納其建議如期交款而購得此畫。當比利時代表蒞臨奇美博物館參觀時，看到此畫而大為驚喜。

在拍賣場購買的過程中，尤其在法國遭遇到奇美已競購得此畫，並也付款手續，後因法國政府單位要收購此畫，遂退款致歉。也有家族成員向公家單位投訴，要討回奇美購買的畫，其原因是此畫是家族有紀念性的重要寶物，沒有徵得大家的同意，不孝的家人偷偷拿到拍賣場而引起家族的公憤。

在奇美典藏的作品中，有美國、英國、法國、荷蘭和日本的美術館來商洽借展。例如荷蘭的梵谷博物館借展迪布烈的〈飼食時刻〉作品。美國大都會美術館也借展作品，並刊登在專輯裡，標明是臺灣奇美博物館典藏。館際交流合作，借展是一件必然的現象，也能提高博物館形象和知名度。

購買作品必須要對民眾負責，每位畫家最多是兩幅作為代表。但必須是真跡。例如法國珂洛的作品，依據資料一生畫過一千多幅的作品，但在市面上出現將近倍數二千多幅。原因是珂洛的作品很受收藏家的青睞，而同行畫家的朋友，生活極為貧窮辛苦，出於愛心而在別的作品上簽上自己的名字。因此聘請英國對珂洛有研究的評鑑家做鑑定，付高昂的鑑定費而購買。所有典藏的作品，因為以基金名義購買，是臺灣民眾的資產，奇美僅是妥善管理，負責展覽之責而已。

　　當作品收藏到一定的數量，公司的從業人員反映，希望有機會能觀賞，就在實業的辦公室大樓五樓闢一間展覽室展出作品讓他們參觀，大家頗為興奮能看到歐洲名畫的真跡，而攜家帶眷來參觀，連附近的居民獲悉也要求參觀。就這樣觀眾絡繹不絕。為了讓民眾能真正了解，開始培訓解說人員現場講解，獲益不少，而陸續預約前來參觀。

　　約兩年開放期間，發現成人對西洋名畫有濃厚的興趣，而兒童就不然了。

　　為了讓兒童有參觀的機會，而兒童最喜歡參觀的是動物，因而萌芽設立動物區的構想。成年人最喜歡觀看的是武器，再添購買武器而成立武器區，形成今日奇美博物館展示樂器、歐洲名畫、動物標本和武器四區全貌。

　　許創辦人常說，他是生意人，公司的產品一定要符合市場的需

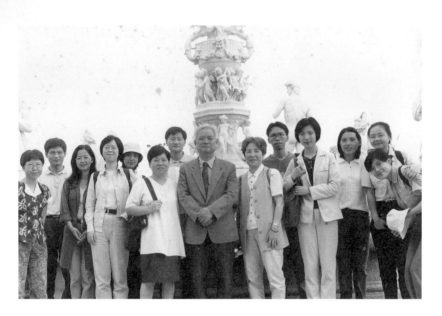

1999 年國立臺南藝術大學博物館系的學生，由徐淳教授帶領參觀奇美博物館舊館時的合照。

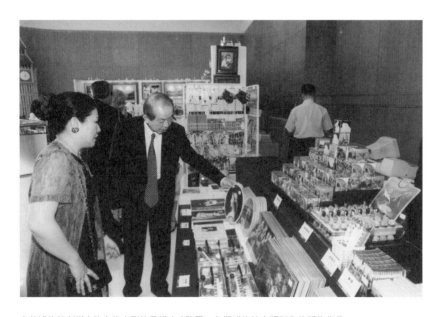

奇美博物館創辦人許文龍由副館長郭玲玲陪同，參觀博物館出版製作的販售貨品。

要，否則無法生存，再好的產品也無濟於事。博物館的經營也是相同的道理，觀眾頂多來看一次，以後是不會再來的。

　　動物標本的收購由許富吉和許一琴負責。許一琴是許創辦人的長女，長住於美國紐約，學歷是藝術碩士，因和史密森尼美國藝術博物館動物負責部分的主管有交情，透過其管道和製作動物標本家 Lerry 先生的團隊聯繫，委託並開始有計畫性的收購。因動物標本的進口是有管制的，政府沒有開放給私人購買進口，必須要有博物館的身分才能進口。

　　為此拜託當時任臺灣省主席連戰的幫忙，由教育廳長陳悼民特發准許「私立奇美自然史博物館」成立的名義，進行收購，也是政府部門首次准許私人成立博物館的先例。

　　進口動物標本，必需遵照華盛頓公約的規定，分為保育類和非保育類兩類分別辦理手續。保育類的動物必須具備輸出國證明，農委員才能同意進口。

　　黑面琵鷺在臺灣是歸列為保育類的動物，但在非洲是普通的鳥類，而遲遲不發證明，在僵持之下經過許創辦人親自向上層反應，而特許進口的案例有多件。經辦的館員南北奔跑，備極辛苦。

　　至於大型的動物，經當地政府的准許將年老或生病的動物射殺後，將其皮革先行處理剝開，用航空郵包先寄來奇美，存放在奇美公

司的冷凍庫裡，其團隊再擇期到奇美進行製造成形。

　　動物標本家 Lerry 先生的團隊是世界一流的製作動物標本的高手，新製造的動物栩栩如生，民眾嘆為觀止。許創辦人付高額的經費，特聘來臺灣製作，機會難得，便邀請國內相關部分的動物園的標本製作的人員到場觀摩學習，一年出席的人員有十幾名，第二年僅有三名，除兩名是館員外，另一名是私人愛好者報名，探其原因是國內的動物園明文規定，對於病死的動物一律要燒毀，他們是沒有機會製作而罷了。有一次臺北動物園有一珍貴保育的動物病死，燒毀很可惜，經有交情的館員暗中通報，奇美去信給臺北教育局拜託，能否贈送奇美製成標本，而引起園方的不滿，而要調查由誰通報奇美，當然奇美是不會回應的。但有例外，臺北動物園人氣最旺的林旺大象病死，園方欲特製成標本，來奇美取經，當然熱情歡迎外，並提供相關的資料給他們參考。

　　今天甚受兒童喜愛的動物區，隻隻動物的進口，館方費盡心力而收集來的，是不為人知的辛酸苦勞而換取得來的。

　　至於兵器的進口也是遭遇很困難繁瑣的庶務手續，一一克服。國內有頒布很嚴厲的「槍械管制條例」，私人博物館想要收藏槍械談何容易？

　　這方面聘請駐在瑞士英國兵器館的顧問 Ian Ashclown 來規劃。

我們常說，一個戰爭可改變歷史，而一個兵器的發明，可以改變戰爭，的確是事實。

許創辦人常勉勵公司從業人員，臺灣腹地狹窄，缺少天然的資源，加上每年颱風的侵襲，造成山洪暴發，損傷很大。在這樣惡劣的環境下，要求生存，要在國際間爭得生存的空間，非靠強韌的耐性和聰穎的腦力，來創造財富與奇跡不可。武器的陳列給我們提供很好確實的教材，從人類最早的石器，遞變成火藥的武器，而武器的某部位的改造，增加射程和準確性，均有明確的標示。

所有武器的進口由當地警察局列冊，稟報警署辦理封槍口，子彈的火藥全部倒掉淨空。這都是骨董級的兵器，已經被時代的潮流所淘汰，而還需要如此嚴格的管制，奇美博物館是一個屬於教育性質的博物館，一切措施均遵照公部門的規定而施行。例如安平古堡要借荷據時期所用的火繩槍，需要向警察局報備，而派員隨往，返還也是要先報備，才能回博物館裡。

博物館除了常態的展覽外，另闢特展空間，推出富有特殊意義而含有教育與娛樂性的展覽，吸引民眾的再度蒞臨。如「紙上奇蹟」、「聖誕週末──濃濃異國風」、「影子魔幻展」等特展登場，甚受觀眾歡迎。

今日奇美博物館已在臺灣樹立新的地標，在幅員廣大優美的都會

公園裡，巍峨矗立，雅緻的歐風建築，富有內涵的藝術殿堂，展開手臂歡迎各位的到來。我以能參與其事為榮，而終生銘謝許創辦人給我這個機會。

另奇美基金會遵照預定建館的同時，對地方的回饋也不遺餘力在進行。例如安平臺灣史料開拓蠟像館的創立，安平古堡文物陳列廳增設陳列品，林默娘公園的開闢，和金小姐母女塑像的豎立，在在提升帶進地方觀光人潮，增加經濟的效益。另配合鄭成功文化節，而支援活動費。基金會認為對地方文化推展有效益的事業，無不全力配合實行。

第八章　成立臺灣藏書票協會

————

　　我與藏書票結緣，是在啟聰學校任職期間，因為尋找新教材，適逢居家附近鄰居有一位賴建銘先生，大我有二十歲左右，曾任職於大明印刷廠美編部門，他對臺灣藏書票開拓學者西川滿先生極為敬仰崇拜。西川滿所編印的書，他蒐購齊全，也曾經由西川滿的引介，委託日本名畫家前川千帆，替他做一枚個人專用的藏書票貼用。

　　日本戰敗，西川滿回到日本，適逢臺灣實施戒嚴時期，對於藏書票的推展終告停頓。

　　解嚴後，經楊熾昌、賴建銘引介，我前後八次到日本拜訪西川滿先生。經西川先生的啟蒙、指導，終於對藏書票有一定程度的認識和創作的方向。

　　在 1999 年西川臨終前一年，特別囑咐我繼續推展臺灣藏書票創作風氣，給愛書人藏用，必須建立臺灣藏書票協會，凝聚大家的力量共同推展之願望。於是我採取了下列的策劃，首先為提昇愛好藏書票藝術的老師或學生，認識藏書票的本義和製作技法的要領，舉辦了八場的研習會。每場五十位（含全省的老師參加）。聘請日本著名的專家來臺指導。經費由奇美文化基金會支援。

1986 年西川滿獲頒臺南市榮譽市民獎牌，潘元石攜帶獎牌
前往日本贈與西川滿。此為潘元石首次與西川滿見面。

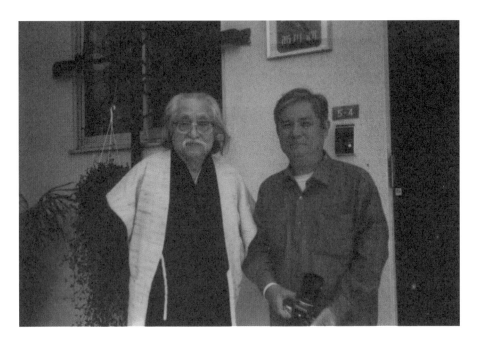

與西川滿吾師攝於自宅前。

在西川滿墓前獻上「永懷吾師——西川滿」紀念牌，
由西川滿公子西川潤夫婦陪同。

1 聘請佐藤米次郎、船水晃兩位指導水印木刻藏書票，在臺南社

　　會教育館舉行。這也是配合亞洲國際藏書票展的系列活動。

2 宮下登喜雄指導木刻水印版畫凹凸兩種技法，在立人國小美術

　　班教室舉行。

3 山高登指導木刻水印版畫，在臺南大學舉行。

4 栗田政裕指導木口藏書票製作，在臺南大學舉行。

5 平塚昭夫指導合羽版藏書票製作，在臺南女中美術教室舉行。

6 熊愛儀指導銅版藏書票技法，在附小美術教室舉行。

7 宮山加代子指導木刻水印的技法，在臺南大學舉行。

8 宮山加代子指導木刻水印的技法，在臺南縣立文化中心舉行。

另為拓展視野，與國外同道交流，增進友誼吸收新體驗，而充實自己的內涵，由我親自組團，帶會員們到國外參加國際藏書票大會（簡稱為 FESA）共五次。

2002 年派遣李志祥會員攜同翻譯一人，並請臺北市立美術館翻譯人員，共三人前往丹麥哥本哈根舉行的第 29 屆國際大會，向大會爭取申請以臺灣名義加入會員國，獲得全體會員國同意（除中國大陸持反對態度外），成為正式的會員國，從此「臺灣藏書票協會」正式成為會員國之一了。甚為欣喜，而覺得責任之重大。

2004 年臺灣藏書票協會會員八人正式參加在奧地利威爾斯舉行的第 30 屆國際藏書票大會，獲得熱烈歡迎，大家伸出友好的手，牽繫在一起。這次除了交換許多極為優秀的藏書票作品外，也收集許多相關資料、書籍、文獻。

2006 年再度參加在瑞士尼翁舉行的第 31 屆國際大會。

2008 年參加在中國北京舉行的第 32 屆國際大會。

2010 年參加在土耳其伊斯坦堡舉行的第 33 屆國際大會，這次大

日本各版畫家山高登示範木刻版畫的製作。

1997年我和日本平河出版社的負責人，商討由我撰寫的中國傳統版畫集成的出版事宜。

日本名版畫家宮下登喜雄來臺南主持版畫研習會，中華民
國版畫協會理事長鍾有輝特從臺北來與他會面和關懷。

會特別頒發獎項，給國立臺南大學美術系教授潘青林著作《藏書票解

碼》一書。該書內容詳實，中英對照，極為重要的藏書票史料書。

　　2012 年參加芬蘭舉行的第 34 屆國際大會。

　　另由臺北縣縣政府舉辦，由吳望如校長精心策劃，臺北縣國中、

小學生的藏書票展覽舉辦多次，成效卓越，讓學生懂得製作藏書票貼

用在自己的愛書上，教育意義深刻。日本藏書票協會會長內田市五郎

夫婦，特地遠從日本蒞臨現場觀賞，大為讚許，他說日本的孩子連藏

書票是什麼都不懂。

2002 年 8 月臺灣藏書票協會會員李志祥和翻譯李克強到丹麥哥本哈根參加國際藏書票大會，爭取加入會員，結果獲得與會各國代表贊同。

臺灣藏書票協會會員 7 位由潘元石率領參加奧地利尼斯的國際藏書票大會。

臺灣藏書票協會會員 10 位,由潘元石率領參加
芬蘭國際藏書票大會。

目前臺灣有許多位老師,對製作藏書票極有成就,如黃森矗、侯
筱珉、張凌翔、楊永智、蔡銘山、謝順勝、楊紹鑫、李栢元、蔡宏霖、
吳望如、邱美惠、黃紫環、王振泰、呂燕卿、郭榮華、黃薇珍、楊智欽、
陳啟村等人。他們的作品在國際上獲獎,令臺灣藏書票協會發光。

我個人創作有一百餘件藏書票做為交換和推廣之用,並參加國外
展覽達十餘國之多。日本、香港、新加坡、中國大陸、捷克、蘇俄、
芬蘭、瑞士、土耳其、美國波士頓、奧地利。也交換幾百張優秀精彩
的藏書票作品,留著珍藏與觀賞用。

介紹日本藏書票協會會長內田市五郎觀賞　　　　　　示範製作藏書票。
早期的臺灣藏書票於國家圖書館展覽。

　　另外發動推介日本十一位藏書票收藏家來臺，在臺南國立臺灣
文學館舉行收藏展。會後所有展覽的藏書票達五百五十件全部捐給文
學館收藏。另外佐佐木敏夫將其所有收藏的藏書票全部捐給文學館收
藏，有幾千件之多，真是一批無價之寶。現在該文學館成為臺灣最大
最多收藏藏書票的寶庫。

　　臺北聯經出版社編輯吳興文先生，賦與潘元石是「臺灣藏書票旗
艦者」之美譽。

附：追記臺灣藏書票協會的創立

　　我與藏書票的結緣，是在 1960 年間在啟聰學校服務的時候，因為了尋找新教材，而結識鄰居的賴建銘先生。賴先生大我有二十歲之多，時任大明印刷廠美編的工作。他對藝術方面的書籍極為愛好並儘量蒐集，尤其對西川滿出版的限定美書全部收集。因與西川滿年齡相仿，感佩其對出版美書的熱忱，而建立良好的友誼。1930 年左右，正值西川滿在臺灣開始推展藏書票的時期，在他出版的美書扉頁上貼有一張如火柴盒般大小的圖片，並附有文字感覺頗新奇。我請教賴先生這是何物？為什麼要貼這圖片？賴先生對我的疑問很仔細地回答，說這叫做「藏書票」，是愛書人為了表示書本的所有者而貼藏書票來表示所有權，相傳在十五世紀在德國就開始被使用了，拉丁語寫成「EXLIBRIS」，讓我對藏書票有初步的認識，並開始試作。因為藏書票也是版畫的一種形式，被稱為是「迷你版畫」，我因為從小就喜愛雕刻版印方面的圖案，就這樣迷上藏書票，並開始嘗試創作，迄今有兩百多張的藏書票創作完成。後經賴先生的引介到日本拜訪西川滿有十餘次，獲得這方面很多的知識和寶貴的資料，也接受西川滿的囑託，在臺灣繼續推展藏書票的工作，提倡愛書人使用藏書票的風氣與習慣。

我因為個人喜愛藏書票的創作，也有這方面的基本常識，並接受囑託，這是一種使命，決心以一己之力，再結合化界朋友的認同，就積極負起推展的使命。

　　為了推展，聘請日本對藏書票有影響力的佐藤米次郎和他的助手船水晃到臺南舉辦藏書票展和示範製作的技法、規範和必備的條件。這一次的研習對臺灣藝術界確實引起很大的迴響與收獲，而我也更加積極負起推展的使命。

　　在這裡將個人推展藏書票的概況，依序介紹如下：

▷ 1990 年在臺南市東帝士畫廊主辦第一屆全國藏書票聯展，時任臺南市文化基金會執行長，利用基金的資源辦理，展品以大陸藏書票研究會的成員為主，加上我收藏的藏書票。這是在臺灣首次舉辦的藏書票展。

▷ 1994 年第四屆臺北國際書展「藏書票特展」。行政院新聞局與光復書局在臺北世貿舉辦國際書展之際，接受我們愛好藏書票人士的建議，特別開設藏書票特展。邀請香港藏書票協會的會員和臺灣藏書票創作者共同提供作品，也設立一個攤位販售臺灣作家的作品，有潘元石、蔡宏霖、謝順勝、李志祥幾位。

▷ 同年臺北宏觀文化事業股份有限公司的呂石明先生，基於對藏

書票的熱愛與遠見，認為臺灣藏書票愛好者應該要有一個正式的組織，7月22日正式成立「臺灣藏書票俱樂部」，協助辦理舉行展覽和出版畫集。

▷ 2000年臺灣藏書票協會正式成立，經由我等十二位人士發起，在臺北縣三重市五華國小正式成立，由我擔任首屆理事長，吳望如擔任秘書長，正式運作推廣，並向內政部辦理法人的登記。

國際藏書票協會　通過我入會

【記者趙慧琳／台北報導】在丹麥哥本哈根舉行的第二十七屆國際藏書票協會年會，於台灣時間八月三十一日下午四時三十分，由七十多個會員投票，全數通過台灣藏書票協會正式入會的提議案。此消息前天傳來之際，正逢台灣藏書票協會在台北市立美術館舉行第二屆會員大會，創會理事長潘元石表示，這將是台灣藏書票文化國際接軌起步。

以版畫見長的潘元石，也是奇美博物館長，近年來，以民間之力，積極倡導藏書票的創作風氣，兩年前創立「台灣藏書票協會」，推動多項藏書藝文活動。潘元石說，代表此協會前往哥本哈根參加國際藏書票協會年會的李志祥等人，八月二十七日向大會正式提案，申請台灣入會。

他說，此案提出後，有十多年入會資歷的「中國藏書票協會」成員，就私下運作，希望此國際組織僅同意讓台灣藏書票協會以「中國分會之一」的位階，參與這個文化團體的活動。然而，經台灣代表據理力爭，大陸與會代表眼見國際會員傾向支持台灣入會的優勢，才停止杯葛動作。

國際藏書票協會，通過以「臺灣名義」加入其會員國。

▷ 2002 年協會派李志祥、朱克強和吳昭瑩前往丹麥召開第 29 屆會員大會，並以「The Taiwan Exlibris Association」之名正式申請入會；8 月 31 日正式得到國際藏書票聯盟的同意，正式成為國際間藏書票組織的會員國。臺灣藏書票協會自此與國際接軌，邁向國際化，提升臺灣藏書票藝術家的作品在國際間的能見度與水準。

▷ 同年舉辦第 10 屆臺北國際書展，協會與典藝網路科技公司一同合作，在會場中設有攤位介紹各國藏書票和原票集；協會更於國家圖書館舉辦「臺灣老藏書票特展」共襄盛舉。聘請日本名教授內田市五郎、吾八書房今村喬和我，舉辦座談會。並有幻燈片介紹各國的藏書票，引來聽眾的歡迎。

▷ 率團參加國際藏書票聯盟世界大會五次：2004 年第 28 屆在奧地利威爾斯。2006 年第 29 屆在瑞士尼翁。2008 年第 30 屆在中國北京。2010 年第 37 屆在土耳其伊斯坦堡。2012 年第 32 屆在芬蘭那坦那。都受到歡迎與懇切的招待。在土耳其的會場上懸掛青天白日的國旗，臺南大學潘青林教授的《藏書票解碼》著作之書獲得最高獎賞。另在芬蘭的會刊上特別標示青天白日的國旗讓與會的人士認識。我的經驗中，只要以真誠透過藝術活動的交流，所獲得的友誼是永恆而寶貴的。黃森嬈會員

的木口木藏書票，受到東歐收藏家青睞而爭相訂購收藏。

這一次芬蘭之行，事前與日本藏書票協會和中國藏書票協會合作，編印一冊別於歐洲銅板藏書票的東方木刻水印的藏書票集，命名為《東方之珠——木刻水印藏書票》。分贈給與會的人士，也引起注目；同時在場示範水印的技法，競相拍照，並提出問題。藏書票的表現方式多種，各有其特徵和引人之處，只要作者本著「職人」的精神，認真思考，發揮精湛的技能，都是值得珍惜、借鏡和收藏的。

臺灣藏書票協會舉辦國際藏書票展聘廖修平、黃才郎館長、陳長華和本人為評審委員。

潘元石示範藏書票的製作過程。

▷ 2010 年與國立臺灣文學館舉辦「書本上的珍珠──臺日藏書
票特展」。透過我與日本藏書票界多年的友好，總共邀請十一
位日本重量級的收藏家，提供六百三十張個人專用原版藏書票
和愛書參與展覽，並邀請他們到文學館舉行座談會，分享為何
要有個人的藏書票，其目地和用途與在場的聽眾座談，讓臺灣
的民眾了解。展覽結束後，全數捐予文學館讓臺灣文學館在藏
書票的典藏品數量上大增，實為臺灣藝術界之福。而後提供參
展的收藏家之一的佐佐木敏夫（又名佐佐木康之）更將其畢生
收藏的藏書票近萬件全數贈給文學館，增加其典藏的數量與內
容，將是研究這方面的學者最佳的寶庫。

▷ 2018 年西川滿故鄉福島縣立博物館，舉辦「紀念西川滿所愛
慕的臺灣出版文物」特展，我提供西川滿個人專用的藏書票十
餘幅參展，以感念對藏書票之啟蒙和推介之恩典。

▷ 我和黃森鱟加入日本藏書票協會的會員，每兩年到日本參加大
會，除建立友好的感情之外，並收集最新創作的藏書票給臺灣
愛好藝術的朋友參閱。

每想到西川滿臨終前向我囑咐的遺言，要多關心藏書票的推展，
鼓勵後輩多刻藏書票，就覺得責任之重大。我已盡全力而為。相信臺

臺南古蹟系列

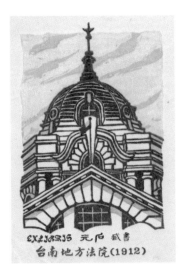

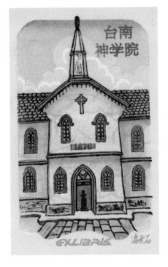

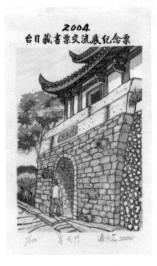

1	2	3
4		

1 ｜ 臺南地方法院 1912
2 ｜ 臺南神學院 2003
3 ｜ 寧南門 2004
4 ｜ 臺南祀典武廟 2001

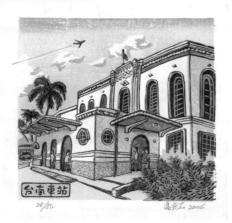

1	2
3	4

1 ｜臺南火車站 2006
2 ｜國立臺灣文學館 成立紀念藏書票 2007
3 ｜安平東興洋行 2007
4 ｜孔廟文化紀念藏書票 2011

灣藏書票將繼續蓬勃發展，殷殷期盼之。這裡揭示刊登我多年來創作藏書票多幅給各位參閱。

1	2
3	4

1 ｜第 9 回日本藏書票協會全國大會紀念 2001
2 ｜第 10 回日本藏書票協會全國大會記念 2002
3 ｜第 8 回フェスタ・イン関西学院大学 2009
4 ｜賀春丑己年 2009

潘青林專用的藏書票（由潘元石創作）

1	2	1｜青林藏書 _ 木馬
3	4	2｜青林藏書 _ 貓
		3｜青林藏書 _ 鎮宅平安
		4｜青林藏書 _ 蜂鳥

終
章

———

府城的古蹟、古屋和民俗作品

我愛府城的古蹟、古屋和民俗，隨著年齡的增長，其情感與日俱增。

我生長在府城，府城培育我已有八十多年。我個人這樣深信，由於歲月的累積，所感到的經驗才是真實的，才有記錄或描繪把它留存下來的價值。從這個角度來看府城的變遷，從畫面上的構圖、色彩和所到之處，充分展現府城的親和力，以及所住的一般庶民的生活品象。

從小我就喜歡在大街小巷穿梭。幼時家住在孔子廟對面，俗稱為「柱仔巷」（現改為「慶中街」）的小巷裡，每天下午穿過泮宮石坊來到孔廟玩耍，看成群的火雞展開雙翼，相互追逐爭艷的景象。後來住在中山路天主教堂的鄰巷，靠近醉仙閣，看著西裝畢挺的商人，手挽著穿著華麗的美女；或到對面隱藏在巷裡的七娘媽生廟前，看做十六歲成年禮，年青男女各穿著狀元服和頭戴狀元帽列隊，伏身爬進

神桌下穿過而得意的神色；或在廟邊大榕樹下看一對成人夫婦在表演「紙芝居」（類似現今圖畫故事書看圖解說），品嚐夾著麥芽糖的餅乾。後來家搬到忠義路二段 147 巷裡，與萬福庵廟和陳世興古邸（陳進士邸）為鄰；抽籤巷、算命巷和米街都留下我的足跡。

清末時期所建造的古宅，或日治時期所建造的木材建物，因使用年限的到來，不得不拆除重建，這都是無法避免阻擋的。加上馬路的拓寬，這些古屋剷平成為現代式的公寓出租，或闢為停車場。我所懷念的籤仔店、米店、糖果店一一不見了，再也無法尋其芳跡。

現代都市的景觀改變得如此快速，加上人們為了追求生活，每天忙碌於上學上班，早出晚歸的生活，再也沒有閒情意趣品味周遭的景物。做為一名藝術工作者，不能像一般人那樣，是有義務去尋找現存優雅的景致把它描繪出來，不僅僅是對建物忠實描繪其形象，而必須融入個人的情感緣份在內。例如，現代府城所剩無幾的日式木造建物，對我曾經住過的情感，如何完整移轉到畫面裡，而洋溢另一種新的感受。

這些畫面可以讓府城的市民共同重拾過往的回憶、懷念並擁為己有。我深信不只是我個人，更多的市民期待共同創造府城的優雅環境，與提昇高品質的社會，而榮耀回復過往一府二鹿三艋舺的崇高名望，再創府城的第二春，讓後代子孫以府城人為榮。

之一：蝸牛巷（古巷）

　　名文學家葉石濤入獄之前就居住在此巷裡。民國 46 年（1957 年）我也搬進此巷居住三年。假日我常在門口，對著長有青苔的紅瓦和剝落的白牆壁寫生，古意盎然極吸引我的注視。記得曾寫生描畫有五、六幅，都被同事索取。不知作品有否妥善的保存下來？想到此，我再也不將作品隨意贈送他人。

　　原來鋪在地面的舊石塊，因年代已久，形成崎嶇不平，礙於行走。最近文化局重新鋪上新的長方形石塊，並刻上葉石濤的名言。別有一番創意。同時舊屋再造成咖啡屋、禮品屋，吸引不少的觀光客；並舉辦尋找此巷有多少民宅前裝飾有蝸牛的數量和其不同構造的造型活動，引來眾多的民眾參與，非常熱潮。

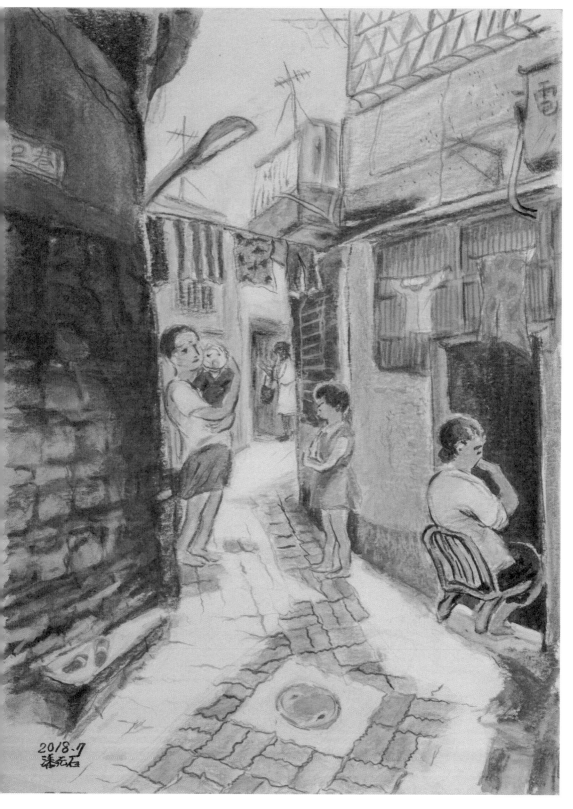

之一：蝸牛巷（古巷）

蝸牛巷（古巷）　水彩畫　24×33 公分　2018 年

之二：國立成大博物館

　　國立成大博物館位於東區成功大學的校區，其建築特色為西方歷史式樣過度到現代式樣，無繁雜特殊裝飾的建物，現做為成大的博物館使用。開始創立博物館的時候，我任奇美博物館館長之職，受聘為籌備顧問而開會有五、六次，個人也提供許多意見供校方參加。

　　由於校方極為重視博物館的形象，用心經營，加上地方人士熱情的捐獻文物，現為各大學設有博物館的代表，極受南部地區民眾的歡迎。常有專責的導遊，帶著大批的民眾前來參觀。尤其對於工學方面的文物如儀器、機械，更讓觀眾耳目一新，瞭解其實用性和重要性。

　　值得推介的是「精工藝物、匠心獨運」展區裡，展出「古代中國鎖具」，豐富多樣的外形，鎖體雕花入彩，色澤美如冠玉，呈現掛鎖之美，是獨具慧眼、巧思精心的傑作。

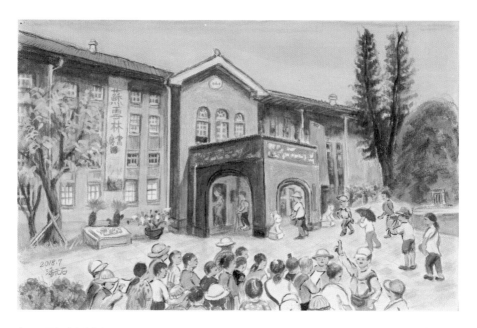

之二：國立成大博物館　　　　　　　　　　　「國立成大博物館」　水彩畫　32×47公分　2018年

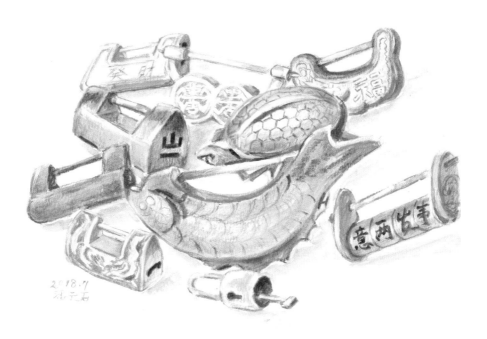

國立成大博物館展出「古代中國鎖具」　　　　　　　　　　　　水彩畫　2018年

之三：測候所

　　臺南測候所於中西區公園路 21 號，與太平境教會對立相望。是1896 年日治時代所建造的，因為外型極為特殊臺南市民暱稱為「胡椒管」。我第一次前往參觀是在國小二年級，由於鄰居有一位婦女在所裡幫傭，而帶我進去的。到了我任文獻委員，內部需要修繕而入內勘察時，才仔細了解建物構造的形式和內部測試氣象的各種儀器設備。因幼童曾在太平境幼稚園就讀，每天對著白色的圓柱型的高塔，望著像挖冰淇淋的半圓形測風器不停地在轉動，而留下深刻的印象。

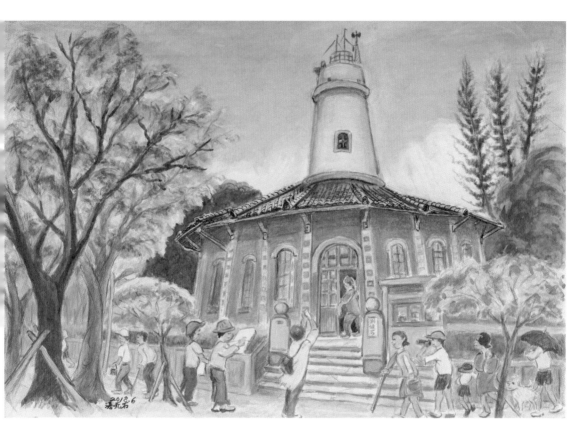

之三：測候所 　　　　　　　　　　　　　臺南測候所　水彩畫　38×56 公分　2018 年

之四：武德殿

　　臺南的武德殿建立於 1936 年，也是我出生的年代，在神社外苑，現為忠義國校校園內，日治時代以演武為其主體，設有柔道、劍道和弓道的專室。我對於劍道較有概念，民國 70 年（1981 年）間在武廟中庭也有劍道的練習課程。其主要動機是藉由劍道的練習，修身養性，作為文武雙全的人格教育。劍道有一定的嚴謹規則必須遵守，不可持竹棒亂打。

　　通常都在室內練習，為了讓大家更清楚，我把它移到室外練習。穿著全身黑色的武裝，雙手執棒，全神貫注在練習時的神色，表現得栩栩如生；加上大群的觀眾在旁加油，使得練劍道的人精神百倍。

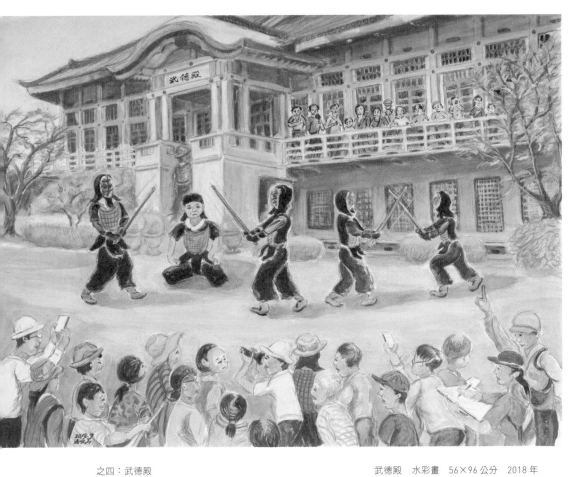

之四：武德殿　　　　　　　　　　　　　　　　　　　　　武德殿　水彩畫　56×96 公分　2018 年

之五：歷史街景（古屋）

位於臺南市中西區，俗稱「油尾巷裡」，與清水寺為鄰，民國 56 年（1967 年）間與家人居住在此巷裡，是一整排木造的民宅。因為保存原樣，被市府列為歷史街景。記得裡面有一家林小姐，其裁縫的技術很不錯，替小女兒縫製新衣。每一次經過，林小姐立刻到對面的「包子祿」店拿一塊剛出爐的小饅頭給女孩兒。因此常聽到女兒喊著要去找林阿姨吃饅頭。每逢假日，由導遊帶領一批民眾來參觀，住戶也會出面打招呼。由於每日必須經過這老屋，看到住戶提著水桶在門口澆花，便領會住宿如何愛慕其住居的優雅環境和美化的心境。

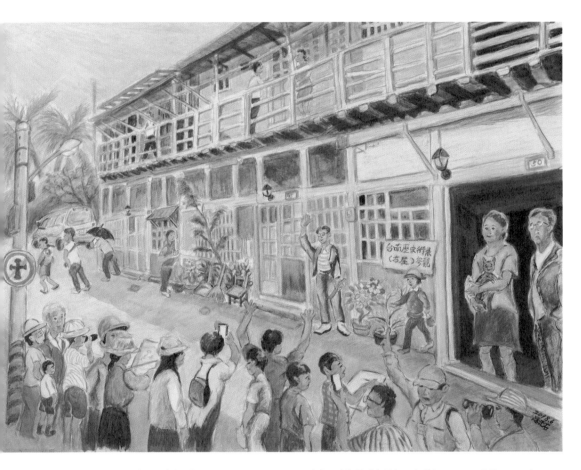

之五：歷史街景（古屋）　　　　　　　　　臺南歷史街景（古屋）　水彩畫　56×76 公分　2018 年

之六：臺南山林事務所（現為葉石濤文學紀念館）

　　走過孔廟後門，眼簾馬上映入紅磚砌成，一如畫中景象的建物。

　　這棟建物建於 1902 年間，做為培育管理林產的事務所。其建築體二層樓高，採用磚造，屋頂鋪黑瓦，基座洗石子，一樓是平拱窗，二樓是圓拱窗，為臺南市各機關廳舍建築所罕見。自從市府接管，文化局為古蹟活化重拾風華，辦理委外經營，給好友鄭道聰做為文史工作室，並附設餐廳時，常與奇美同仁前往用餐或和外地來的朋友相聚於此，才有機會窺見全貌和內部的擺設。現做為「葉石濤文學紀念館」，時有特展而引我前往參觀。我對整棟建物印象頗佳，尤其對牆身紅磚的古典色澤和其質感，原貌地描繪出來，也是這幅畫的核心。行人道的行人和腳踏車的騎士，僅是點綴性的配角而已。

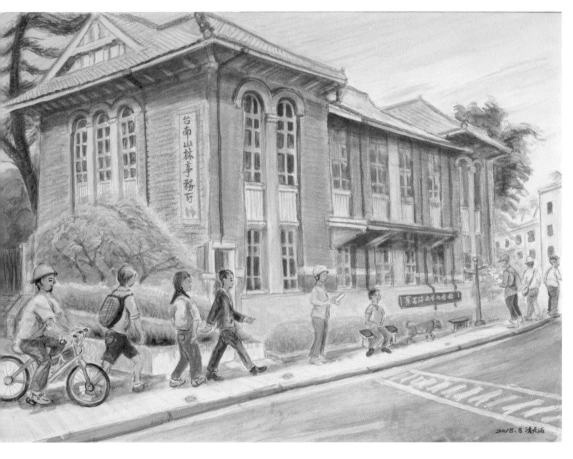

之六：臺南山林事務所（現為葉石濤文學紀念館）　　　　　　　　水彩畫　56×76 公分　2018 年

之七：臺南警察署（現為臺南市美術館一館）

臺南警察署署舍建於 1931 年。日本人在臺先後興建八棟警察署中，保存最良好的一棟，具有西洋歷史樣式的特徵元素，從造型上看它有厚重的外牆和內廊。賴清德市長就任後，將它做為臺南市美術館並積極籌備，在右側另建典藏庫，讓民眾前來觀賞，這是臺南市民盼望六十五年後的德政。

圖中一大群民眾，由導遊的引導，迫切想要入館參觀的神色，同樣也是我心中的盼望。為了迎接開幕的來臨（編按：已於 2019 年正式開館），特畫此畫，以表內心祝賀和歡喜之意。

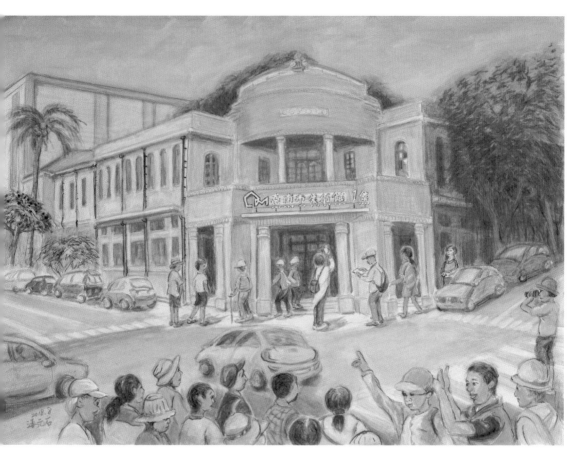

之七：臺南警察署（現為臺南市美術館一館）　　　　　　　　　　　水彩畫　56×76 公分　2018 年

之八：安平海頭社魏宅

　　位於安平安北路 120 巷內，是安平民宅最具有代表性的「單伸手」建築。因為安平地狹人稠，很難依照正常的三合院規劃住宅，所以只能建造單側護龍，形成所謂「單伸手」的形態。民國 70 年（1981 年）間，我在安平學前教育資料館服務時，時常帶好友來參觀此屋，並寫生留念。

　　畫中將一名身穿白色長衫、白色布鞋，緊身藍色的牛仔褲，背著皮包，雙手高舉手機往上專注拍照的女子神情，腳邊一隻橘黃色兩眼炯炯的家貓，增添畫面的趣味感。門口有一名婦女，手執圓扇，歡迎過路人進來坐唷！增加畫面的人情味和人文氣息。

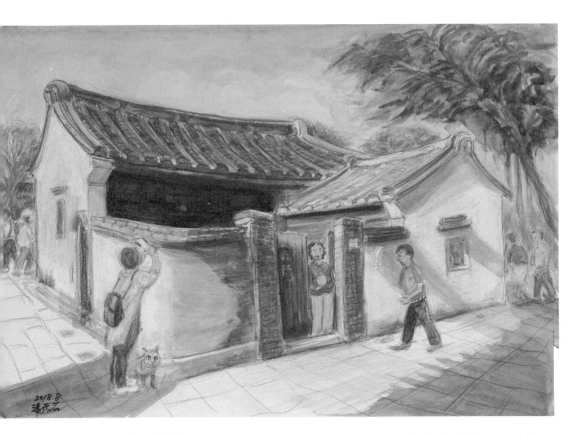

之八：安平海頭社魏宅 水彩畫　38×56 公分　2018 年

之九：臺南刑務所官舍

　　位於臺南市中西區和意路 16、20 號，靠近臺南稅捐處稽徵處，現列為市定古蹟。這所官舍為「和洋折衷式建築」，外牆採用木造的西式雨淋板，本體結構保存尚良好。我童年的玩伴王璧如父親任高等法院法官時，曾住在這官舍裡。後面有一大片庭園，種植小粒的蕃茄，極為甜蜜，因而常跟璧如採取洗淨食用。

　　我對這所官舍極為熟悉和豐富的感情。如何將這所木造官舍的雨淋板和大面積的開窗木條描畫得更逼真，是此畫的核心。

之九：臺南刑務所官舍　　　　　　　　　　　　　　　　　　　　　　　水彩畫　38×56 公分　2018 年

之十：二鯤鯓礮臺

　　清同治 13 年（1874 年）引發牡丹社事件，清廷派船政大臣沈葆楨來臺加強臺南海邊海防，請法籍工程師帛爾陀（M. Berthault）設計了一座外形方正、四角突出成稜堡，四周安裝阿姆斯脫郎（Armstrong）前膛大砲，成為臺灣第一座西式砲臺。

　　從東邊門額上題有「億載金城」字樣入口，穿過隧道式的紅磚砌成的門洞，上題有「萬流砥柱」的出口出來。四周環境靜僻，當遊客離開散後，頗有獨留古堡向藍海的蕭穆失落的感覺，而這種感受也是我最愛。如何將冷靜寂寞的感受表達出來，頗費苦心思考。

之十：二鯤鯓礮臺 水彩畫　2018 年

之十一：赤崁樓的石馬

　　此石馬原來豎立在臺南歷史館（現為中區區公所）前。歷史館於1945年二次大戰時被炸毀而石馬不動如山。就讀附小一年級時，每天早上七點在此集合，然後列隊到學校。我常早到騎在其背上自樂或寫功課，我孩童時將它視為玩伴之一，特地把它描繪珍藏起來。1965年以後，將戰時損壞前腳，經修護後的石馬移至赤崁樓，豎立於庭園裡，供遊客拍照留念。當我招待外國的朋友遊覽赤崁樓時，我一定帶領他們在此石馬身旁拍照。記得翁倩玉小姐我也和她拍照過，現存這類相片有十幀之多，每幀照片我都很珍惜地收藏在相簿裡，並記載日期。

　　女兒青林三歲時，石馬還豎立區公所前，我曾抱她坐過此石馬。她仍有印象。

之十一：赤崁樓的石馬　　　　　　　　　　　　　　　　　　水彩畫　2018 年

之十二：小時住家

　　我七歲幼稚園畢業剛要進入附小就讀一年級時，家裡又搬到忠義路二段 147 巷靠近萬福安廟的這棟半木造古宅。現在已無人居住，幸虧沒有被拆撤，雖已破舊，但仍保存孩童時的原貌。我家是在一樓，二樓是父親的好友、販賣文具的劉先生居住。劉先生偶然會送畫筆給我，對我是最佳的禮物。這裡的環境是三十年代府城的縮影，四周圍繞著廟宇、古宅林立，小販推著攤車，叫賣聲不絕於耳。提著鮮花香果的纏足老婦女，牽著大小走過門前的蹤影；或傍晚穿著短衫、短褲、手執紙扇，坐在木凳上；或吹著洞簫自樂的神態，仍然盤旋在腦裡，如今我很少再經過，唯恐孩童時的美好印象和夢想幻滅。

之十二：小時住家　　　　　　　　　　　　　　　　　　　水彩畫　2018 年

之十三：日式窗戶

這幅畫面是很普通的日式窗戶。它除了通氣還可以透光。在屋牆上開窗戶是必要的，而儘可能開大些。為了防小偷進入而裝上鐵窗，同時又裝了木板，以防外面的窺探干擾。

通常的窗戶是前排十片、後排九片，共十九片木板組合釘裝。

像這樣的窗戶原來是平淡無奇的，因為現在已經很難看到，所以把它描畫出來。木板因受日曬雨淋，很快就會腐爛，所以都塗上油漆，以白色為主，以顯明淨。

畫中一對情侶在微雨中，依依不捨將離別的神色，凸顯畫面可看性，而讓人惋惜與同情。

之十三：日式窗戶 水彩畫　2018 年

之十四：日治的木造民宅（黃秋月建築事務所）

　　成大建築系教授黃秋月，其岳父孫先生所遺留下來的建物，現做為建築事務所。黃教授本身是學建築，甚愛此建物，妥善保管和修復，定期修剪花木，保存狀況良好。位於永福國小正對面，偶而經過，若黃建築師在內，必定進入坐坐喝喝茶再走。黃教授常常會介紹此建物的特徵，和日式庭園的特色。尤其對石燈籠的維護和水池中的金魚特別用心。也是黃建築師工作之餘，休閒之處。我很真誠專注據實描繪。此建物的雨淋板和屋前的四棵細長棕櫚樹及羽狀複葉，使畫面產生遠近的距離感和質感。

　　畫中這位婦女是屋主黃教授，正攜帶公事包出門辦理公事的神色。

之十四：日治的木造民宅（黃秋月建築事務所）　　　　　　　　　　　水彩畫　2018 年

之十五：西門路一段 90 巷 34 號古屋

　　這棟古屋表面上觀看，是平凡無奇的半樓，底座是水泥，上層是木造的建物。水泥壁的底部嚴重污垢深黑色的穢泥，上半部的木造雨淋板是其特色。一般雨淋板是木板一片一片按序釘上，而這裡是一片一片之間隔開，期間打入木樁做為裝飾，和單純的木頭原色是其特色面罕見的。觀看古屋需停步仔細觀賞，才能發現其特色和引人之處。

　　這條巷子平日很少人穿過，也因為如此，顯得幽靜失落之感。這般寂寂無人的景象，是畫面的奧秘。

之十五：西門路一段 90 巷 34 號古屋 水彩畫　37×50 公分　2018 年

之十六：古屋雨淋板

古屋的雨淋板已年代久遠，加上未曾修繕已破損裂開；剝落掉的雨淋板，以保麗龍板代為補上，板面被侵蝕而露出木板，塗在板面上的瀝青漆也褪色，已還原木板本色。

右上邊窗上遮陽板的鐵皮被強風掀開。所幸窗前的木條仍保持良好。從所曬的白上衣、雨傘判斷，仍然有人住於其屋中。

整個畫面以橫排的雨淋板，和直線的木窗條成對比。兩處的色澤力求調和，使觀者產生柔和舒適之感。

添上過路的行人和屋前水銀燈，讓寂沉沉的氣氛活潑些、生氣些。

之十六：古屋雨淋板 　　　　　　　　　　　　　　　　水彩畫　2018 年

之十七：忠義路二段 147 巷口古屋

　　我剛上附小一年級時，家裡就搬到此巷中。巷口的古屋已部分拆除，剩下空地，雜草叢生。

　　從二層樓背後的窗戶，可窺見是新增建的，當然是有人居住其間。如果巷口的古屋沒有拆毀，是很難看到如此雜亂，任其毀損毫無人問津的破舊景色；尤其是已停用的特別設計的龐大抽風排氣筒的形影。可想見府城人是多麼克苦勤儉的生活過程。此畫面讓我浮現辛酸懷古的心象。

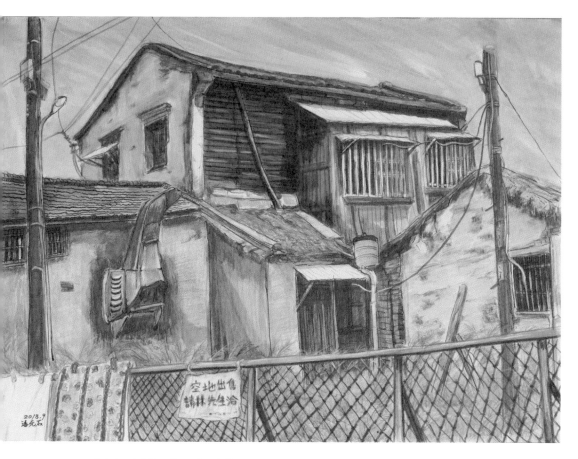

之十七：忠義路二段 147 巷口古屋　　　　　　　　　　　　　水彩畫　2018 年

之十八：永川古屋（大松）

位於俗稱「大銃街」巷內，店名「永川」的古屋，屋齡已有百年之久，現仍然保持原貌。利用厚重的福杉一片一片湊成。此屋早晨一樓門窗打開時，必將厚重木板依序一片一片卸下來。傍晚關閉時，同樣按序一片一片並排裝上，頗為費力費時。

屋板因年代已久，已不敵歲月摧殘，門板表面已裂開，木頭被侵蝕剝落出木紋，踏腳板的木頭嚴重磨損的跡象，加上灰塵的汙染，整棟木屋顯現深褐色古樸色澤。簡單平凡的畫面，讓我們品嚐出古屋的味道。

大門一直深鎖著，但從屋壁、新門貼的對聯、年畫，和屋前的水桶、金爐和兩隻可愛小狗，可想像出家人平常的活動概況。讓我對屋主產生起敬的謝意，感謝他能克服生活上的不便，珍惜彼此緣分，善盡其職維護之責，讓市民仍有機會親近這棟古屋。

之十八：永川古屋（大松） 　　　　　　　　　　　　水彩畫　40×53公分　2018 年

之十九：古牆

民國 56 年（1967 年）家裡住在俗稱「油尾巷」裡，是一條狹窄的巷子，兩邊盡是古屋。夏天傍晚，居民會搬涼椅坐在屋前納涼。行人走過，不管熟不熟，總會喊一句「來坐唷，吃飽沒！」

住家正對面就是這一道舊牆，裡面住著林姓夫婦和一個讀國小的女孩。

林太太每天早晨提著水桶很細心照料花木，並將屋前打掃得很乾淨，尤其石階一塵不染。偶而也會坐在石階上歇一會兒。

舊木門維護得宜，右上角仍完整留著紅磚堆疊砌成「亞」字狀牆窗。這道古牆保持古樸和歲月的原貌。

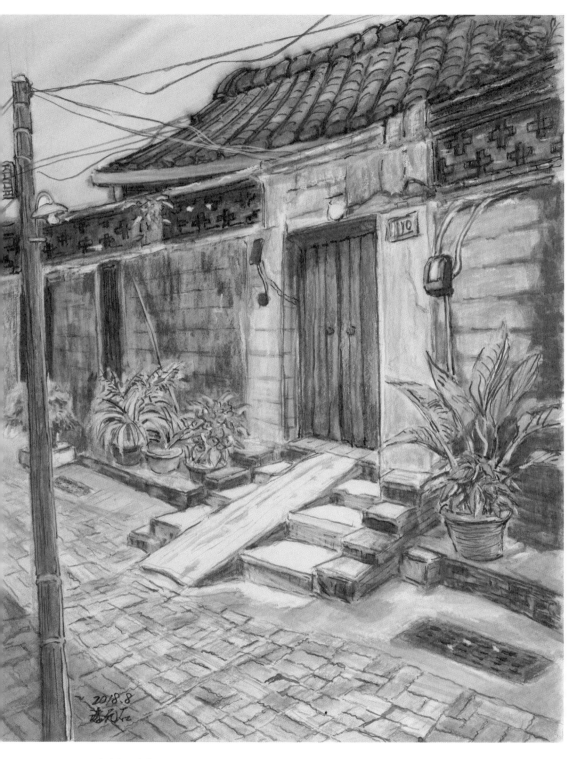

之十九：古牆 水彩畫 2018 年

之二十：失蹤古厝

　　這棟古厝曾經是安平延平街上，與何旺古厝同樣極為特殊的一棟古厝。帶有 1920 年代臺灣風行的歐洲建築藝術裝飾風格的特質。民國 84 年（1995 年）延平街為要拓寬，古厝不幸被拆除失蹤。

　　正當怪手拆除時，我聞風趕緊將它素描下來。正面中央為拱圓型的門戶，兩邊對開四方窗戶，山牆有草葉圍繞的裝飾，牆面則以米黃色的洗石子為建材，相當可貴。

　　這棟古厝二樓的圍欄已被拆除，僅留鐵條痕跡。整棟古厝，已殘破不堪，慘不忍睹，使人不忍佇足細看。

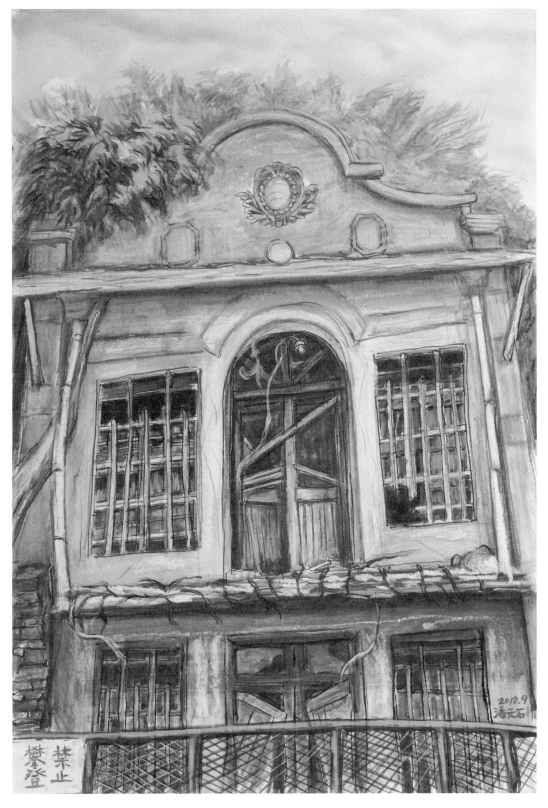

之二十：失蹤古厝　　　　　　　　　　　　　　　　　　水彩畫　2018 年

之二十一：慶安宮

　　慶安宮於 1924 年，在共善堂遺址重建成的，位於米街（現為新美街）172 號。米街為當時府城的重要街道，此為米街重要廟宇而薪火鼎盛。

　　慶安宮廟埕發展成府城著名的石舂臼小吃中心。廣受民眾歡迎的阿憨鹹粥，府城人都稱為「憨也粥」，則發跡於此。連戰先生每次回到臺南故鄉住於天下飯店，早餐都囑咐備供阿憨鹹粥食用。

　　慶安宮於民國 41 年（1952 年）重修一次，其後歷時經久，雖有重建之議，但今日已破損情況嚴重，廟脊的剪黏全掉落遺失，現場封閉已久，不得靠近。

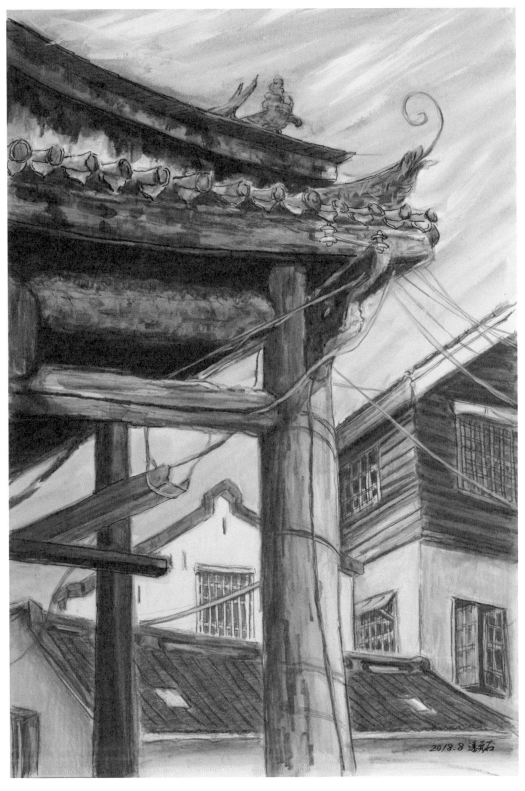

2018.8 潘元石

之二十一：慶安宮　　　　　　　　　　　　　　　　　　　　　　　水彩畫　2018 年

之二十二：日式古屋

　　我於民國 36 年（1947 年），曾居住日治時代所建造的木造建物，約有三年時間，對木造建物產生濃厚的情感與愛護。

　　木造建物因年代已久，使用年限到來，已有許多被拆除，在地重新建屋，這是無法避免阻擋的。

　　從左上角窗格透視微光，似乎仍有人在關照。

　　每每目睹木造建物如此殘破毀損的現況，內心總覺得惋惜、淒落之嘆。

之二十二：日式古屋

水彩畫　2018 年

之二十三：白色門面古屋

臺南市西門路一段 374 巷，這條古巷仍有古屋存在，是我常逛的古巷之一。

巷裡的古屋因為年代已久，呈現殘破不堪的不忍現況，沒有人居住的古屋，任其摧毀；有人居住的古屋，用最簡易省材料的方式隨意釘補，外觀很不搭調，紛亂雜陳。

從擺放在門口左方雜亂的大臉盆、水桶和木箱，以及右邊曬衣架，可以窺知仍有人住花屋內，真是不可想像。

我將盡力把它描繪，並存放著，以資日後的追憶。

之二十三：白色門面古屋　　　　　　　　　　　　　　　水彩畫　2018 年

之二十四：迎暉古屋

　　迎暉古屋位於忠義路一段 84 巷裡，與天壇（天公廟）為鄰。

　　古屋裡約有五、六家木造民房，平時因上課上班較為寂靜，但假日則旁邊庭園裡有孩子的嬉笑聲，或相互追逐的跑步聲，騎著木馬搖晃自樂，熱鬧高興。

　　由於木造大門已損壞，整日開放著。行人有時路過，總會探頭，看個究竟。

　　「迎暉」即是迎接光彩照耀之意，也是府城人的心聲與願望。

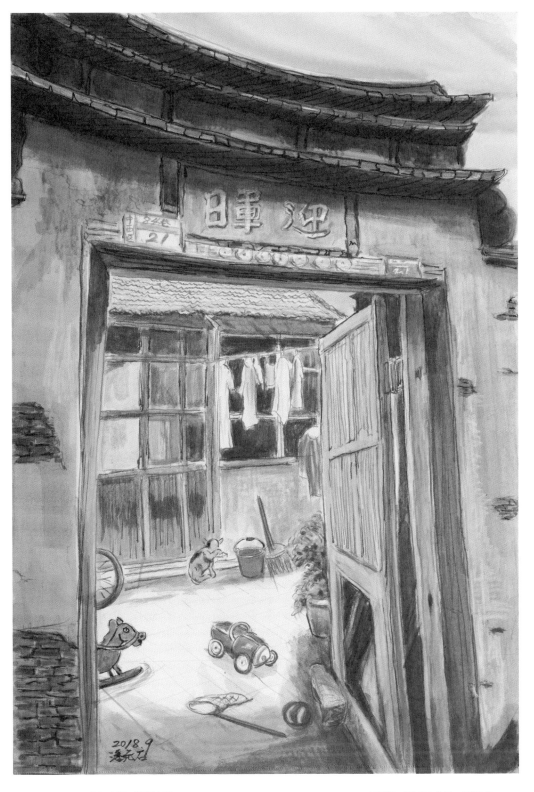

之二十四：迎暉古屋

水彩畫　38×56 公分　2018 年

之二十五：鶯料理大門

　　鶯料理創辦人矢野久吉，於 1912 年開辦。位於府城核心地帶，鄰近有臺南測候所、州廳、州會、合同廳舍、警察署、勸業銀行等重要官署和公共建築。為昭和年間，臺南相當知名的交際應酬場所。

　　鶯料理最知名是鰻魚飯和信玄便當。是當時府城人所最嚮往的。我就讀國小一年級時，父親帶著全家五名曾到鶯料理吃過鰻魚飯，其美味仍然在口中，也是我第一次進入園裡。已故好友黃天橫先生家裡有客人聚會，晚餐必指定要吃一料理鰻魚飯或信玄便當。每個月月底看到矢野菊屋夫人淡妝穿著白色和服，乘坐人力車來收帳的情況，其優雅高貴的氣質，令人迷戀不捨。畫中執掃帚正在整理庭園的是影射菊屋夫人。門口澆花的是矢野久吉本人。

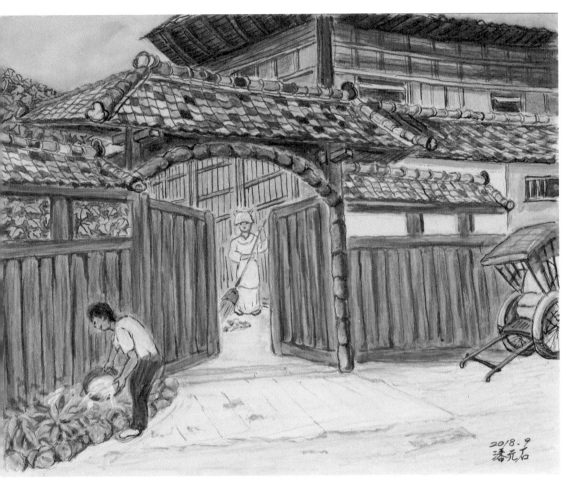

之二十五：鶯料理大門　　　　　　　　　　　　　　　　　　　　水彩畫　2018 年

之二十六：日式屋頂瓦片（鶯料理）

家裡的後花園擺設日式屋頂灰瓦做為點綴，是「鶯料理」重修而廢棄時，收集留做紀念的。

為何要收集這類瓦片？原因是我在讀國小一年級時，父母特地為慶祝就學，全家五人到「鶯料理」品嘗鰻魚飯，這是我第一次嘗到鰻魚飯的美味，也是我首次進入「鶯料理店」。

「鶯料理」是日式木造的建物，屋頂鋪蓋灰色瓦片，門前池塘裡架著小橋，看著金紅色金魚在水中靜息，迄今印象仍然深刻。

屋瓦有兩類：一、是屋脊半圓形的屋瓦，直徑有 23 公分、高 8 公分。二、是鋪蓋屋頂的波浪型灰瓦，長有 20 公分、寬有 26 公分。

從畫面上很清楚地看出鋪蓋瓦片的式樣，施工精細，瓦片成波浪起伏狀，井然有序，富有韻律感。

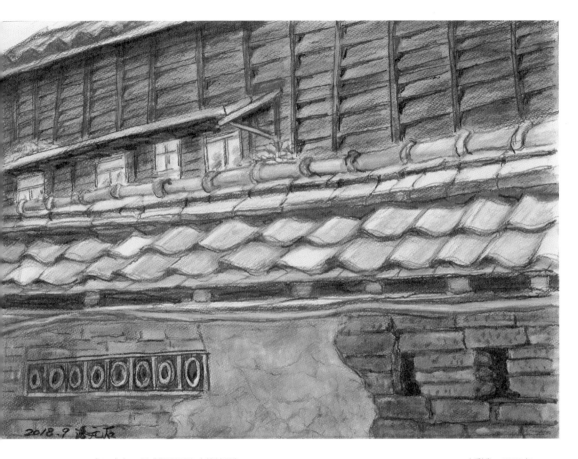

之二十六：日式屋頂瓦片（鶯料理）　　　　　　　　　　　　　　　　　水彩畫　2018 年

之二十七：半圓形窗門戶（孫從波古屋）

　　國小六年級時，班上有一名高個子的孫從波同學即居住在這家裡。孫同學擅長利用小刀在橫切的蕃薯表面刻一些小動物白兔、小狗、老鼠等等，利用紅色印泥蓋在筆記簿上。我非常喜歡。

　　課後，孫同學帶我到他的家裡，說還有許多動物可以再蓋印。經過七十多年後，我曾經路過似曾相識的孫家，但人去樓空。鄰居的門戶是原來的面貌，孫家的白色門戶何時換新裝，上半部的半圓形門窗印象特別深刻。

　　守護家門的飼狗，不愧為人類最忠實的寵物。

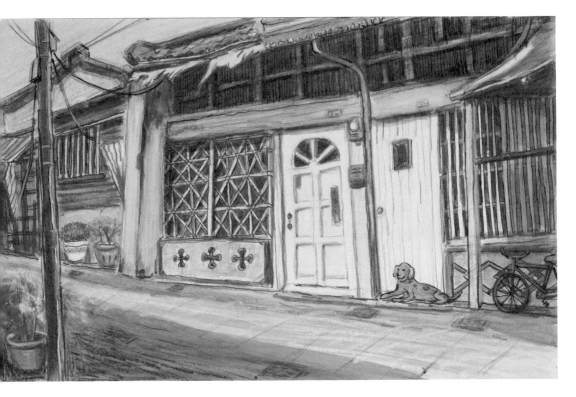

之二十七：半圓形窗門戶（孫從波古屋）　　　　　　　　　　　　　水彩畫　2018 年

之二十八：大天后宮龜碑

　　大天后宮廣場近幾年來，仿效赤崁樓的巨大龜碑，豎立了一對新雕的龜碑和龍碑，讓香客合影留念。

　　龍碑由於造型兇猛怒目，裂嘴露牙，孩童避而不敢親近；但龜碑則相反，橢圓形的頭部，一副憨厚忠實欲哭的可憐相，博得孩童的喜愛撫摸。看這名孩童雙手合掌膜拜的神色極為有趣。

之二十八：大天后宮龜碑 水彩畫 2018 年

之二十九：小西門（靖波門）

小西門建於 1745 年，而於 1968 年位於西門路一段與府前路口的小西門門樓面臨拆除，成功大學校長羅雲平爭取將小西門遷建光復校區內，讓這座逾兩百年的古蹟成為校園亮點，見證了府城百年歷史變遷，校方保存格外珍惜用心。

已故膠彩畫家謝薳棟對小西門情有獨鍾，曾描繪過有五、六幅精彩作品。因財力有限，身邊竟無所藏，深感憾事。我於民國 38 年（1949 年）間就讀初職時，每星期和同學們總有兩三次到小西門對面喝特製的青草茶，既清涼又解渴，幫助消化。

今日青草茶攤販前顧客仍在，但小西門已不復尋。

這名赤足手執搖鈴的冰販，年紀跟我相仿彿。背木箱就是賣枝仔冰，提冰桶就是賣芋仔冰，有一度很想跟他做朋友，僅是想想而已。

之二十九：小西門（靖波門）　　　　　　　　　　　　　　　　　　　　水彩畫　2018 年

之三十：正興街古厝

臺南市中西區正興街和國華街交接口這一帶仍有不少古厝存在，也是我年少時常常走到的地方。

因為我和弟弟共同飼養一盒十幾隻蠶仔，左邊紅磚圍牆這一家庭園裡種有一棵老桑樹，和弟弟時常去買桑葉，有時候也會贈送幾串桑果給我們吃。

每當桑葉買回來，弟弟總會拿一塊乾淨的布塊，沾清水逐葉前後拭擦乾淨再飼食，極細心照顧。這已是七十多年前的往事，每當看到桑葉，情不自禁地湧現一股傷痛之情，因弟弟正當二十歲，年輕力壯時不幸已離開我們，到另一仙界了。

遠方是我們兄弟兩人牽手正欲回家的背影。

之三十：正興街古厝　　　　　　　　　　　　　　　　　　　　　水彩畫　2018 年

附
錄

● 潘元石年表 ●

1936 年 1 歲
- 生於臺南縣安定鄉保西村，為三子。

1937 年 2 歲
- 全家遷居臺南市。幼弟出生。

1941 年 6 歲
- 入臺南市基督教會太平境幼稚園就讀。

1942 年 7 歲
- 入臺南師範附屬小學就讀。

1944 年 9 歲
- 附小二年級下學期，因空襲疏散於臺南縣善化而休學。

1946 年 11 歲
- 全家遷回臺南市。入進學國小就讀。

1948 年 13 歲
- 進學國小畢業，入臺南南英商業職業學校初中部就讀。

1953 年 18 歲
- 考入臺南師範學校藝術科。

1954 年 19 歲
- 作品〈百合花〉參加第四屆全省高中大學專科組，獲入選。

1955 年 20 歲

- 作品〈靜物〉參加第五屆全省高中大學專科組,獲特選第一名。
 (因而受到朱匯森校長推薦至省立臺南盲聾學校服務。)

1956 年 21 歲

- 南師畢業,服務於臺南盲聾學校之後,勤讀日文,對特殊兒童的
 教材教法鑽研探討;並示範教學,不斷研磨繪畫技能。

1964 年 29 歲

- 參加救國團臺南市青年育樂中心舉辦第二屆青年美展,獲西畫組
 第一名。
- 作品〈漁船〉參加「第十二屆南美展」入選。
- 日本櫻花牌獎主辦臺灣學生繪畫比賽,獲「指導者獎」。

1965 年 30 歲

- 獲臺灣省教育廳長潘振球頒贈「指導有方」紀念狀。

1966 年 31 歲

- 獲教育廳頒發「特殊優良教師貢獻獎」,於臺中教師會館接受表揚。

1967 年 32 歲

- 獲日本二科會頒贈「指導者獎」。
- 獲日本第廿六回學生美術展覽版畫部「指導者獎」。
- 獲聯合報第一屆全國兒童圖畫比賽「指導者獎」。
- 聾生參加韓國社會工作學院主辦第二屆亞非洲障礙兒童藝術展,
 共二十三名學生得獎。
- 擔任利百代第三屆全國兒童畫展審查委員。

1968 年 33 歲

- 聾啞學生參加「德國之聲」電臺主辦東亞及澳紐地區兒童繪畫比
 賽,九人獲獎(潘振球廳長代頒獎)。
- 美國牛油脂生產者協會與「國語日報」合辦全國中小學生繪畫比
 賽,獲「指導者獎」。

- 委內瑞拉主辦第一屆國際兒童畫展，啟聰學校十四名獲獎。
- 日本 UNESCO JUNIOR ART CENTER 主辦第一回世界兒童畫展，啟聰學生二人獲獎。
- 啟聰學生黃輝凱獲義大利國際兒童畫展第四名。

1969 年 34 歲
- 指導盲聾學生參加國內外繪畫比賽，共計五十四人得獎。
- 指導太平境幼稚園生高如妃獲尼赫魯金牌獎。

1970 年 35 歲
- 榮膺全國十大傑出青年。
- 菲華藝術聯合會頒給第一屆顧問證書。
- 國立歷史博物館舉辦第一屆全國兒童美術展覽會，擔任評審委員。
- 擔任世界博覽會兒童畫展我國作品遴選評審委員。
- 指導聾生參加委內瑞拉國際兒童畫展，獲頒榮譽證書。
- 指導聾生參加國外兒童畫展，共計十人得獎。

1971 年 36 歲
- 臺南救國團頒贈「優秀青年獎」。
- 日本第六回教育版畫比賽，盲啞學校獲推薦獎四人。

1972 年 37 歲
- 作品參加國立歷史博物館主辦第三屆全國版畫展。
- 擔任中華民國第四屆世界兒童畫展評審委員。
- 9 月，與鳳山白秀華小姐結婚。

1973 年 38 歲
- 版畫作品〈自畫像〉參加現代版畫展，於高雄展覽。
- 擔任中華民國第五屆世界兒童版畫評審委員。
- 中華民國兒童美術學會聘為《美術教育》雙月刊編輯委員。
- 啟聰學生參加國立歷史博物館舉辦兒童美術展，獲得特選、佳作及團體優勝獎。

- 啟聰學生參加韓國主辦第十六屆世界兒童美展，得銅牌獎及佳作。

1974 年 39 歲

- 擔任中華民國第六屆世界兒童畫展評審委員。
- 教育廳長許智偉贈送皮夾，以謝平日指導聾生有方。

1975 年 40 歲

- 著作《怎樣指導兒童畫》出版。
- 擔任中華民國舉辦第七屆世界畫展評審委員。
- 擔任臺南社教館主辦「南部八縣市第六屆兒童共同創作畫」評選委員。
- 啟聰學校參加阿根廷主辦第二回國際兒童美術工藝雙年展，三人獲獎。教育部次長朱匯森特蒞校參觀，並當面嘉許。

1976 年 41 歲

- 著作《跟小朋友談繪畫和版畫》出版。
- 獲中國文藝協會頒贈「文藝獎章」。
- 獲中華民國畫學會頒贈「繪畫教育金爵獎」。
- 擔任利百代美育月刊舉辦全省學生寫生比賽評審委員。
- 法國郭安博物館館長班文干（Pimpaneau）先生索取雄獅雜誌連載之拙著〈中國版畫史〉十二篇文章。
- 美國華李大學朱一雄教授率領學生來校觀摩美術教育。
- 啟聰學生參加第四屆全國青少年兒童版畫展，獲高中組第一名及國中組第二、三名。

1977 年 42 歲

- 擔任中華民國第八屆兒童版畫評審委員。
- 臺南師範專科學校畢業。
- 香港兒童美術教育學會主辦國際兒童美展暨弱能兒童觀摩展，擔任評審委員及專題演講。

1978 年 43 歲

- 著作《聽覺障礙兒童美術教育》出版。
- 臺南青商會頒贈「榮譽會員狀」。
- 信誼基金會第一屆全國學前繪畫比賽，擔任評審委員。
- 擔任中華民國第九屆世界兒童畫展評審委員。
- 中國文藝協會頒贈第十九屆「兒童美術教育獎」。
- 全國教育學術團體聯合年會，由教育部長朱匯森頒贈「學術著作獎」。
- 啟聰學生參加日本第八屆世界兒童獲展，得銀牌二面。

1979 年 44 歲

- 擔任中華民國第十屆世界兒童畫展評審委員。
- 擔任洪建全兒童文學創作獎圖畫故事組評審委員。
- 國際青商會臺南市分會頒贈「榮譽會員狀」。
- 榮獲全國教育學術團體聯合會優良事蹟獎、教育部杏壇芬芳獎。美國天主教《馬利諾會刊》10 月份四頁彩色篇幅報導潘元石在智能兒童美術教育上的付出與成就。
- 列入教育廳編印《杏壇芬芳錄》。
- 擔任 68 年度全省學生美展評審委員。
- 入選臺灣區 68 年度愛護身心障礙國民有功人員，受教育廳長施金池褒揚。
- 國內三家電視臺連播節目「路」，介紹我從事殘障兒童的實際教育成果。
- 擔任第卅四屆全省美展版畫部評審委員並參展。
- 入選 68 年度推行社會教育有功人員，受教育廳長褒揚。
- 啟聰學生參加日本第十屆世界兒童畫展，一人得館長獎，三人得特選獎。

1980 年 45 歲

- 自臺南啟聰學校（原臺南盲聾學校）退休（服務滿廿五年）。
- 應聘為信誼基金會學前教育資料館臺南館館長，籌備臺南分館。
- 擔任中華民國第十一屆世界兒童畫展評審委員。
- 擔任洪建全基金會第六屆兒童文學獎評審委員。
- 香港《讀者文摘》刊載〈美術教師潘元石教導有缺陷的兒童找尋創作新境界——敲開心扉的老師〉。
- 接受臺南市長蘇南成頒贈市鑰和獎狀。

1981 年 46 歲

- 擔任 70 年度全省學生美展評審委員。
- 擔任香港第四屆國際兒童美展暨弱能兒童作品觀摩展評審委員會。
- 擔任中華民國第十二屆世界兒童畫展評審委員。
- 為中華百科全書撰寫「版畫」名詞解説。

1982 年 47 歲

- 作品〈少女〉參加中華民國千人美展（臺南市府主辦）。
- 榮獲教育部頒發社會教育有功獎章。
- 信誼基金會任期三年已滿，離職。
- 負責籌畫之「安平文物陳列廳」正式開放給民眾參觀。
- 中國信託公司舉辦 71 年全國兒童寫生比賽，獲「指導者獎」。
- 應聘為臺南市文獻委員。
- 省政府社會處編印《十步芳草光輝錄》第一輯，被列入二十五名之一。
- 事蹟被列入《中華民國現代名人錄》。
- 畫歷被刊入《美術名鑑》。

1983 年 48 歲

- 作品〈靜物〉刊登於日本《版畫藝術》第 43 號。

- 作品〈靜物〉參加中華民國國際版畫展，於臺北市立美術館展出。
- 受臺南市長林文雄聘為臺南市文化基金會執行長。
- 籌劃臺南市兒童節國小兒童大壁畫，獲市長表揚。
- 應聘為臺南市「全臺首學」孔廟整修委員。
- 為籌劃「中華民國國際版畫展」，與文建會黃才郎前往日本，並向關川享商借「中國傳統舊版畫作品」。
- 列入英國劍橋傳記中心《世界名人錄》。

1984 年 49 歲
- 作品〈古屋〉參展臺南市文化中心落成舉辦之「國內西畫名家聯展」。
- 擔任 73 年度全省學生美展評審委員。
- 獲臺北漢聲雜誌社頒贈朱銘木雕作品「金色童心獎」乙座。

1985 年 50 歲
- 作品〈花〉參加漢城國際版畫交流展。
- 作品〈寧南門〉參加中華民國第二屆國際版畫雙年展，於臺北市立美術館展出。
- 作品〈蛇〉參加北美館舉辦之「當代版畫邀請展」。
- 撰文〈年畫〉發表於香港《讀者文摘》。
- 擔任第八屆全國版畫展評審委員並參展。
- 擔任第四十屆全省美展版畫部評審委員會並參展。
- 擔任文建會主辦「現代年畫」評審委員。
- 臺南市立文化基金會執行長（至 1990 年）。

1986 年 51 歲
- 作品〈持國天王〉參加中華民國版畫協會主辦「中、韓、日版畫名家展」。
- 作品〈林本源園邸〉參加臺北市立美術館舉辦「印象·臺北」展覽。
- 撰文〈民俗年畫藝術〉發表於韓國出版《季刊美術》第 39 期。

- 擔任省教育廳「中華兒童叢書獎」評審委員。
- 擔任第四十一屆全省美術展覽會評審委員並參展。

1987 年 52 歲
- 作品〈鄭氏宗祠〉參加第九屆中華民國全國版畫展。
- 作品〈群蝦〉參加國立歷史博物館主辦「中華民國木刻版畫展」。
- 作品〈持國天王〉參加中華民國第三屆國際版畫雙年展，並協助文建會籌畫「蘇州傳統版畫臺灣收藏展」。
- 作品〈彩繪金門──懷古鑑今畫浯洲〉在臺北文建藝廊展出。
- 著作《年畫特輯》，文建會出版。
- 受奇美集團許文龍董事長聘為奇美基金會執行長，籌畫「奇美藝術資料館」。
- 巡迴臺南、花蓮、宜蘭、苗栗、桃園、臺北、基隆、豐原、南投等文化中心及文化大學，演講〈中華民國傳統版畫藝術〉。
- 獲教育廳長林清江頒贈對視障兒童混合教育有功人員獎牌。
- 擔任第四十二屆全省美術展覽版畫部評審委員並參展。
- 擔任文建會舉辦第三屆「版印年畫」評審委員並參展。
- 列入行政院新聞局英文版《中華民國事時人錄》專輯。

1988 年 53 歲
- 作品〈木屋〉參加哥斯大黎加國立美術博物館舉辦「中華民國當代美術展」。
- 作品〈群蝦〉參加省美館開館展覽第一項「中華民國美術發展展覽」。
- 作品〈蜻蜓飛滿天〉參加第四十二屆全省美展，於高雄國父紀念館展出。
- 擔任第一屆信誼幼兒文學獎評審委員。
- 在臺南文化中心舉辦「府城敘舊美展」。
- 巡迴臺中、屏東、高雄、澎湖等文化中心演講〈中華民國傳統版

畫藝術〉。

- 擔任第十四屆全國兒童繪畫比賽評審委員。
- 擔任中華民國第四屆「版印年畫」評審委員。
- 榮獲臺南師院（原臺南師範學校）第二屆傑出校友。

1989 年 54 歲

- 作品三件參加夏威夷美術館主辦「中國當代版畫展」。
- 作品〈海馬〉參加中華民國第四屆國際版畫雙年展。
- 承辦中華民國第十屆全國版畫展，出版專輯並以作品〈憩〉參展。
- 著書《幼兒畫教學藝術》出版。
- 當選第二屆臺南師範學院傑出校友（服務類）。
- 擔任南瀛獎版畫部評審委員。
- 擔任省美館美術基金會第一屆董事。
- 擔任高美館第七屆美展版畫部評審委員。
- 擔任省美館舉辦中華民國第五屆「版印年畫」評審委員。
- 在東京拜會仰慕已久的西川滿先生，請教藏書票問題。
- 財團法人臺南市奇美文化基金會執行長、奇美博物館館長（至 2005 年）。

1990 年 55 歲

- 藏書票〈海馬〉〈獨角仙〉兩款參加香港藏書協會主辦「亞洲藏書票作品邀請展」。
- 獲中華民國版畫協會頒贈「特殊貢獻金璽獎」。
- 辦理「大陸百人名版畫家聯展」，出版畫集。
- 擔任中華民國第六屆「版印年畫」評審委員。
- 擔任臺南師院第三屆傑出校友遴選委員。
- 舉辦第一屆全國藏書票聯展。

1991 年 56 歲

- 作品八件參加第十一屆全國版畫展，於花蓮市文化中心展出。

- 藏書票作品七款參加香港大學馮平山博物館與香港藏書票協會合辦之「國際藏書票展」。
- 《版畫欣賞概要》（國美館出版）及《民俗版畫大觀》（文建會出版）二書出版。
- 擔任「南美會」第四任會長。
- 擔任中華民國第七屆「版畫年畫」評審委員。
- 擔任南瀛美展評審委員。
- 當選 80 年度臺南市藝術有功人員特殊貢獻獎。
- 擔任中華民國文化資產維護學會「民俗及有關文物」委員。

1992 年 57 歲

- 參加中國第四屆藏書票展覽會，獲「優秀獎」。
- 奇美藝術資料館正式揭館。
- 擔任「臺灣地區前輩美術家作品特展」論文撰寫委員。
- 擔任中華民國第八屆「版印年畫」評審委員。
- 擔任臺灣省第四十七屆全省美展評審委員。
- 籌辦第四十屆「南美展」擴大展覽暨頒發郭柏川銅雕紀念碑。
- 向政府極力爭取「國立臺灣文學館」設立臺南市。

1993 年 58 歲

- 作品〈十二生肖〉參加第四十七屆全省美展，並撰寫版畫部評審感言。
- 作品〈騎士〉參加 '93 港都情懷西畫聯展。
- 作品〈騎士〉參加臺北縣文化中心舉辦「臺北新疆版畫大展」。
- 藏書票三款參加捷克舉辦國際藏書票展。
- 參加深圳中國藏書票邀請展，獲「佳作獎」。
- 著書《民俗版畫》出版。
- 高雄市立美術館籌備處聘為版畫組典藏委員。
- 赴韓國考察美術館設施。

- 臺灣省美術基金會聘為第二屆董事。
- 臺灣省立美術館第三屆展出審查委員。
- 擔任「現代文學資料館」籌畫委員。
- 團法人臺灣省社教文化基金會聘為第一屆董事（董事長施金池）。
- 擔任第四十八屆全省美展版畫部評審委員。
- 擔任第七屆信誼兒童文學獎評審委員。
- 續任「南美會」理事長。
- 擔任國家文藝基金會「第十九屆國家文藝獎」美術類評審委員。
- 擔任臺灣區 82 學年度學生美展兒童畫類評審委員。
- 受邀參加民主進步黨 '93 文化會議。

1994 年 59 歲
- 作品〈狼狗〉參加米蘭國際藏書票展。
- 作品〈騎士〉參加香港武陵莊美術學會主辦「'94 中、日、港版畫聯展」。
- 作品〈騎士〉參加第四十八屆全省美展，並撰寫版畫部評審感言。
- 作品〈木屋〉參加高雄市立美術館舉辦「時代的形象」展。
- 論文〈藝術教育與心智障礙兒童〉收於中國嶺南美術出版社《美育與美術教育文集》。
- 擔任 83 年南瀛獎評審委員。
- 擔任高雄市第十三屆文藝獎評審委員。
- 擔任中華民國第十屆「版印年畫」評審委員。
- 擔任臺灣區 83 學年度學生美術展覽評審委員。
- 臺北國際藏書票大展現場技法示範，並書面報告〈藏書票概況〉。
- 赴日本考察美術館設施，並訪西川滿。
- 第五屆中國藏書票展覽會頒贈「特殊榮譽獎」。

1995 年 60 歲
- 藏書票作品〈書中自有顏如玉〉參加第四十九屆臺灣省美展。

- 參加新加坡「世界華文報 '95」舉辦「中國藏書票原作展」。
- 藏書票八款參加中華民國十四屆「全國版畫展暨日本版畫協會作品邀請展」。
- 作品〈傳統與創新〉參加全省美展 50 週年回顧展。
- 作品入選波蘭 '95 國際藏書票展。
- 作品入選拉脫維 '95 國際藏書票展。
- 作品入選南斯拉夫 '95 國際藏書票展。
- 參加中國深圳龍岡區總工會和中國藏書票藝術委員會合辦「龍票」專題展,獲「銅牌獎」。
- 收藏品中國年畫三十一張參加省立美術館舉辦「慶祝版印年畫徵選滿十週年特選」,並撰寫十週年感言。
- 國際藝術教育學會舉辦「亞洲地區學術研討會」,發表論文〈文化藝術與企業贊助〉。
- 擔任高雄市第十二屆美術展覽會版畫類評審委員。
- 擔任中華民國第十一屆「版印年畫」評審委員。

1996 年 61 歲
- 參加中國第六屆全國藏書票展於上海美術館獲「銀牌獎」。
- 參加巴黎駐法國臺北代表處舉辦「臺灣傳統版畫展」開幕典禮,現場技法示範及展品解說。
- 參加「'96(蕪湖)中外藏書票邀請展」。
- 參加「現代文化名人藏書票展」於上海曲陽圖書館,獲「銀牌獎」。
- 作品〈觀音加持〉版畫參加中華民國第十五屆全國版畫展。
- 入選義大利國際藏書票展。
- 入選法國藏書票協會為紀念詩人 Paul Verlaine 舉辦國際藏書票展競賽。
- 藏書票五款參加新加坡南洋書畫學會舉辦「國際藏書票展」。
- 編著《中國藏書票精選集》出版。

- 獲臺南市府表揚「臺南市第一屆資深藝術家」。
- 擔任臺灣美術館第三屆諮詢委員。
- 擔任嘉義市立文化中心第二屆「桃城美展」評審委員。
- 擔任中華民國第十二屆「版印年畫」評審委員。
- 擔任中華民國版畫學會顧問。
- 擔任故宮博物院藏品徵集評審委員。
- 擔任第五十一屆全省美展版畫部評審委員。
- 擔任第十三屆高雄市立美術展覽會版畫部評審委員。

1997 年 62 歲

- 著作《中國傳統版畫集》上下冊，由日本平河社出版。
- 作品〈觀音加持〉參加第五十一屆全省美展。
- 作品〈佐伯藏書〉收錄於上海圖書館發行《藏書票作品選集》。
- 作品〈菡萏鴛影〉入選 ILETWA「LIETUVOS MOKYKLAI — 600」藏書票展。
- 入選波蘭第七屆小型藏書票展。
- 入選義大利第三屆藏書票展。
- 入選立陶宛慶祝「立陶宛第一本印刷書出版 450 週年」舉行國際藏書票展。
- 受邀參展「藏書票香港邀請展 '97」。
- 赴日本民藝館參加「日‧中‧臺國際民俗版畫座談會」。
- 參加「亞太地區博物館館長會議」。
- 受邀參加「第二屆全國文化會議」。
- 赴巴拿馬做「版印年畫」現場示範與解說。
- 母校臺南師範學校附屬小學頒賜第一屆傑出校友。
- 擔任第五十二屆全省美展版畫部評審委員。
- 接受臺灣美術館「民俗版畫研究」委託專案。
- 擔任國父紀念館展覽審查委員。

1998 年 63 歲

- 《潘元石木版藏書票集》第一冊、第二冊，由日本吾八書房出版。
- 應邀赴深圳參加中國第七屆全國藏書票大會並參展。
- 入選立陶宛藏書票展「TIM — 50」。
- 入選立陶宛藏書票展「G，BAGDONAVICUS 1901 — 1986 SIAULIAI」。
- 入選 RUSSIA 國際藏書票展「WORLD EXLIBRIS 1996 — 1998」。
- 擔任高雄市立美術館第十六屆高雄展版畫類評審委員。
- 擔任臺中市立文化中心第四屆「大墩美展」版畫部評審委員。
- 擔任嘉義市立文化中心第四屆「桃城美展」評審委員。
- 擔任臺美館第十四屆「版印年畫」評審委員。
- 擔任中華民國第十六屆全國版畫評審委員並參展。
- 擔任省政府文化處「美術及傳統技藝」諮詢委員。
- 擔任國立藝術學院碩士學位考試委員。
- 擔任國立成功大學「'98 校園雕塑大展」諮詢委員。
- 擔任臺南市政府顧問。

1999 年 64 歲

- 作品〈迎虎納福〉入選義大利 GraficaedEXibris 藏書票展。
- 作品〈迎虎納福〉參加波蘭第八屆國際藏書票展獲「推薦獎」。
- 作品四件參加國父紀念館主辦「清韻雅藝——審查委員聯展」。
- 作品〈虛己以讀〉參加香港藏書票協會會員聯展。
- 作品〈祥獅鎮邪〉入選義大利 AIE 藏書票展。
- 作品〈古貨幣〉入選托拉維亞（LIZTUVA）藏書票展。
- 入選波蘭 GLIWICE'99 國際藏書票展。
- 作品〈主人翁〉入選義大利 MELO 國際藏書票展。
- 籌辦亞洲藏書票展。
- 擔任高雄市立博物館典藏委員。
- 擔任高雄市立美術館典藏委員。

- 擔任國美館典藏委員。
- 擔任第十五屆「版印年畫」評審委員。
- 擔任財政部高雄國稅局鑑定古物及藝術品顧問。

2000 年 65 歲

- 當選臺灣藏書票協會創始會長。
- 作品〈光明正義〉參加 2000 年日本橫濱國際版畫邀請展。
- 入選波蘭 HOPIN 國際藏書票展。
- 作品〈千禧童子戲遊龍〉入選美國 BOSTON2000 年國際藏書票展。
- 作品〈光明正義〉參加第十五屆亞洲國際美展。
- 作品〈千禧童子戲遊龍〉入選「中國百年版畫展覽」。
- 參加中國第八屆全國藏書票作品展，獲「銅牌獎」。
- 擔任「南師藝聯會」第三任理事長。
- 受邀參加司法院舉辦「藝文與司法」座談會。
- 擔任 89 學年度全國學生美術比賽評審委員。
- 擔任中華民國第十六屆「版印年畫」評審委員。
- 擔任臺中縣第一屆視覺藝術諮詢委員。
- 母親謝氏續逝世，享年九十八歲。

2001 年 66 歲

- 作品〈向 ROSSINI 致敬〉入選義大利 2001 年 GiaficaedExLibris 藏書票展。
- 作品〈向魯迅致敬〉收於《中國文化人藏書票集》。
- 作品〈王者之風〉參加中華民國第十八屆全國版畫展。
- 作品兩幅參加香港中央圖書館開幕紀念「國際藏書票展覽」。
- 赴日本參加東京富士美術館舉辦「500 年女性美特展」開幕剪綵。
- 參加國立故宮博物院舉辦「公私立博物館資源整合座談會」，任引言人〈從博物館的行銷策略談起〉。
- 擔任國立故宮博物院文物藝術發展基金會委員。

- 參加監察院調查處「古物保存及藝術店藏維護情形」專案諮詢會議。
- 擔任臺南師範學院校長遴選委員。
- 赴越南考察雕版印刷實況。

2002 年 67 歲

- 作品〈迎蛇納福〉參加中國第九屆中國藏書票藝術展，獲「銅牌獎」。
- 作品〈雄雞報曉〉入選羅馬尼亞國際藏書票展。
- 作品〈迎蛇納福〉入選波蘭國際藏書票展。
- 入選義大利 2002 藏書票展。
- 作品參加墨西哥藏書票展。
- 作品〈花瓶〉入選波蘭第二屆 BienwaiExhbition 小版展。
- 參加日本第十回全國藏書票大會。
- 參加「2002 府城藏書票作家聯展」。
- 擔任「國立故宮博物院新館評估小組」委員。
- 林默娘石雕豎立完成。
- 擔任臺北市立美術館「第十一任審議委員會」委員。
- 擔任臺南市政府「公共藝術審議委員會」委員。
- 榮獲國立臺南大學特殊貢獻獎。

2003 年 68 歲

- 著作《潘元石木版藏書票集》第二冊，由日本吾八書房出版。
- 作品〈花瓶〉刊登於《中國藏書票藝術》第 26 期。
- 作品〈迎蛇納福〉收錄於《中國 2002 收藏年鑑》。
- 作品〈光明正義〉收錄於匈牙利出版《近代藏書票百科全書》。
- 作品〈光明正義〉入選義大利國際藏書票展覽。
- 作品入選土耳其第一屆國際藏書票展覽。
- 作品〈千禧童子戲遊龍〉參加北美館「歌頌生命百人展」。

- 獲中國第十屆藏書票藝術展頒贈「榮譽獎」。
- 入選羅馬尼亞舉辦「歐洲城市」藏書票展。
- 入選義大利 BodioLomnago（VA）第一屆國際藏書票大賽。
- 作品〈愛鳥〉入選波蘭第五屆 Gliwice 國際藏書票大賽。
- 作品〈愛護動物〉入選保加利亞 Bulgaria 藏書票展。
- 擔任國立故宮博物院「分院典藏及展覽規畫小組」及「亞洲文物展」諮詢委員會。
- 赴東海大學講述〈藏書票概述和技法示範〉。
- 專訪〈無聲世界的藝術天空〉刊載於國立臺灣藝術教育館出版《美育》第 131 期。
- 擔任長榮大學「學術研究及創作獎補助」審查委員。

2004 年 69 歲
- 籌辦「臺日藏書票交流展」於臺南市立文化中心舉行，日方七位代表參加開幕典禮。
- 赴日本參加第十一回日本書票協會全國大會。
- 赴奧國尼斯參加第三十屆國際藏書票聯盟會議。
- 作品三款刊登於南京外國語學校成立 40 週年，舉辦國際藏書票邀請展之畫冊。
- 參加國立故宮博物院舉辦「國際博物館館長高峰會議 —— 新面貌與新策略」會議。
- 擔任行政院研考會「服務品質獎」評審委員。
- 擔任「南瀛建築文化獎」評審委員。
- 擔任中華民國第十七屆全國美展評審委員。

2005 年 70 歲
- 作品〈雞年大吉〉參加中華民國第十七屆全國美展。
- 作品〈葡萄美酒〉參加保加利亞藏書票展，刊登於專冊上。
- 作品〈蘭嶼土偶〉〈雞年大吉〉參加波蘭藏書票展，刊登於專冊上。

- 作品〈愛書〉參加希臘第一屆 LEFAS 國際藏書票三年展，刊登於專冊上。
- 小版畫作品三件參加羅馬尼亞展。
- 作品〈釀酒廠〉參加立陶宛藏書票展，刊登於專冊上。
- 作品〈蝸牛〉參加墨西哥藏書票展獲「推薦獎」。
- 作品三款參加中國第十一屆藏書票藝術展。
- 作品〈猴年好年冬〉參加「2005 全國暨國際版畫名家邀請展」。
- 擔任文建會「視覺藝術創作人才出國駐村及交流計畫」評審委員。
- 擔任全國學生美術比賽版畫類評審委員。
- 奇美博物館顧問（至 2016 年）。
- 考試院考選部「高等檢定考試」及格。

2006 年 71 歲

- 合著兒童讀物《跟著阿公去旅行》出版。
- 文稿〈臺灣的早期書票活動〉及〈臺灣藏書票概況〉刊登於中國河南大學期刊。
- 率團赴瑞士尼翁參加第三十一屆世界藏書票大會。
- 赴日本參加第十二回書票協會全國大會。
- 擔任「2006 臺灣燈會全國花燈競賽」主任評審委員。
- 擔任國立文化資產保存研究中心籌備處「中央遺址審議委員會」委員。
- 擔任臺灣國際文化交流協會「2006 臺灣藝術文化獎」評審委員。
- 擔任財團法人高等教育評鑑中心基金會人文相關學門評鑑委員。
- 赴屏東教育大學「臺灣產業經濟學系」及臺北教育大學「藝文產業設計與經營學系」評鑑。
- 擔任「臺南市遺址古物審議委員會」委員。
- 擔任「臺南縣市政府公共藝術審議委員會」委員。

2007 年 72 歲

- 擔任臺南市政府「安平港歷史風貌園區——古堡暨洋行公園」歷史文化顧問。
- 擔任臺南市政府「國都南遷府城推動委員會」委員。
- 2007 臺灣藝術文化獎評審委員。
- 國美館第廿三屆「版印年畫」評審委員。
- 全國學生美術比賽版畫類評審委員。
- 報導本人收藏中國傳統年畫〈木板丹青覓知音〉刊於《藝術家雜誌》第 382 期。
- 評鑑臺南興國管理學院「文教事業管理學系」及臺北輔仁大學「博物館學研究所」。

2008 年 73 歲

- 赴日本參加第十三回書票協會全國大會，並獲頒「humor 賞」。
- 參加北京第卅二屆國際藏書票大會。
- 評鑑臺北市立教育大學「視覺藝術研究所」。
- 擔任臺南市「第一屆延平郡王祠管理委員會」委員。
- 擔任南瀛獎版畫類評審委員。
- 擔任全國學生美術比賽版畫類評審委員。

2009 年 74 歲

- 入選俄羅斯「保護環境」藏書票展，作品刊載畫冊上。
- 社團法人「臺灣南美會」正式改制成立，當選第一屆理事長（至 2010 年）。
- 籌備「謝國鏞先生逝世 35 週年紀念畫展」，並出版專輯。
- 擔任福建省文化管理幹部培訓講師。
- 赴日本關西學院大學參加第八回日本藏書票餐宴大會。
- 擔任文建會「文化資產保存學刊」編輯小組委員。
- 擔任嘉南大學 97 學年度課程諮詢委員。

- 擔任臺南市文化基金會第九屆監察人。
- 全國學生美展版畫類評審委員。

2010 年 75 歲

- 獲第六屆「梅嶺美術教育精神貢獻獎」。
- 邀請日本十一位典藏家,與國立臺灣文學館合辦「臺日藏書票特展」,展後五百五十張作品捐給文學館收藏。
- 〈介紹潘元石及十張作品〉刊於《日本書票協會通信》第 151 號。
- 主持「安平金小姐雕像」豎立儀式。
- 赴土耳其伊斯坦堡參加第三十三屆國際藏書票大會。作品〈賀春〉入選。
- 赴日本參加第十四回日本書票協會全國大會。
- 擔任中華民國資深青商總會主辦「第十六屆全球中華文化藝術薪傳獎」決審委員。
- 擔任第二十六屆「版印年畫」評審委員。

2011 年 76 歲

- 擔任國美館「建國 100 年全國美展」版畫類評審委員。
- 擔任國美館第二十七屆「版印年畫」評審委員。
- 擔任國家文化藝術基金會第六屆董事。
- 擔任 2011 聯邦美術獎評審委員。
- 擔任全國學生美展版畫類評審委員。
- 擔任臺北市立美術館第七任典藏發展委員。
- 父親潘連德公逝世,享年九十九歲。

2012 年 77 歲

- 於中華民國第十五屆國際版畫雙年展,發表論文〈臺灣木版畫創作發展的探討〉。
- 第五次參加芬蘭第三十四回國際藏書票大會。
- 獲「南美會」頒贈「最佳成就獎」。

- 赴日本參加日本藏書票協會舉辦第十五回全國大會，並獲「貢獻獎」。
- 擔任 2012 聯邦美術獎評審委員。
- 擔任國立臺北藝術大學關渡美術館典藏委員。
- 擔任全國學生美展版畫類評審委員。

2013 年 78 歲

- 作品三件參加上海「梅園杯」邀請展。
- 赴日本北海道參加「世界書票會議・札幌開催 20 週年紀念」。
- 《鹽分地帶文學》雜誌專文介紹〈潘元石的在地落點〉。
- 擔任國美館第十三任典藏審議委員。
- 擔任 2013 聯邦美術獎評審委員。

2014 年 79 歲

- 赴日本參加日本書票協會舉辦第十六回全國大會。
- 作品〈與牛共讀〉參加上海「梅園杯」邀請展。
- 擔任臺南大學新校長遴選校外委員。
- 參加故宮博物院捐贈文物審議委員會議。
- 擔任國美館舉辦國際版畫雙年展初審委員。
- 擔任國美館第三十屆「版印年畫」評審委員。
- 擔任 2014 年聯邦美術獎評審委員。
- 擔任全國學生美展版畫部評審委員。

2015 年 80 歲

- 作品參加「凹凸有致、印痕歲月——臺灣 50 現代版畫系列展」。
- 作品參加「2015 全國版畫展覽版畫大獎展」。
- 作品〈花鳥〉入選波蘭國際藏書票展。
- 合著《白袍與彩筆》新書發表會。
- 擔任國立臺灣歷史博物館第三屆諮詢委員。
- 擔任國美館「104 年全國美展」版畫部評審委員。

- 擔任 2015 年聯邦美術獎評審委員。
- 擔任全國學生美展版畫部評審委員。

2016 年 81 歲
- 作品兩款參加俄羅斯第三十六屆國際藏書票展，刊登於專輯中。
- 作品參加國立臺北師大舉辦「2016 水印木刻版畫藝術邀請展」。
- 獲臺南市政府頒贈第五屆「臺南文化獎」。
- 奇美集團服務滿三十二年退休，受聘為董事。
- 擔任全國學生美展版畫類評審委員。

2017 年 82 歲
- 藏書票作品〈青林愛馬〉參加上海「梅園杯」邀請展。
- 以林百貨為創作主題三幅作品慶賀林百貨 85 週年慶。
- 赴東京參加「南島風情——臺日藏書票特展」開幕典禮。
- 獲教育部頒贈第十二屆「教育奉獻獎」，承蔡英文總統召見。
- 因長期協助及奉獻臺灣視障融合教育及師資培育，故榮獲臺南大學頒贈「惠瞽獎」。
- 擔任故宮博物館購買日本浮世繪審核委員。
- 擔任國美館「版印年畫」評審委員。
- 擔任全國學生美展版畫類評審委員。

2018 年 83 歲
- 版畫作品〈時鐘樓〉參加中華民國版畫協會主辦「國際迷你版畫邀請展覽暨全國迷你版畫創作展」於臺北新莊藝術中心展出。
- 作品〈迎狗納福〉參加日本青森縣中央郵便局主辦「版畫賀年卡展」。
- 屏東教育大學副校長黃冬富著作《踏實・穩健・韌性》書中，介紹潘元石資料與圖片。
- 辭退財團法人臺南市文化基金會監察人職務，改任該會顧問。
- 脊椎骨痛復發，幾經治療，身體健康漸為退化。

- 自幼最疼我的大哥潘純林八十九歲仙逝，無限哀惜。
- 完成《歲月凝視：潘元石的藝術之路》初稿，交由南師學弟張良澤整理。
- 擔任美感種子傳播之學「臺灣文學資料館」參訪活動導覽解說，嘉惠學子，獲臺灣首府大學校長戴文雄頒贈「感謝狀」。

2019 年 84 歲
- 榮登臺南市進學國小百年校慶校友名人堂獎。

2021 年 86 歲
- 獲臺南市政府頒贈「臺南市卓越市民」（藝澤深遠）匾額嘉勵。
- 於臺南市美術館舉辦「手心的對話 —— 潘元石雕版印刷教學特展」。

編
後
記

————

張良澤

　　老早就聽聞南師學長潘元石之大名，但正式見面是在 1997 年 5 月間。

　　那次奉陪旅美老作家楊千鶴女士從日本返臺，約了研究西川文學的陳藻香博士，一起到臺南拜見元石兄。元石兄熱情招待我們吃臺南擔仔麵。在麵攤上，我取出備好的畫板請求題字做紀念。他靦腆地一再推辭，而我厚顏強求初次見面禮。他不得已隨手畫了一隻嘴咬著小魚的白鷺鷥。我不便問那小魚有何含意，心想那可能就是我。

　　其實我們應該早就見面，可是西川滿先生都無意安排；只知元石兄來東京，必拜會西川先生。直到後來我返臺定居後，元石兄才有意無意地透露他每次出國，「上面」都交代不可以會見

張某人。但我不便問起那「上面」是誰？

然而被阻擋的堰堤一旦啟開，那水勢更加豐沛而下。從 1997 年見面之後，到 2005 年我離開日本之前的八年間，幾乎每年都帶日本學生來臺旅遊，而其中最重要的一站是參觀奇美博物館。每次元石館長都親自接待，甚至宴請二、三十位學生吃飯。其熱情無不令學生惦念在心。

我返臺定居後，舉凡有關西川滿、立石鐵臣及藏書票等展覽或研討會，元石兄都會邀我一起去對談或座談。尤其他的千金潘青林博士任教於臺南大學之後，為了找資料，父女嘗結伴來訪。令人深羨衣缽相傳而父慈女孝。

2016 年 11 月，元石兄談起「盲聾學校」時代的教學經驗，不但精彩且甚寶貴，不是我們一般師範生所能想像的世界。於是我請他寫下來，傳給大家分享。他當場以不擅文筆而推辭，我懇求再三，並願從旁協助。然其後得悉玉體有恙。

事隔一年餘，只祈求他的身體早日康復，而不敢奢望他費神執筆。不料，今夏突接玉稿一束，自題《潘元石回憶錄》，喜出望外，即略加調整標點符號，請助理處理打字。

大致校對完畢，再請陪伴父親半生的青林小姐做最後校訂。

不料，全書編排就緒之後，元石兄又補寄七篇文章。內容雖有些

重複，但體裁完整，不宜拆解，故保留原貌，列入各章之〈追記〉，則更豐富而深入，令人讀之而欲罷不能。

另請青林小姐選出珍貴圖片，附於每章之後，文圖對照，增益史料價值，美哉盛歟。

又，我曾於拙編《臺灣文學評論》第十卷第三期（2010 年 7 月 15 日）的〈素朴の心〉寫道：「潘兄所藏的珍寶不計其數，所交的文士皆有來頭，所知的事情皆活知識。奉勸青林妹少寫學術論文，只要寫下一本《潘元石傳》，就可留傳千古。」如今，青林教授已編了這本父親的回憶錄，也算是奠定了日後寫評傳的基石了。

本書承蒙臺南市文化局之重視，既彰顯本市出身的美術家之功績，亦尊崇元石兄畢生奉獻美術教育之功德，豈非藝壇之盛事？

謹禱元石兄繼續帶領臺灣藝文界發光發熱。

2021 年 8 月誌於素朴居

2018 年一開始，我體會到所謂人在中年的「人生沼澤期」。

短短的一個月內，先是父親之前已開刀兩次的腰椎部位又開始疼痛，而且此次疼痛更為劇烈；母親之前因為肺腺癌摘除一片肺葉，也幾乎在同時間被通知疑似擴散，須回醫院進行穿刺檢查；我的愛貓 Money 因為罹患心臟病，在我四年來每十二小時餵食一顆藥的狀況下，突然在獸醫師出國前一晚病發，隨即兩天後過世。更不用提到在工作壓力之下，家中還有即將面對會考和特招、需要每日接送上下學的國三兒子。父親的腰痛感從背部漫延到大腿，劇痛令他坐立難安無法吃睡，嚴重影響生活品質。帶他坐車就醫候診已屬艱難，當知道醫生不願意幫 83 歲又有三高症狀的他開刀，只叫他繼續吃止痛藥時，我第一次感受到父親意志已消沈。我載着他到高雄找之前幫他動刀的高振興醫師求助，高醫師馬上同意動刀。經歷 12 小時的大刀之後，在農曆除夕當天，我請了救護車將父親載回家過年，並開始往後三個

月的艱辛臥床修養和復健。

　　三個月後，父親勉強可坐立並行走數步，但僅限於家中一樓。期間，我剷平了他設計與擺設的後花園，以便增建簡易廚房與浴室；也搬動了他的書櫃，以便有空間隔出一間外傭房。但是真正傷害到他情緒的，是為了有足夠空間方便他室內行走和復健，我搬動了他畢生摯愛的版畫創作工作臺，並收起了相關版畫機具。其實他也知道，他的狀況再也無法創作他熱愛一輩子的版畫了，轉而開始創作素描和水彩。

　　面對人生的變化，一向寡言的父親沒說什麼。身為獨生女的我，家中之事沒人可以商量也不必商量，所有事情都照我自己的意思處理，也是幸運。他默默看著一切，除了偶爾在我出門時隨口問問工作狀況，其他的不外乎就是交代我幫他購買繪畫用具，或是幫他找出書櫃中哪一本書。直到某天，他突然叫住我，說他想要出版一本回憶錄，並說明這是他「最後的心願」。

　　或許是這整年來工作與家庭壓力令我心身俱疲，也或許是「最後」這兩個字令我感觸紛雜，我遲遲不願意著手進行，只是多買了紙筆，要他慢慢寫。直到有一天張良澤老師打電話給我，約好在臺南火車站見面。我們在火車站旁的 7-11 找了座位坐下，張老師從背包中拿出一封父親寫給他的信，其中說明的就是希望張老師能夠幫忙這本

回憶錄的編輯。我一方面不捨上了年紀的張老師在炎熱天氣中，還為此事親自從麻豆搭車前來找我，一方面也驚覺父親應該是看穿我拖延的心態，才會轉而求助於張老師。

回到家，父親依然沒說什麼，我也繼續沈默，但是我知道自己不能再逃避此事。感謝張良澤老師的大力幫忙，讓本書能順利編輯，更謝謝臺南市政府文化局葉澤山局長的大力支持的應允，讓此書得以出版。期間，薛文鳳老師與沈銘賢老師均辛苦幫忙找出之前珍貴的歷史照片以供本書刊登，也謝謝董德明先生，百忙中抽空幫父親翻拍作品照片。尤其賜序的前輩們，增添本書無上光彩，令族人永懷感恩之情。

父親從今年（2018 年）四、五月開始，幾乎每兩天就完成一件水彩作品，作品主題均是臺南街景，用色柔和溫馨，但閱讀其創作說明，卻隱含滄桑悲涼。因為早年在學校任教，之後又長達四十年都在從事藝術行政工作，直到八十歲才退休，其間一直無法專心創作，以至於父親認為自己的作品還有很大的進步空間，至今從未舉辦過個展。今年開始創作重心從熟悉的版畫轉換成水彩畫後，因為媒材的更變，創作起來可能不太有信心。

不用再費心處理人事複雜的藝術行政工作，曾經是父親長久以來的心願，現在終於有充裕的時間專心用來創作，但是他內心的思緒是否真能如以前所期望般的平靜無波？他依然寡言地默默作畫，我這個

做女兒的，有幸能與他同住陪伴左右。

　　任何曾經馳騁沙場的將領，終有一天還是要回歸自己的一方田園。希望往後一切歲月平靜祥和；也祝福所有有緣在此生相聚的敬愛親友們，身體健康，事事順心。

國家圖書館出版品預行編目 (CIP) 資料

歲月凝視：潘元石的藝術之路 / 潘元石手著；張良澤，
潘青林編 . -- 初版 . -- 臺北市：蔚藍文化出版股份有限
公司；臺南市：臺南市政府文化局, 2021.11
　面；　公分
ISBN 978-986-5504-62-5（平裝）

1. 潘元石 2. 藝術家 3. 臺灣傳記

909.933　　　　　　　　　　　　　110018140

歲月凝視：
潘元石的藝術之路

作　　　者／潘元石
編　　　者／張良澤、潘青林
總　　　監／葉澤山
督　　　導／陳修程、林韋旭
行　　　政／何宜芳、陳慧文、方冠茹
社　　　長／林宜澐
總 編 輯／廖志墭
編輯協力／潘翰德
封面設計／陳璿安
內文排版／藍天圖物宣字社

出　　　版／臺南市政府文化局
　　　　　　地址：永華市政中心：70801 臺南市安平區永華路 2 段 6 號 13 樓
　　　　　　民治市政中心：73049 臺南市新營區中正路 23 號
　　　　　　電話：06-6324-453
　　　　　　網址：https://culture.tainan.gov.tw

　　　　　　蔚藍文化出版股份有限公司
　　　　　　地址：110 臺北市信義區基隆路一段 176 號 5 樓之 1
　　　　　　電話：02-2243-1897
　　　　　　臉書：https://www.facebook.com/AZUREPUBLISH/
　　　　　　讀者服務信箱：azurebks@gmail.com

總 經 銷／大和書報圖書股份有限公司
　　　　　　地址：24890 新北市新莊市五工五路 2 號
　　　　　　電話：02-8990-2588

法律顧問／眾律國際法律事務所　著作權律師／范國華律師
　　　　　　電話：02-2759-5585　　　網站：www.zoomlaw.net

印　　　刷／世和印製企業有限公司
定　　　價／新臺幣 420 元
初版一刷／2021 年 11 月
I S B N／978-986-5504-62-5
G P N／1011001837
分 類 號／A112
局 總 號／2021-642